ARTnews

這些謎樣
藝術家,
太有事

顧爺——著

9 大怪咖,神祕不可測,不可告人的,都藏在畫中?!

100
原點

目錄 Contents

好久不見，新版序言

「這不是你想的藝術書」系列問世至今一晃已經八年了，時間過得真快。

所幸這些年我一直在寫，總算也能自稱是一個作者了。

我想，搞創作的人大概都有**「喜新厭舊」**的毛病──每當開始新選題時總會熱血沸騰，而長時間重複又會感覺是在幹活，而不是在搞創作。當年「這不是你想的藝術書」系列出版時，我曾躊躇滿志地打算一口氣寫七本，結果寫到第二本就去寫「更有意思」的東西了。現在看來其實就是喜新厭舊。

這次出新版，我再次翻出八年前的「老情人」看了又看，彷彿有種翻小時候相簿的感覺──**像素不高，但回憶滿滿。**

本打算藉著出新版的機會把之前的文章改一改的，但最後想想還是算了，主要是不確定自己能否把它們改得更好。

這些年來，我在「沒有用的知識」方面確實有了不少積累，寫東西也不像以前那麼戰戰兢兢了，但同時又感覺自己變得越來越囉唆了，寫作時必須不停地告訴自己「廢話別太多」，否則真的會不知所云。

大概人到中年，無論是口頭還是筆頭都會變囉唆吧？

就這樣吧，別去破壞它了……雖然書中有許多八年前的流行語，現在看起來確實有些尷尬，但換個角度來看，也能透過這些過時的網路語言感受到當時的那股「勁」──**那股努力討讀者開心的「勁」。**

這種「勁」對任何作者來說都是寶貴的，它看起來有些拙劣，但往往只有創作生涯初期才會出現。就像談戀愛一樣，一開始做什麼都顯得很幼稚，但和幼稚捆綁銷售的是那股藏不住的熱情，那股「勁」。它往往會隨著人的成長而變得越來越淡，最終會被匠氣和套路淹沒。

現在我寫東西就很少，或者說會儘量避免使用網路流行語（寫這段序言的時候我正在著手創作這系列的下一本新書），就因為擔心多年後再看會尷尬。但年輕時哪兒會管這麼多，怎麼爽就怎麼來，誰會計算以後啊？

不過，我也並不打算去尋找「當年的感覺」……說白了，這就叫**「裝嫩」**。一個強行裝嫩的人，是很容易被識破的。

前兩年我為了趕時髦，經常去逛一些「潮人聚集地」（這個詞幾年後估計也會過時），最強烈的感受是：在那兒聚集的，對我來說已經不是年輕人了，而是小孩（雖然他們看起來都二十出頭）。

我二十出頭時也經常混跡於類似的聚集地，那時常會聽到路過的大叔大媽言語中流露出的疑惑：

「現在的小姑娘怎麼都化那麼濃的妝？」

「男孩怎麼留那麼長的頭髮？」

這些疑惑今天依然存在，只是內容稍有變化：

「現在的小姑娘怎麼鼻子都那麼尖？」

「啊？他是男的？」

產生疑惑的依舊是大叔大媽，不同的是自己成了那個大叔，身邊站著一個大媽。

…………

有的時候，「接受變老」比「表演年輕」要更實在一些。

好像又要開始囉唆了……

大概因為我正處於一個「不老不嫩」的尷尬年齡，所以才會在意這些吧？真的再過二十年，或許又會有不一樣的感悟。

管他呢，放輕鬆點，去擁抱自己的變化也挺好的。

…………

雖然創作的心情會隨著年齡增長而產生變化，但我的創作初衷卻始終沒變過──我從來就沒想寫什麼藝術科普，**分享愛好才是我寫這套書的原動力。**

因此，「嚴謹」從來不是我所追求的。

這種心情就好像吃到一塊特別好吃的糕點，迫不及待地想讓所有人都嘗嘗。我可能搞不清它是用什麼原料做的，也不知道它含有多少熱量，甚至連它究竟是什麼味道也說不大清楚，但就是想往**你嘴裡塞一塊。**

我大概沒辦法像米其林大廚那樣介紹一塊糕點，不過我也不會只是告訴你：「簡直太好吃了！」——**我會努力把自己的感受告訴你。**

　　有的時候，大廚應該也會想聽聽普通食客的感受吧？

　　這就是我寫這套書的立足點——反正都是我自己的感受，也就不怕説錯什麼了。

　　以上便是我寫作時一貫的態度和心境，總結一下就是：

別囉唆，別裝嫩，真誠地表達感受就好。

　　萬一有一天，這系列又有改版的機會了，到時候我一定再寫一篇序（如果我還活著的話）。那個時候的心情或許又會和現在不一樣，全盤否定今天的想法也未必不可能。

　　但説到底，還是那個道理：管他呢，**時刻擁抱變化就行**，這樣會輕鬆不少。

第一章

逃犯

卡拉瓦喬

Caravaggio
(1571-1610)

1571 年的米蘭……在
市郊的一個小鄉村裡，誕生了一位曠世奇
才。他的出現，將改變藝術史今後幾百年
的走向。他的名字叫……

卡拉瓦喬
Caravaggio

　　卡拉瓦喬是一個天才畫家，這一點，
我想沒有任何專家學者會反對。

　　但是除了「畫家」，卡拉瓦喬還有好
幾個讓他「引以為傲」的頭銜——流氓、
賭徒、殺人犯、逃犯……他讓我第一次認
識到，原來「天才」並不一定是用來形容
正派角色的。

　　那麼，大壞蛋卡拉瓦喬是如何用他的
畫筆改變世界的呢？

　　在聊他的畫之前，我們先來看一下他
的「粉絲」們吧：

「狂熱粉絲」名單：

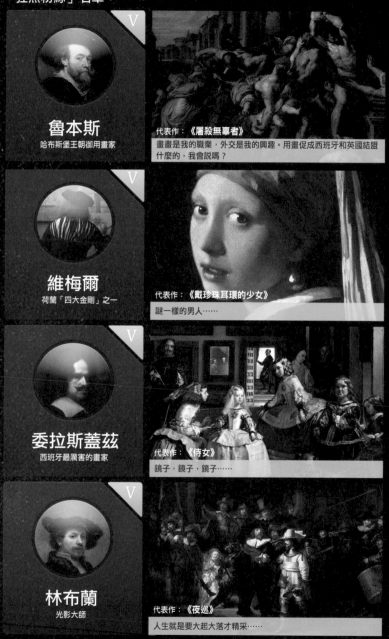

魯本斯
哈布斯堡王朝御用畫家

代表作：《屠殺無辜者》
畫畫是我的職業，外交是我的興趣。用畫促成西班牙和英國結盟
什麼的，我會說嗎？

維梅爾
荷蘭「四大金剛」之一

代表作：《戴珍珠耳環的少女》

謎一樣的男人……

委拉斯蓋茲
西班牙最厲害的畫家

代表作：《侍女》

鏡子，鏡子，鏡子……

林布蘭
光影大師

代表作：《夜巡》

人生就是要大起大落才精采……

還有那一群被稱為印象派的「小朋友」，這裡就不一一舉例了……

為什麼？

為什麼這些「變態級」的大師們會把卡拉瓦喬奉為神一樣的人物？

原因很簡單，他有神一樣的畫技！！！

1592年，出師不久的卡拉瓦喬來到了羅馬。

當時的羅馬，為了迎接新世紀的到來，整座城市都在拚命地建造教堂，教堂蓋得多了，就需要大量的藝術品來裝飾。

因此，全世界最厲害的建築師、雕刻家和畫家都聚集到了這裡，那些沒有什麼名氣的，也削尖了腦袋想往裡擠，夢想有一天能得到一夜成名的機會。當時的羅馬差不多就類似今天的好萊塢，只不過後者是拍電影的，前者是搞裝潢的。

卡拉瓦喬剛到羅馬時也混得挺慘的，主要就靠「跑跑龍套」和給大明星當當「替身」什麼的為生（在街邊擺攤賣畫和替成名的畫家當槍手）。

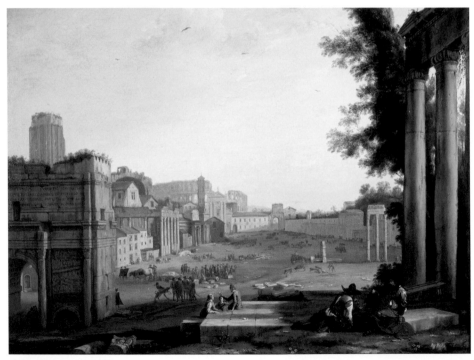

洛漢《羅馬凡西諾廣場》 *The Campo Vaccino, Rome* 1636 by Claude Lorrain

羅馬的「建材市場」，其實說是「市場」也有些不太準確，因為當時修建教堂的建築材料基本上都是直接從這些古羅馬遺跡上拆的，也算是拆舊蓋新吧（當時的文物保護觀念也沒多好）。

可能是因為請不起模特兒，這一時期，他以市井小民為題材，畫了許多「風俗畫」。這些作品已經開始逐漸展露出他的繪畫功力……

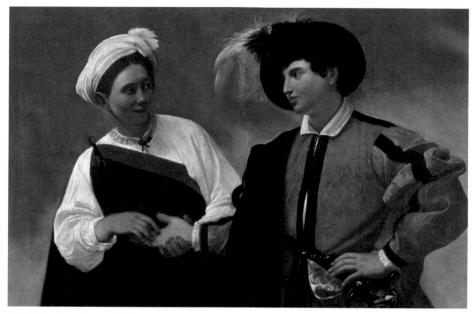

《算命者》Good Luck 1595

 看這算命師的表情，似乎正在說著一些升官發財的吉祥話。

 手部的動作顯得非常自然。

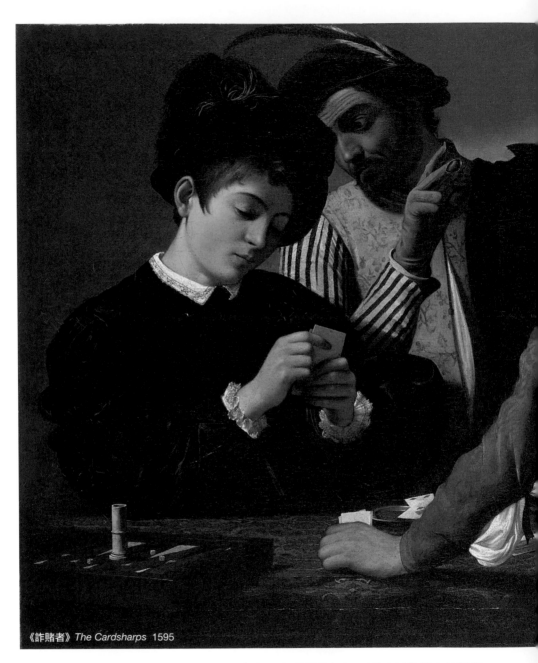

《詐賭者》 The Cardsharps 1595

　　卡拉瓦喬擅長透過人物的表情和動作表現出緊張的氣氛，同時抓住觀者的視覺
神經，使觀者融入到畫面中去。這幅畫，一看就知道，畫的是兩個老千串通起來騙
錢的場景。

看這少年的沉著表情，還以為自己贏定了。

抽出這張牌之後，有可能蒙混過關，也可能當場被抓。

哇！他有兩個「炸彈」！

　　通常，一幅油畫只能表現事物的一瞬間。而卡拉瓦喬的厲害之處，就是他往往能抓住最重要的那一瞬間！將劇情定格在最高潮的那一秒！下一秒，可能往任何方向發展，使看的人自然而然產生無限遐想……

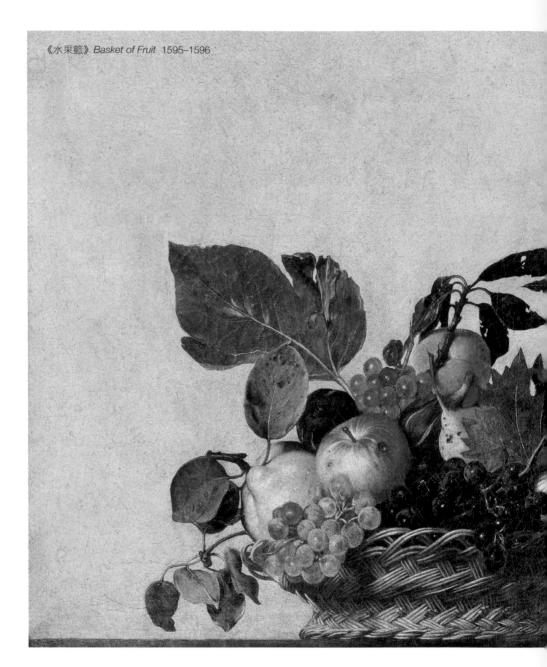

《水果籃》 *Basket of Fruit* 1595–1596

　　這幅就更厲害了，看似是一籃普通的水果，但仔細觀察一下，會發現⋯⋯這些放在今天會被人想都不想就photoshop掉的部分，他都仔細地畫了出來。

　　再看籃子底部的陰影，好像整個水果籃都戳到了畫布外面，讓人忍不住想把它往裡推一推。經過卡拉瓦喬的畫筆，連一籃水果都變得戲劇性了。

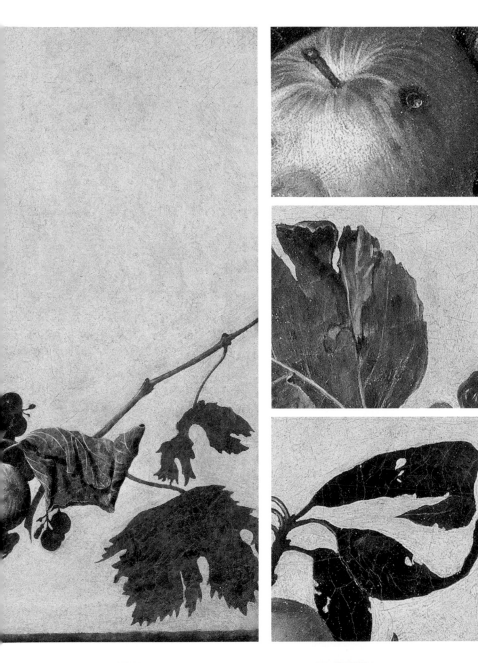

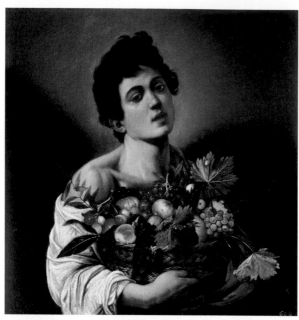

卡拉瓦喬似乎特別偏愛水果籃，只是放在桌子上畫還不過癮，還找人捧著畫。

據說他畫畫從不打草稿，從構圖到細節都是一氣呵成的⋯⋯目測這籃水果少說也得五六斤吧？一捧捧一天誰受得了？！看男孩的表情，就好像在說：「還沒畫完啊，大哥！」

既然說到了男孩，那我順便聊一下卡拉瓦喬這段時期畫的其他一些「娘化」作品。

《手捧水果籃的男孩》 *Boy with a Basket of Fruit* 1593–1594

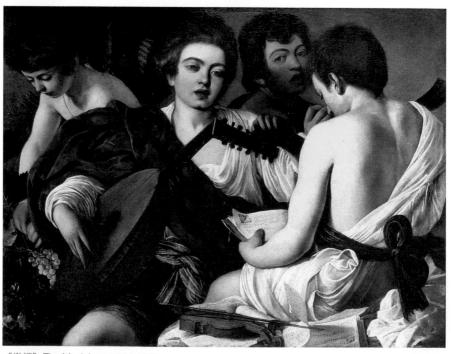

《樂師》 *The Musicians* 1594-1595

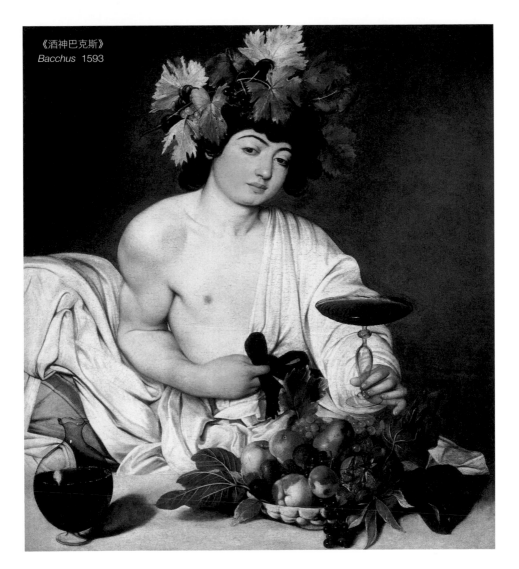

《酒神巴克斯》
Bacchus 1593

《樂師》裡的男孩們眼神直勾勾的，嘴唇微微張開，彷彿能夠聽到他們的歌聲，再加上裸露的潔白肌膚……

其實，這一系列的畫早在20世紀就已經被定性為「同性戀畫」。有許多人甚至懷疑卡拉瓦喬本人就是同性戀，而這些畫中的C位（中心位置）人物就是他的「基友」（關係特別好的同性朋友）——16歲的小畫家馬里奧·明尼蒂。

如果真是這樣，那照現在的標準來判斷，他不光是同性戀，甚至還是個戀童癖。

但是懷疑歸懷疑，人家從來沒有宣布出櫃，我們也不能胡亂下定論。而且當時的羅馬，完全是宗教控制下的社會制度，宣布自己是同性戀基本上就等同於在乾隆爺臉上刺「反清復明」一樣，是大逆不道的。

 關於這幅畫還有一個小故事，專家用X光掃描後發現，「巴克斯」身旁的酒壺中居然還有一幅卡拉瓦喬的自畫像。

19

在這些「娘化畫」中，有幾幅非常值得一提……

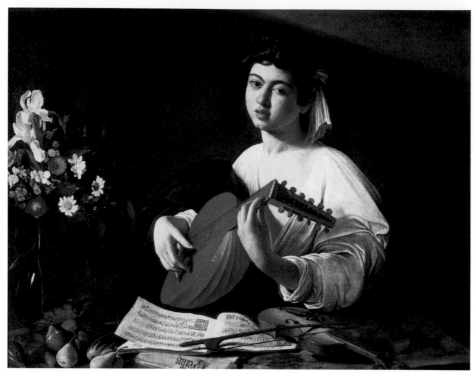

《魯特琴彈奏者》（Hermitage版本）*The Lute Player* 1596

　　依然是明尼蒂的「傾情演出」……卡拉瓦喬以《魯特琴彈奏者》為題畫了好幾
個版本，有趣的是，每個版本的桌子上都放著一本不同的樂譜，都是當時的流行
曲。更神的是，卡拉瓦喬把每個音符都準確地畫了上去，也就是說，根據這幅畫，
是可以演奏出音樂的！Hermitage版本中的這首曲子名為《牧歌》（*Madrigals*），
曲中有一句歌詞是這麼唱的：

"
你知道，我愛
你且崇拜你……
我是屬於你的。
"

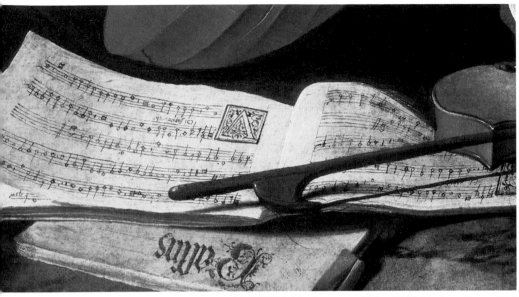

《魯特琴彈奏者》（Hermitage版本，局部）*The Lute Player* 1596

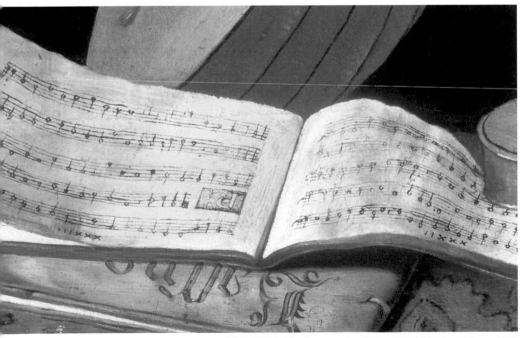

《魯特琴彈奏者》（Metropolitan版本，局部）*The Lute Player* 1596

很快的，卡拉瓦喬的才華被當時的紅衣主教弗朗切斯科·蒙特看上了（估計主教大人也好這味）。經過主教的推薦，卡拉瓦喬開始為各個教堂創作宗教畫，也正是從這時開始，他用他的畫筆一次又一次地撼動整個世界。

這幅《聖馬太蒙召喚》，可以說是卡拉瓦喬的成名之作。講的是耶穌走進稅務局，指著身為公務員的聖馬太說「跟我走吧！」的故事。

這幅畫的特別之處在於：耶穌沒有像磁浮一樣飄著，身邊也沒有光屁股的天使飛來飛去。反而，卡拉瓦喬把耶穌隱藏在黑暗中，並巧妙地運用光線引導觀者將視線投向聖馬太身上，再看看每個人的表情和動作：

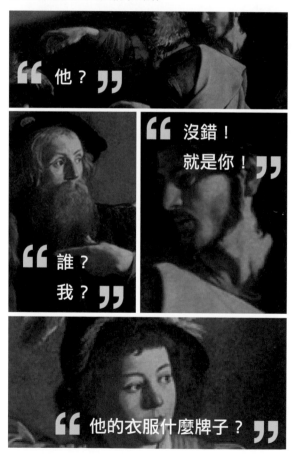

雖然是一幅宗教畫，卻幾乎沒有神話元素。

卡拉瓦喬把人們心目中的神和聖人，畫成了普通人。也正是這點，抓住了觀者的心。

當時沒有人知道，他的生命只剩下10年……

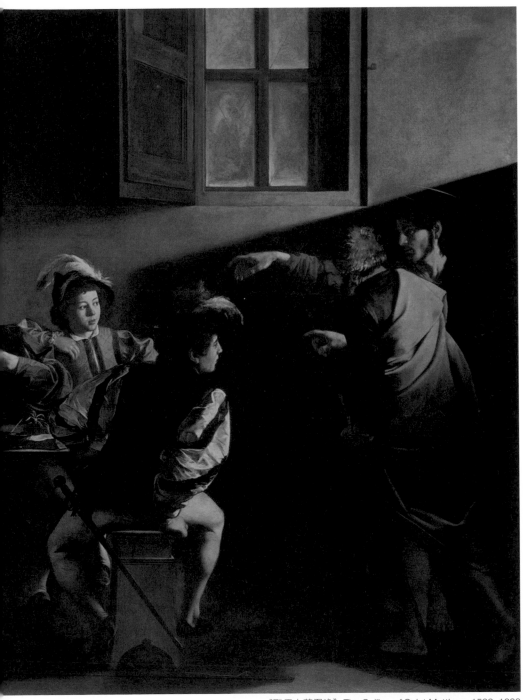

《聖馬太蒙召喚》 *The Calling of Saint Matthew* 1599–1600

卡拉瓦喬一夜成名！

人們排著隊去教堂看他的畫作，上流社會和政府機構也開始不斷向他下訂單⋯⋯

事實證明，「人紅是非多」這句話説的一點也沒錯。當時的卡拉瓦喬，只要幹一天的活，賺的錢就夠他玩一個月。那你沒事幹就好好在家待著吧？他不幹！他偏要佩著把劍，夥同他的那些狐朋狗友（基本上都是些詩人、雕刻家、畫家什麼的），上街做「古惑仔」。幾乎每天晚上都會喝得醉醺醺的，經常打架鬧事。

那段時間，卡老大三天兩頭被「條子」請去喝咖啡，法庭也上過好幾次，但最終都不了了之。為什麼？原因很簡單：**上面有人**！！！

卡拉瓦喬在上流社會有許多贊助人，他手中的那支畫筆，就是贊助人的生財工具。所以每次不管他鬧再大的事，只要不出人命，「上面」的人都能幫他擺平⋯⋯

雖然卡老大每天過著瘋狂糜爛的生活，依然不停有傑作誕生。

這是《聖經》中非常驚心動魄的一個橋段：吃完「最後的晚餐」，耶穌被門徒猶大出賣，猶大領著羅馬士兵來逮捕耶穌，這幅畫描繪了猶大用親吻來幫助士兵指認耶穌的一剎那。

這幅畫用的是全黑的背景，這在當時是創舉，也正是這個原因，讓看畫的人有一種「融入感」。畫中的人物從黑暗的背景中浮現，而觀眾好像就躲在黑暗中目睹這一幕發生。仔細想想，這不正是電影院今日所營造的氛圍嗎？

再來看畫中的人物：

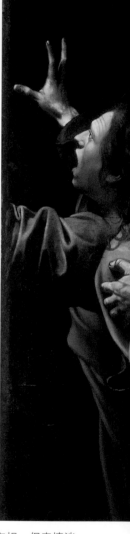

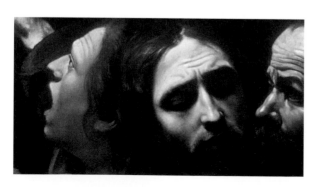

耶穌十指交扣，但表情淡定，似乎早已預見了這一切。與背後的「抓狂男」形成鮮明對比。背叛者猶大即將吻到耶穌。

這幅畫還有一個有意思的地方，士兵背後那個舉燈照明的人，其實畫的是卡拉瓦喬自己⋯⋯

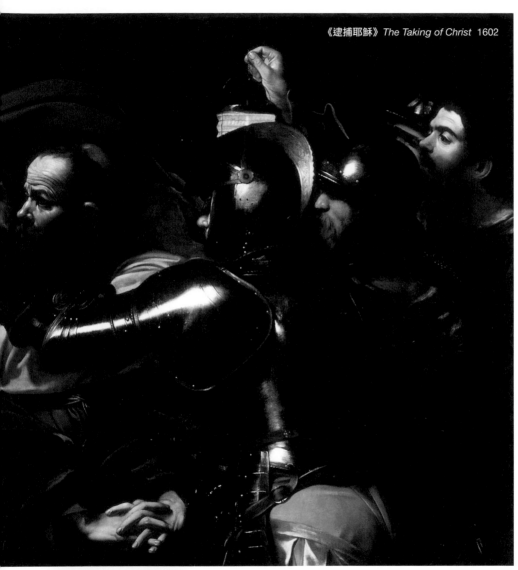

《逮捕耶穌》*The Taking of Christ* 1602

　　再一次，卡拉瓦喬抓到了最緊張的那一秒（熟悉這段故事的人應該知道，下一秒，耶穌的門徒彼得一刀砍飛了對面一個人的耳朵）。

　　如果現在突然有科學研究說，卡拉瓦喬其實是個帶著照相機穿越到16世紀的現代人，我可能真的會相信……

1606年5月29日，

瘋狂的卡拉瓦喬又惹事了。

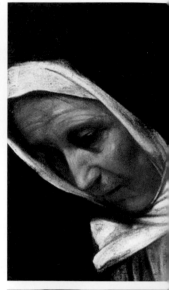

這一次，那些「上面」的人也沒辦法幫他擺平了，因為，他殺了一個人⋯⋯殺了誰？我們先放一放等會兒再談（反正死都死了，我想他應該也不急）。

我們先往前退幾年，來聊聊他殺人前那幾年裡的作品。這個時期的作品，將卡拉瓦喬推上了藝術史的頂峰，使他成為藝術史上最具影響力的義大利畫家⋯⋯之一（因為在他之前還有一個更厲害的義大利人——那個戴黃色眼罩的「忍者神龜」——米開朗基羅）。

這是卡拉瓦喬的代表作《埋葬基督》，顧名思義，這幅畫的是耶穌的葬禮。

依舊是從黑暗中浮現出來的人物，卡拉瓦喬大對細節和表情的處理也掌握得恰到好處。但是，卡拉瓦喬作畫時有一個「缺點」——他畫得太快了！

相同題材的作品，當時的一些名畫家畫一幅通常要搞好幾個月甚至一年時間，而卡拉瓦喬卻只需要幾個星期。為什麼會那麼快？前面也提到過，他從不打草稿，而是讓模特兒擺好pose以後，直接往畫布上刷。這樣做並不是為了可以快些畫完好和小夥伴到街上鬧事。這種畫法是有他的道理的⋯⋯

卡拉瓦喬追求的是把眼睛看到的東西直接搬到畫布上，力求表現事物最真實的一面。要知道，他不僅沒有把耶穌畫成神，甚至沒把耶穌當作人來畫⋯⋯毫無血色的肌膚，癱軟的肢體⋯⋯ 這幅畫中，他把耶穌畫成了一具屍體！

他這種畫法在當時、甚至後來幾百年間，是那些批評卡拉瓦喬的名家們最深惡痛絕的。他們認為沒有經過反覆推敲，毫不做修飾的作品是對藝術和神的褻瀆！

《埋葬基督》
The Entombment of Christ 1602–1603

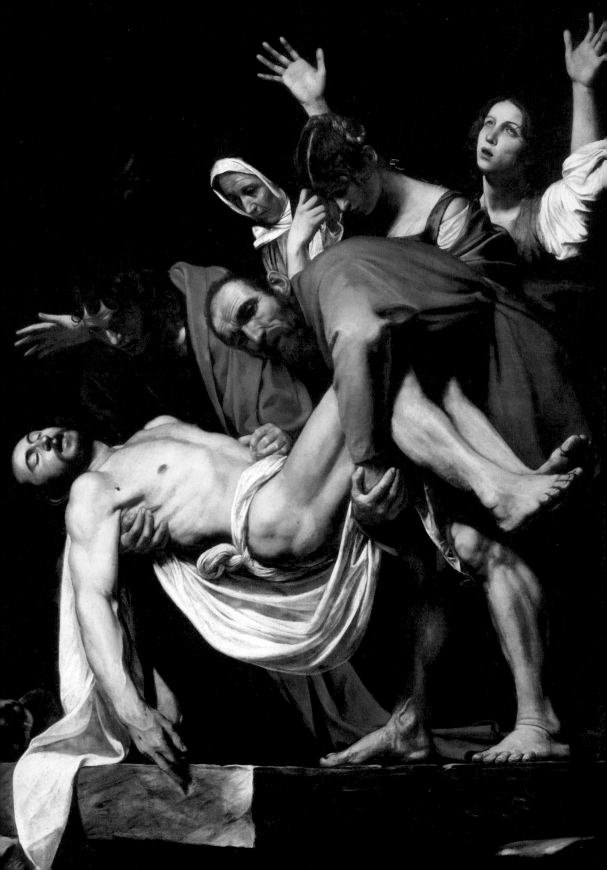

你們罵你們的，老子的生意照樣源源不斷……

卡拉瓦喬在當時的名聲可以說是如日中天，從羅馬到梵諦岡的各大教堂都排著隊請他畫畫。但是以他這種特立獨行的作風，要作品百分之百都透過教堂的審查，也是不太可能的。

這幅《聖母之死》就被拒收了。這裡我要介紹一下這個「死」字。耶穌是被釘在十字架上流血過多而死的，死後又被捅了一長矛，可以說是死透了。但是，瑪利亞的死則不同，與其說「死」，其實更恰當的說法是她「升天了」，是直接被小天使什麼的接到天上去了，可以說是「從此走上人生巔峰」。

但是卡拉瓦喬才不管那麼多，他用了和《埋葬基督》相同的手法，把瑪利亞畫成了一具屍體！而且，還是一具蓬頭垢面的村姑屍體！可以想像，當教堂收到這幅作品時的表情，一定也是他們第一次意識到：**「原來瑪利亞真的死了！」**

其實關於這次拒收，我是很能夠理解教堂的立場的。打個比方：古人屈原，每當我聽到他的名字時，腦海中就會馬上出現他站在河邊仰天長嘯的樣子。如果這時候突然有個畫家直接把他畫成了一顆粽子，那我肯定也接受不了。

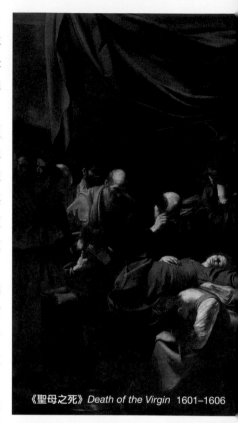

《聖母之死》 *Death of the Virgin* 1601–1606

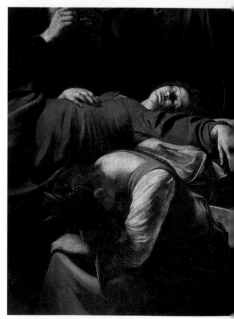

💡 另外值得一提的是畫中掛著的那塊紅布，這塊紅布不斷在卡拉瓦喬的作品中出現，時而被披在身上，時而懸於半空。這塊紅布究竟有什麼作用？有人認為它使畫面更加生動，有人認為這只是他畫室中的裝飾。在我看來，這塊紅布更像是一個「簽名」，讓人一眼就能認出這是卡拉瓦喬的作品。

這幅畫後來被拿破崙帶（搶）到了法國，卡拉瓦喬也因此影響了一大批法國畫家……

　　《聖經》中有許多「超自然」現象，釘十字架那天的日蝕，埋葬耶穌後的大地震……但最著名的還是耶穌的復活。這幅畫講的就是耶穌復活那天發生的事情：兩個聖徒正在吃晚飯，吃著吃著，忽然發現和他們坐在一起的居然是三天前才死掉的帶頭大哥──耶穌！！

　　卡拉瓦喬一次又一次地在油畫中將光影和戲劇性的效果發揮到極致。

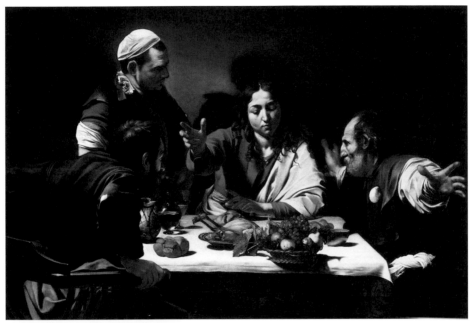

《以馬忤斯的晚餐》*Supper at Emmaus* 1601

🔍 注意畫面左邊這個人，他兩手撐著椅子扶手，似乎驚訝（或者害怕）得就要跳起來了。卡拉瓦喬居然可以不用畫臉，就能讓人感受到這個人驚訝的表情。

🔍 與他形成鮮明對比的是坐在對面的耶穌，正表情淡定地替一塊麵包「開光」（祝福）。

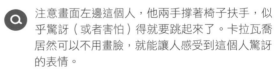

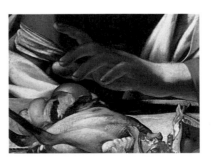

扯了那麼久，終於要講那起殺人事件了。被幹掉的傢伙名叫拉努喬・托馬索尼。

事情經過是這樣的：1606年5月29日，卡拉瓦喬和托馬索尼在一個網球場——可能是在打網球，也可能不是。如果真是在打網球，那這場比賽一定違反了運動家精神，因為打著打著，卡拉瓦喬就把托馬索尼給宰了。

沒了？

沒了！為此我還查了許多資料，但描述當初那起殺人事件的可信資料實在太少，能查到的也都是一些推測和猜想。我們不能純靠推理來定罪，但是說來聽聽也滿有意思的：比如有人認為卡拉瓦喬是為了一個名叫菲麗黛・梅蘭德洛尼（Fillide Melandroni）的妓女和托馬索尼打了起來，然後失手把他打死了。實際上到底是為了搶這個妓女呢？還是為了從這個妓女身邊搶托馬索尼呢？我就不知道了，但是據說托馬索尼在當時是個知名的劍客，卻莫名其妙被一個畫家幹掉了！雖然這個畫家和一般的畫家有點不同，但劍客就這麼死了，也太蹊蹺了吧？可見卡拉瓦喬平時佩劍上街不是裝樣子的。

不管他是為情殺人，還是為球殺人。反正人是殺了！

這一次「上面」的那些人罩不住了……警察什麼的倒還好搞定，但是死者（托馬索尼）的家人出錢懸賞卡拉瓦喬的人頭！連不連在脖子上都要！

卡拉瓦喬開始了他的逃亡生涯……

他的第一站，是義大利南部的拿坡里。讓他意想不到的是，他的名聲早已傳到了這裡（畫畫的名聲）。與其說是逃亡，這更像是一次淘金。很快的，卡拉瓦喬就靠著畫筆混進了拿坡里的上流社會。

有時候我覺得，繪畫圈其實和演藝圈挺像的，一個明星在一個地方唱唱歌、跳跳舞，唱著唱著不紅了，可以到另一個地方拍拍連續劇、做做選秀評審什麼的，照樣賺大錢。但話說回來，卡拉瓦喬如果真的活在現代，別說拿坡里了，逃到阿富汗小山村也會被認出來，只要有網路……

言歸正傳……這個時期也有許多名作誕生。《七善事》，這是卡拉瓦喬作品中構圖最複雜的一幅。看過電影《七宗罪》的朋友都知道，「七宗罪」是《聖經》中描述的人生七件壞人壞事。而「七善事」，顧名思義，就是講人生中的七件好人好事，包括：給口渴的人喝水，給裸男穿衣服等，通常這個題材會被分成七幅畫來表現，但卡拉瓦喬卻把七件事全都放到了一幅畫中！從某種意義上說，早在幾百年前他就已經實現了電影的效果！

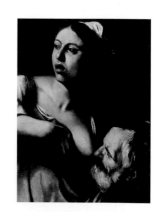

關於這幅畫，我想大家第一眼看到的應該是右下角這個場景吧（至少我是這樣的）：一個老頭把腦袋從鐵柵欄裡伸出來喝奶…… 對不起，我太粗俗了，重來一遍……

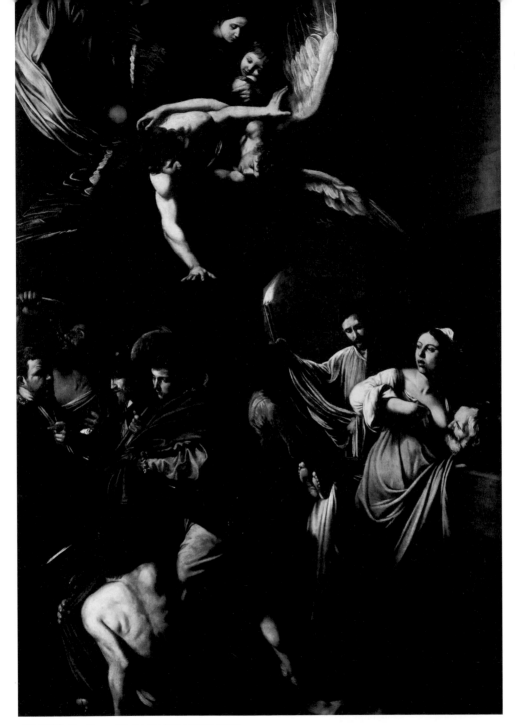

《七善事》*The Seven Works of Mercy* 1606–1607

　　女子在探望獄中飢寒交迫的老人，並用自己的乳汁給老人充飢⋯⋯真是偉大。這個動作同時表現了兩種善行：「探望監獄的犯人」和「給飢餓的人食物」⋯⋯太有創意了⋯⋯

卡拉瓦喬又紅了……

然而他並不高興，「人怕出名豬怕肥」這句話用在當時的卡拉瓦喬身上再恰當不過了，可能是因為嗅到了賞金獵人正在逼近的腳步，卡拉瓦喬再一次向南逃。

這一次，他來到了小島馬爾他，因為在馬爾他，有個能夠改變他一生的組織——馬爾他騎士團。

當時的馬爾他騎士團，簡單地說就是一個「帶證件的黑社會」。只要能和他們打好關係，就能鹹魚翻身！

卡拉瓦喬一到馬爾他就立刻採取了行動，他為騎士團的龍頭老大——阿羅夫‧德‧維格納科特畫了一幅肖像畫。這也是他畫的為數不多的肖像畫之一。

很快，卡拉瓦喬的殺人罪被赦免了，而且還加入了騎士團，成為了一名騎士！

從逃犯到騎士，就一幅畫的工夫……

接著，看似春風得意的騎士卡拉瓦喬創作了他一生中最大的一幅作品：

《被斬首的施洗者聖約翰》（1608）。

作品長5公尺、寬3公尺，差不多相當於電影銀幕的尺寸。

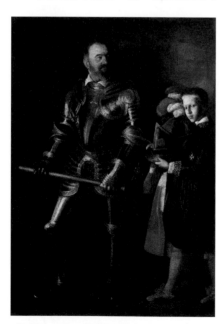

《阿羅夫‧德‧維格納科特及侍從的畫像》*Portrait of Alof de Wignacourt and his Page* 1608

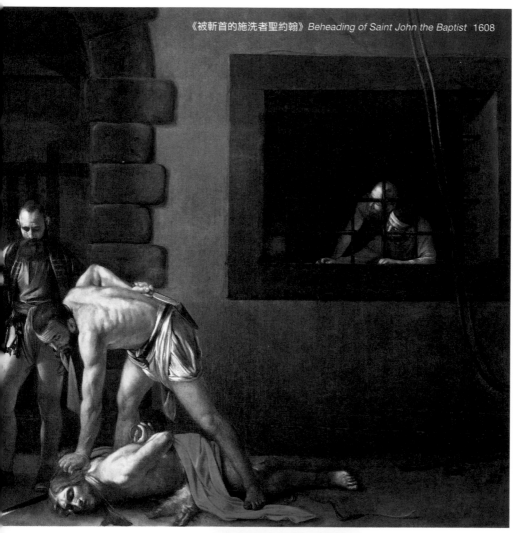

《被斬首的施洗者聖約翰》 *Beheading of Saint John the Baptist* 1608

一樣驚心動魄的氣氛，一樣豐富多彩的表情。值得注意的是，正在噴血的約翰，卡拉瓦喬用約翰的「血」，寫出了自己的名字，這也是他唯一一幅簽了名的作品……**那個「血腥的野獸」似乎又甦醒了……**

33

1608年8月，卡拉瓦喬又再次入獄了。

要知道，身為馬爾他騎士團的一員，一個隻手遮天的幫派成員，又和幫派老大混得很熟，不想犯法都難！

理論上，就算你把教皇幹掉了，他們都有辦法幫你脫身。可惜卡拉瓦喬幹掉的並不是教皇，而是自己幫派的另一個成員（重傷），而且，還是輩分比自己高很多的成員。

騎士卡拉瓦喬又變回了囚犯卡拉瓦喬。

要説人都「進去了」，那你就安心接受勞改，爭取早日獲得寬大處理吧，但是沒過多久，老卡再一次轟動世界！

他越獄了……

能夠從孤島上的監獄越獄，我不知道他是怎麼做到的（有人説是騎士團長故意放他出去的，也有可能是他有個渾身紋滿地圖的弟弟），總之他做到了！能有他這種狗屎運的，大概也只有基督山伯爵了……

卡拉瓦喬再次踏上了逃亡之旅，在拿坡里和西西里島間輾轉躲避騎士團追殺的同時，他畫了好幾幅畫，分別送往羅馬和馬爾他。

這幅是寄給騎士團長的，他把被斬首的歌利亞畫成了他自己，以求得騎士團的寬恕（沒錯，其實開篇時的那幅自畫像是沒有身體的）。

1610年7月，卡拉瓦喬憑藉他的畫，再一次奇蹟般地獲得了赦免！

然而，不幸的是，他卻在回羅馬的路上死於熱病……

《手提歌利亞頭顱的大衛》
David with the Head of Goliath
1609–1610

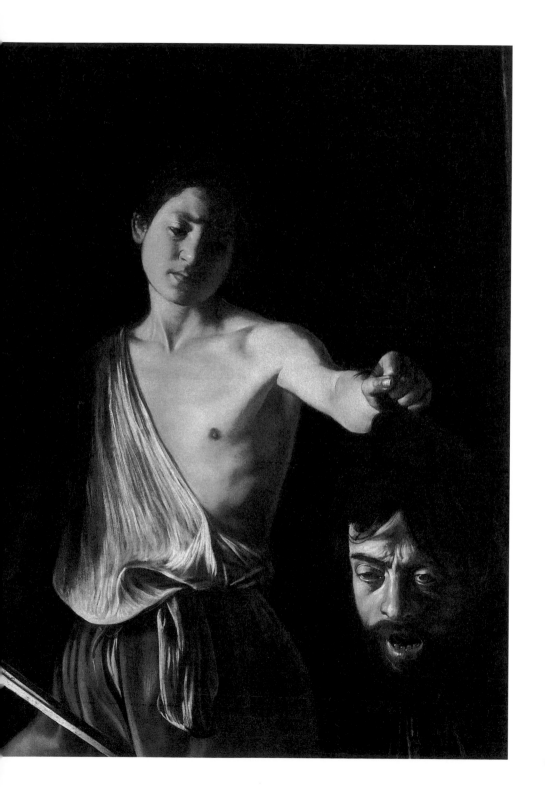

就這樣，卡拉瓦喬結束了他傳奇的一生。

　　人們說他是個危險的狂徒，但是，我們必須承認，他生活在一個狂亂的時代。發生在他身上的暴行有可能會發生在當時的任何人身上，但是誰叫他是名人呢。套用現代人常說的一句話：「全世界的聚光燈都彙聚在他身上。」

　　值得深思的是，為什麼暴力事件總是發生在他人生的高潮？而每每當他身陷絕境時，卻又能憑藉他的畫筆「殺」出一條活路來……

　　他的作品幾乎從不簽名，因為他知道他的畫就是最好的「簽名」。

　　幾百年後，人們漸漸發現他的偉大。

　　他是文藝復興轉變為巴洛克時期承上啟下的人物。如果沒有他，許多後來的大師和他們的作品就不是現在這個樣子了。

　　卡拉瓦喬的屍首至今下落不明，說不定，他只是厭倦了16世紀的生活，帶著他的照相機穿越回未來了。

第二章

光影大師

林布蘭

Rembrandt

(1606-1669)

西方繪畫史中，有三幅名作中的名作，被稱為「世界三大名畫」，分別是……

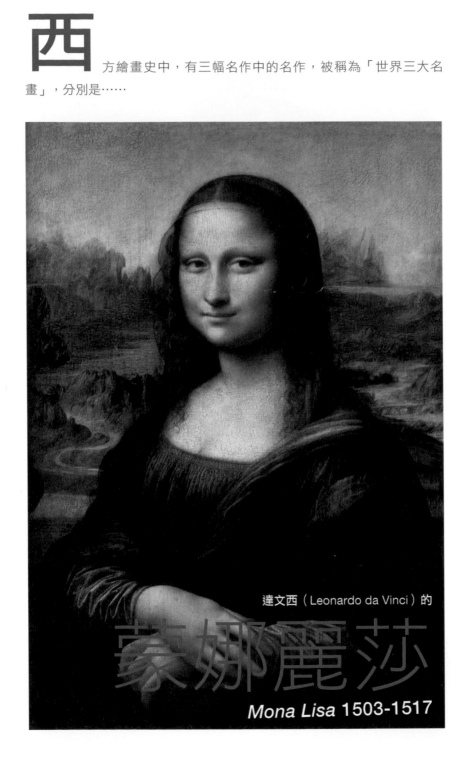

達文西（Leonardo da Vinci）的

蒙娜麗莎

Mona Lisa 1503-1517

委拉斯蓋茲（Diego Velázquez）的

侍女

Las Meninas 1656

還有一幅，名叫……

夜巡
The Night Watch 1642

與前兩幅相較，《夜巡》有個最大的不同之處。 它的作者在完成這幅傑作後，並沒有像前兩幅畫的作者一樣名利雙收。相反，他的生活卻越來越慘，越來……越慘……

這個「倒楣蛋」的名字叫作：

林布蘭
Rembrandt

雖然林布蘭的一生有一半時間都很衰，但這並不影響他成為西方的藝術史，乃至世界藝術史上的一個非常重要的強人！那麼他到底有多強？讓我慢慢告訴你……

　　林布蘭，全名：林布蘭‧凡‧雷因，曾經在一次考試中因為寫名字而來不及做最後一道題（這是我瞎編的）。林布蘭生於17世紀的荷蘭，當時的荷蘭正處於歷史上的「黃金時代」，它的藝術、科學和貿易在全世界範圍內都是最屬害的，這個時期被視為荷蘭的巔峰時期。

　　接下來恐怖的就來了，這個時期所有重要的畫家（沒錯，是**所有**），都是林布蘭的徒弟。

　　也就是說，林布蘭是一個在巔峰時期

站在頂峰的男人！

　　林布蘭在21歲時就已經能熟練地掌握油畫、素描和銅版畫等繪畫技巧。23歲時就已經有徒弟跟他混了，可以說是名副其實的**年少成名**。

　　當時荷蘭的達官顯貴流行請畫家為自己畫肖像畫，林布蘭的肖像畫，以精美的細節和他獨創的光影效果轟動了整個畫壇。

《自畫像》*Self-portrait* 1629（23歲）

《大臣畫像》 *Johannes Wtenbogaert* 1633

這種光影效果，甚至被大量運用在今天的攝影技術中……

簡單地說，就是在被拍攝人物的45°角處放一盞燈，出來的效果是這樣的。

這種布光法，在今日稱為

林布蘭光。

林布蘭光有一個很簡單的辨別方法，就是在不受光的那半邊臉頰上會出現一個倒三角（當然鼻子太塌的人可能沒有）。

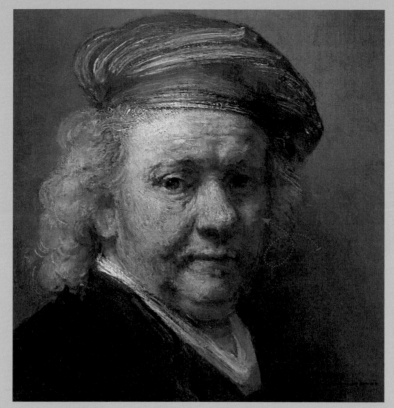

《自畫像》*Self Portrait* 1669

1631年，25歲的林布蘭，帶著他龐大的製作團隊（最多時有50個徒弟），浩浩蕩蕩地來到荷蘭首都阿姆斯特丹，在黃金地段買了一棟豪宅。然後，開始在這裡接各種訂單。我不知道這種經營方式是更像繪畫工廠呢，還是更像「新東方」（中國大陸規模最大的民營英語培訓學校）。反正他當時賺了很多錢，就當他開的是校辦工廠吧。

　　幾乎所有畫家，在初期都會找一個他心目中業界的楷模來模仿，最終逐漸形成自己的風格，「林廠長」當然也有，他的「男神」是卡拉瓦喬，就是上一篇提到的那個逃犯。

　　受到卡拉瓦喬的影響，林布蘭漸漸摸索出如何透過表情和動作，描繪出人物的內心。有人說，他能畫出人的靈魂。

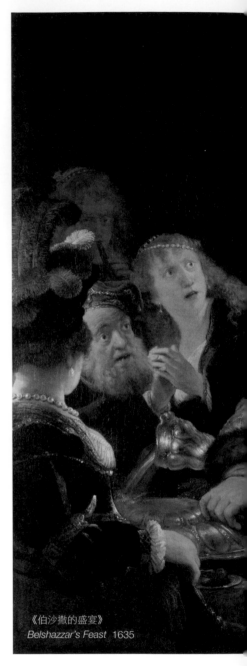

《伯沙撒的盛宴》
Belshazzar's Feast 1635

🔍 從伯沙撒王的表情就能看出他嚇壞了，嘴裡似乎還在罵著髒話……

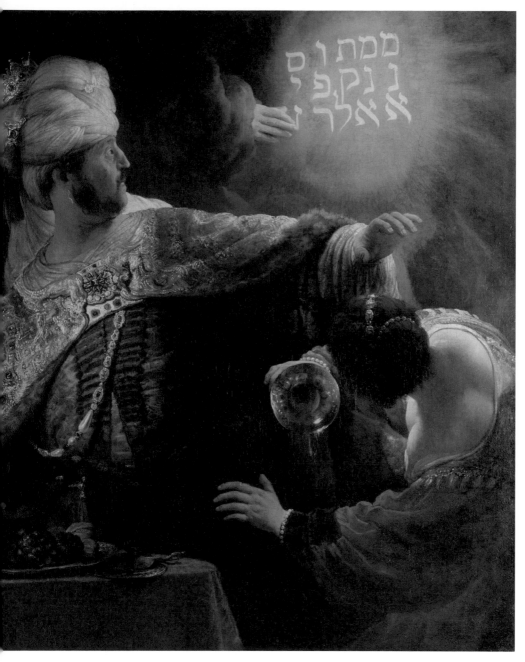

《伯沙撒的盛宴》，講的是《聖經》中的一則寓言故事。荒淫的巴比倫王伯沙撒正在開「趴」時，突然有一隻手憑空出現，懸在半空，在牆上寫了幾個字。（這隻手居然有如此內力！難怪國王會嚇成那樣。）那麼，寫的是什麼？我不知道，不是我不負責任，事實上就連伯沙撒也不知道牆上寫的是什麼，為此他還廣邀社會各界能人志士來翻譯這句話。（可見掌握一門外語的重要性）最後終於翻譯了出來，牆上寫的是——「彌尼，彌尼，提客勒，烏法珥新」（說了等於沒說）。反正翻成中文大概的意思就是：「你慘了，你完了，你該下台了……」

我以前看林布蘭的畫時，雖然覺得震撼，但總找不到一個詞來形容（說它亮也不對，暗也不是）。直到有一次我看到一部紀錄片中的一個詞，用來形容他的畫再貼切不過了。那就是⋯⋯

戲劇性。

從光影到人物的神態，看林布蘭的畫就好像在看一部劇情跌宕起伏的戲劇，讓人覺得充滿了故事。

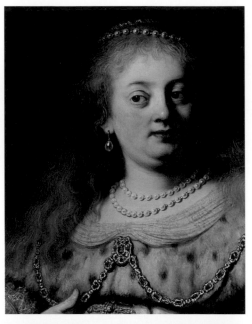

《阿提米斯》（局部）
Artemis 1634

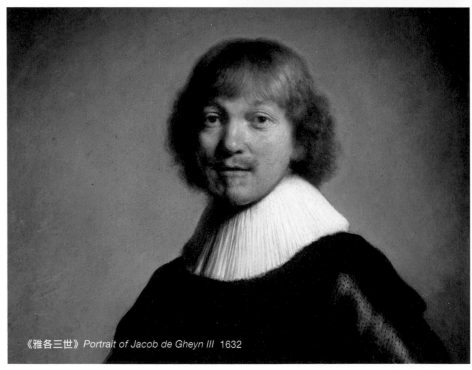

《雅各三世》*Portrait of Jacob de Gheyn III* 1632

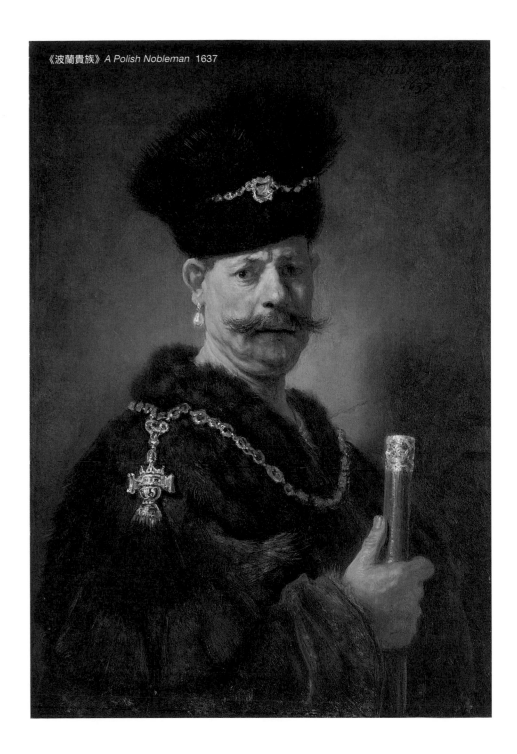

《波蘭貴族》 *A Polish Nobleman* 1637

當時的荷蘭，還有一種繪畫形式在有錢人中非常流行，那就是集體肖像畫。

由於費用一般是由畫中所有人平攤的，所以當時的集體肖像畫往往都如同團體照般，讓物件排排站。

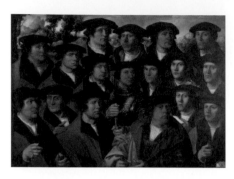

德克・雅各斯
（Dirck Jacobsz）
1532

然而，「林廠長」徹底改變了這種枯燥的排列和構圖，他再一次把戲劇性帶到了畫中。

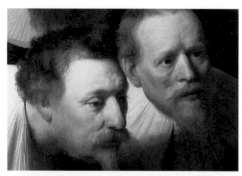

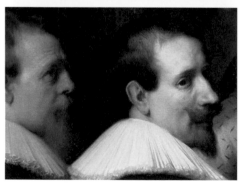

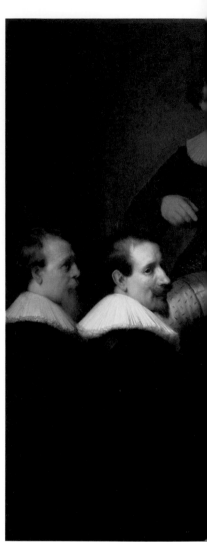

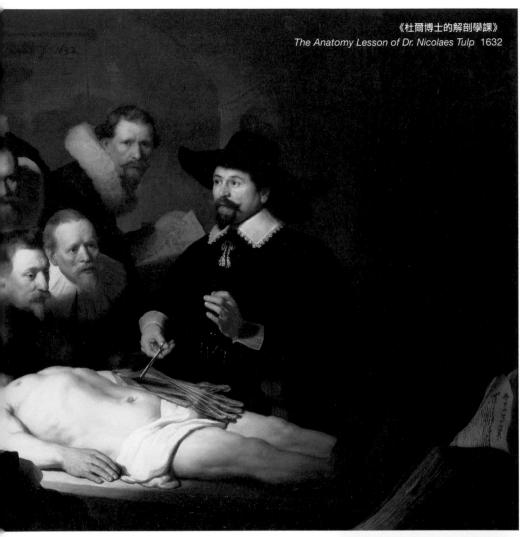

《杜爾博士的解剖學課》
The Anatomy Lesson of Dr. Nicolaes Tulp 1632

Q 畫中人物有的表情專注,有的面露疑惑,圍繞著杜爾博士,讓人感覺到杜爾博士的權威。而且,「林廠長」還對畫面中最重要的部分「手」進行了細緻入微的描繪。

Q 「嗯?我好像走錯教室了?」

這種戲劇性的構圖方式再次轟動了畫壇。

秉承著這種理念，「林廠長」創作了他一生中最經典、最戲劇性，也是他人生轉捩點的傑作——

《夜巡》。

這幅畫畫的是阿姆斯特丹的民兵隊。為什麼這幅畫會這麼有名？因為「林廠長」在這幅畫中，將他戲劇性的光影效果發揮到了極致。

隊長微張的嘴和他的手勢，表現出他正在下達命令。

手的影子印在副隊長的衣服上。

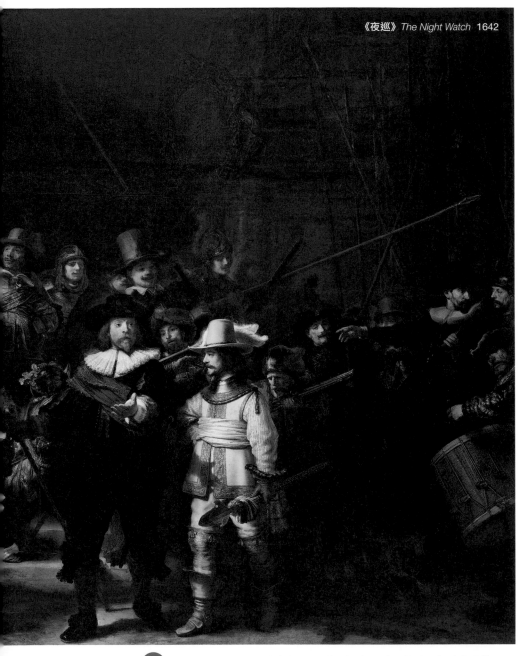

《夜巡》 *The Night Watch* 1642

隊長的腳似乎正要跨出畫面，鼓手擂響戰鼓，槍手正在填充彈藥……

林布蘭畫下了轉瞬即逝的一瞬間，但為什麼這幅畫會讓林布蘭變得潦倒呢？前面提到過，集體肖像畫是由畫中人物平均分攤畫資的，也就是AA制的。

那麼，如果你要出和別人一樣的價錢，卻只能出現在背景中，你會有什麼想法，如果你不知道，那請看看下面這位仁兄……

好深邃的眼眸，可惜他不是梁朝偉，只露眼睛根本看不出是誰。

當然，他還不是最慘的……看到這個人了嗎？如果不說，都不知道那兒有個人，確切地說他連後腦勺都沒露，只是露出了鋼盔。

這些都還不算什麼，接下來這個才是真正引起公憤的……

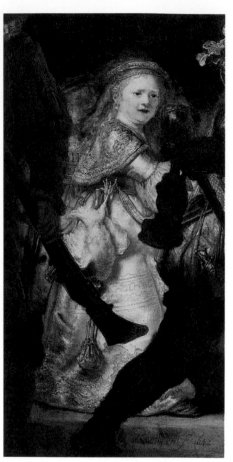

整幅畫中一共有兩個「聚光點」，一處在正、副隊長身上，還有一處，就在這個「神祕女孩」身上。「她是誰？」問題就在這裡：「她誰啊！付錢了嗎？」

她有小孩的身材和成年人的臉，腰間還掛著一隻雞。沒有人知道她是誰，為什麼會站在畫面的中心，這個問題至今依然是個謎。

很顯然，民兵們是不會喜歡這幅畫的（除了隊長以外），於是他們想向林布蘭討回當初付的錢。

高傲的「林廠長」當然不幹，因為他認為這是藝術，是打破陳規的藝術（事實證明他是對的）。可民兵們才不管你是不是藝術，我付了錢至少要看到正臉吧？於是，他們將林布蘭告上了法庭，並對他進行大肆攻擊，引起軒然大波，林布蘭從此名譽掃地。堅持走藝術創新之路的「林廠長」，最終還是敗在了現實的面前。

其實這事如果放在中國，那根本就不是什麼大事！開玩笑！可能這就是東西方文化的差異吧！

和林布蘭跌宕起伏的人生一樣，《夜巡》在成畫至今的300多年經歷中，也可謂富有**戲劇性**。

首先，據說這幅畫原本描繪的是白天，因為長期被煙燻，顏色變黑，後來才被人們誤稱為《夜巡》。

至於什麼煙能將「日巡」燻成《夜巡》，我們不得而知。然而，這陰差陽錯的一燻，似乎給這幅畫帶來了更好的效果。後來，為了躲避戰亂，這幅畫曾被摘下畫框捲起藏於密室。後來還被人潑過油漆，甚至被某個神經病用小刀劃了好幾刀。

而對《夜巡》最大、也是最無法挽回的一次傷害，發生在1715年……

生活的壓力和生命的尊嚴，哪一個更重要……

1715年，為了將這幅巨畫從阿姆斯特丹市政廳中搬出來，有個「天才」出了一個主意——把它鋸了。因此我們今天看到的《夜巡》，其實是比實際尺寸要小的。右面這幅是1712年的臨摹版，從這個版本中我們可以看出，原畫的四邊都被做了不同程度的裁剪，其中左邊的兩個人物被完全切掉了。底部的切割，切掉了隊長腳前方的空白處。他這腳如果跨出來，估計會踢在畫框上。

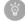 被捲起來的《夜巡》。

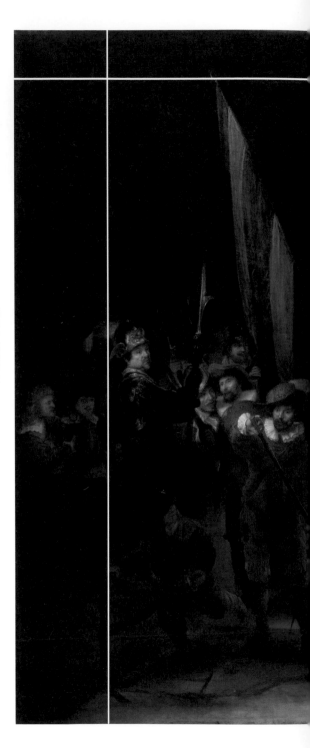

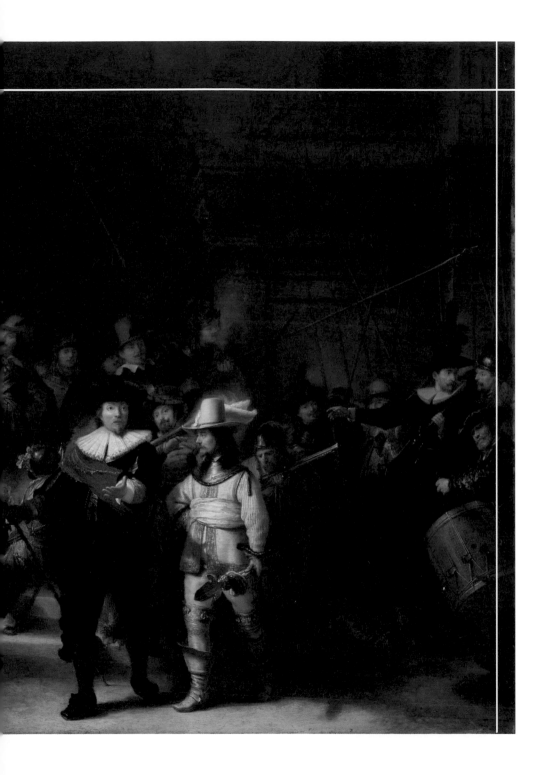

就像好萊塢電影慣用的橋段一樣，林布蘭在他生命最頂峰的時刻，遭受到了沉重的打擊，從此一蹶不振⋯⋯ 然而，打垮他的還不止這件事⋯⋯

我們知道，現在的人喜歡把自己的情人稱為「baby」。而藝術家為了標新立異，總愛把情人稱為「繆思女神」。

林布蘭的繆思女神——他的妻子薩斯琪亞的死，對他造成了無法彌補的沉重打擊。此後，他的孩子、親人也都一個個離他而去。

1669年，63歲的林布蘭在窮困潦倒中結束了戲劇性的一生。他一生留下了100多幅自畫像，從意氣風發的到風燭殘年的，算得上是沒有文字的自傳。

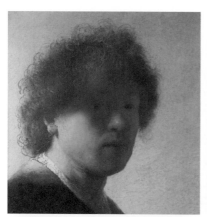

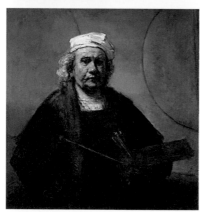

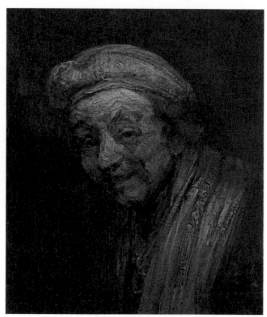

左上：林布蘭自畫像 1628
左下：林布蘭自畫像 1660
右下：林布蘭自畫像 1662-1663

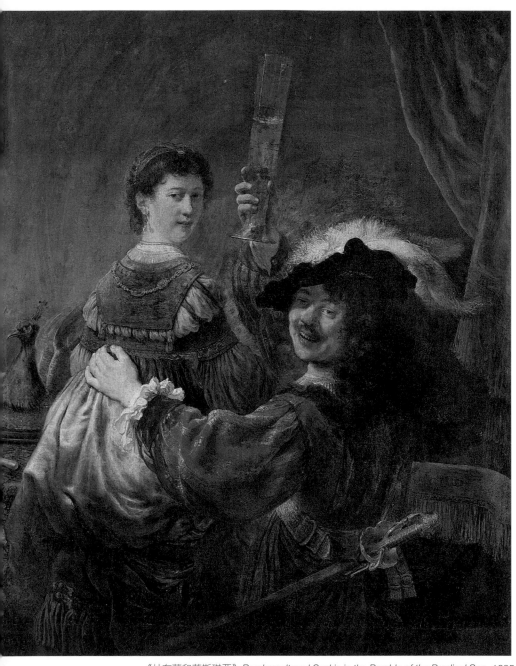

《林布蘭和薩斯琪亞》 *Rembrandt and Saskia in the Parable of the Prodigal Son* 1635

林布蘭是個偉大的畫家，他富有戲劇性的畫風和獨創的光影效果影響了無數後人。從另一個角度看，畫「肖像畫」只不過是他的工作，但沒有《夜巡》，又有誰會知道那個民兵連？我想這正是林布蘭的偉大之處，他能將「養家糊口的手藝」變成「流芳百世的傑作」，這就是畫匠與大師的區別。

第三章

奇才

泰納

J. M. W. Turner

(1775-1851)

1870

年，普法戰爭爆發。為了躲避戰火，30歲的莫內來到了倫敦。在這裡，他被兩個英國人的畫作所震撼。從此，莫內開始潛心鑽研這兩個人的表現手法，並在他們的基礎上找到了自己的風格，最終成為大師中的大師。影響莫內的這兩個人，其中一個叫

泰納

J. M. W. Turner

沒錯，和那個「加勒比海盜」同名。「海盜」泰納的技能是砍人和擺pose，「畫家」泰納當然也有他的獨門絕技……

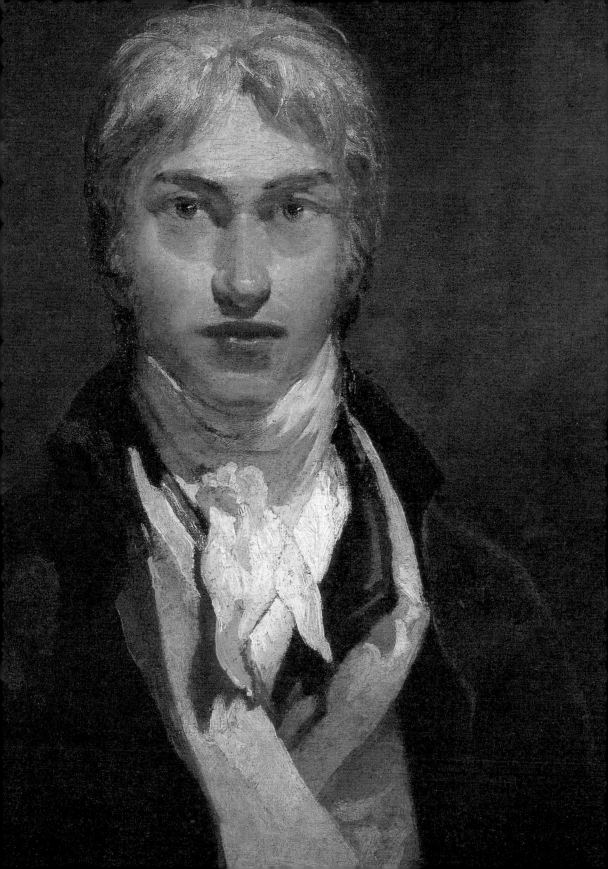

《林肯郡格蘭瑟姆教堂東北視圖》（局部）*North East View of Grantham Church, Lincolnshire* 1797

泰納從小就擅長畫水彩，他能將看到的事物用速寫的方式記錄下來，然後回到畫室，將它們變成水彩畫。右邊這幅《聖約翰大教堂》是泰納11歲時的畫作……

11歲啊！我的神！我11歲時連藍色小精靈都畫不好啊！如果說，林布蘭是少年得志的話，那對於泰納，只有兩個字可以形容：**神童**！

《聖約翰大教堂》St John's Church 1786

每當我們聽到關於神童的故事，有一個詞一定會頻頻出現，那就是「**破格**」。

由於過人的才華，14歲的泰納被破格招入了當時英國藝術的最高殿堂──皇家藝術學院；又因為他出眾的畫技，在15歲時，就有作品被破格選入了美術學院舉辦的畫展；27歲時，泰納又一次破格成為了皇家美術學院最年輕的正式會員。

「破格」這個詞，不光可以體現出泰納的才華，還說明了當時社會對他才華的認可。故事講到這裡……主角一上來就成功了，並一直站在頂峰閃爍著成功的光芒時，一般情況下，我們一定會習慣性地認為：「這人要倒楣了。」

但故事就是故事，現實生活中通常不會有那麼多的戲劇性（林布蘭除外）。

當然，泰納的一生也受到過許多質疑，晚年時的繪畫也漸漸失寵（這也是許多成功藝術家的必經之路）。但泰納的名聲和他的生活品質一直維持在一個比較高的水準，他死後被安葬在英國的「英雄塚」──聖保羅大教堂的墓地。而且還留了一大筆遺產，成立了一個藝術獎（泰納獎），專門獎勵年輕有為的藝術家。

我一直覺得，泰納是個聰明的畫家。這指的不光是他藝術上的才華，還包括他的做事風格。其實用「聰明」這個詞形容他還不夠準確，應該說，「比猴還精」。因為他先畫受歡迎的東西，在得到名聲和財富後，才開始畫自己喜歡畫的東西。

當然我並不是說他初期畫的都是他不喜歡的東西，但如果光以畫風來看……

他可以

安靜祥和，

《紐華克修道院》
Newark Abbey 1806-1807

也可以

瘋狂澎湃，

《加萊碼頭》
Calais Pier 1803

可以精雕細琢地

寫實，

《狄多建設迦太基》
Dido Building Carthage 1815

也能玩點虛無縹緲的

抽象。

《風景》
Landscape 1840-1850

如果可以從繪畫推斷一個人的性格，那泰納絕對是個謎一樣的男人，或者，也可以說是人格分裂的兩面派。

這是泰納21歲時創作的第一幅油畫《海上漁夫》。值得一提的是，「泰神童」在藝術學院學的是水彩，他的油畫完全是自學的。

從這幅畫中，就已經可以看出泰納風景畫中一些獨樹一幟的特點。

🔍 靜與動的對比。

🔍 耐人尋味的細節以及用來襯托大自然狂野的人類。

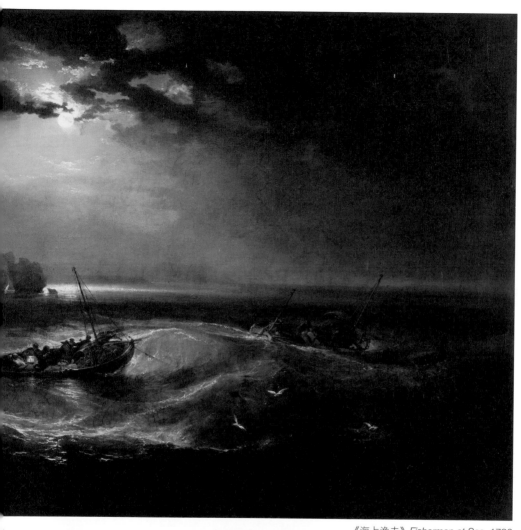

《海上漁夫》 *Fishermen at Sea* 1796

當然，最吸引眼球的，應該還是這明亮的月光。這種自然光的表現手法源於泰納的偶像……畫家洛漢。

洛漢（Claude Lorrain），法國風景畫之父。他的風景畫備受當時主流畫壇推崇，洛漢擅長描繪日出日落的景色，年輕的泰納第一次見到他的作品，就被深深地打動了。他佇立在洛漢的《示巴女王的出航》前，眼淚嘩嘩地說：

❝ 洛漢的畫是不可複製的。 ❞

關於這句話，我認為在翻譯上也可以有另一種理解：「我絕不會複製洛漢的畫。」究竟他想表達的是什麼？沒有人知道……

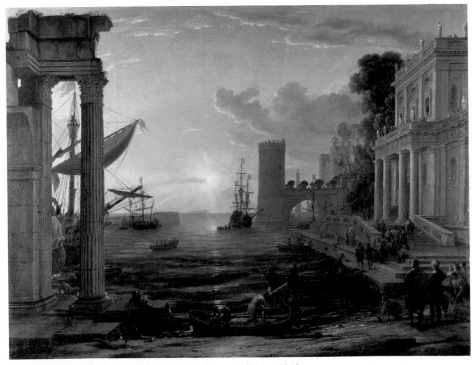

《示巴女王的出航》 *The Embarkation of the Queen of Sheba* 1648

但我們知道，泰納是個愛較勁的人。洛漢在成為他的「男神」的同時，也成為了他要超越的目標。在第一次見到《示巴女王的出航》時，泰納就意識到了他和洛漢間的差距，可能也是在那時，他下定決心要超越洛漢。

畢竟，不可複製，並不代表不能超越。

那泰納最終有沒有超越洛漢？不同的人有不同的看法，主要就看你比較喜歡誰。無論最終是否形成「超越」，有一點是可以肯定的，泰納在西方繪畫史上的地位絕對不會低於洛漢。這裡有一個小故事：

泰納有一幅名為《狄多建設迦太基》的作品，創作於1815年。整幅畫的構圖和繪畫的風格都與洛漢的《示巴女王的出航》非常相似，這也是泰納自己非常喜歡的一幅作品，並且一直留在身邊，沒有賣掉。直到泰納去世前幾年，他居然將這幅畫捐給了英國國家美術館。但是捐贈的條件是，必須將這幅畫掛在洛漢的《示巴女王的出航》邊上……美術館欣然接受。

泰納最終還是做到了，與他崇拜的洛漢並肩於風景畫的「頂峰」。

《狄多建設迦太基》 *Dido Building Carthage* 1815

在泰納之前，風景畫只是作為宗教畫的背景而存在，所以在畫壇的地位並不高。泰納的出現，提升了風景畫在整個畫壇的地位，使它和宗教畫及肖像畫站在同一個高度。那他是怎麼做到的呢？他在風景畫中加入了故事，使畫面看起來更加驚心動魄！

這是他的代表作之一《暴風雪：漢尼拔率領大軍跨越阿爾卑斯山》。

光看畫面，就給人一種氣勢磅礡、驚心動魄的感覺。這幅畫描繪的是漢尼拔大軍在義大利中部的一場大戰。泰納在這幅畫中也加入了許多耐人尋味的細節。

《暴風雪：漢尼拔率領大軍跨越阿爾卑斯山》
Hannibal and His Army Crossing the Alps 1812

為什麼名字那麼長？其實許多英國畫家，特別是風景畫家，都喜歡給自己的作品取一個很長、很詳細的名字。就好像某些香港電影，光看名字就可以知道劇情了。不僅如此，那些英國佬還喜歡透過書信和各種不同的方式來描述他在畫作中想表達的東西。和法國畫家讓觀者「自己領會」的作風大相逕庭，我想這可能就是文化上的差異吧。

太陽在盤旋上升的暴風雪迷霧中更顯黯淡。

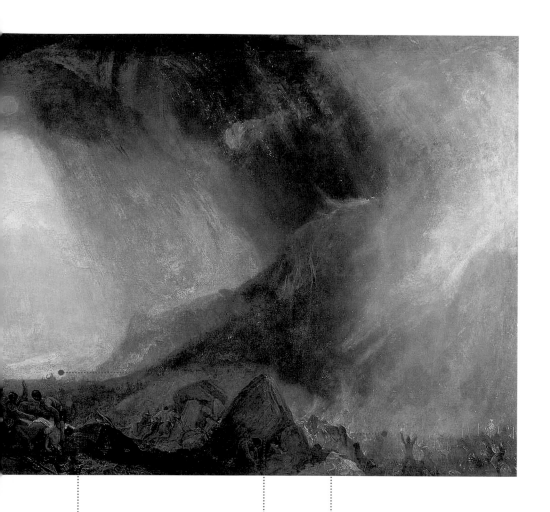

🔍 泰納的一貫畫風：用人類來襯托大自然的狂野。

🔍 遠處的地平線上還能看見漢尼拔的傳奇大象軍。

🔍 士兵若隱若現的模糊身影。

泰納愛畫各種風暴，他筆下的
風暴也總能給人驚心動魄的感覺。

關於暴風雪的畫法，還有一種
說法是，泰納受到了當時新興的電
磁學理論的影響……

是不是有那麼點兒意思？

《暴風雪》
Snow Storm 1842

泰納生活的那個年代，正是英國的工業革命的時代。在當時，科學和藝術並沒有像現在劃分得那麼清楚，科學家和藝術家常常在同一棟大樓裡辦公。泰納自己也算得上是工業革命的先鋒，他的作品中也經常會出現一些當時先進的科技元素。

這是泰納表現工業革命的一幅比較重要的作品——《被拖去解體的戰艦無畏號》。看過電影《007：空降危機》（Skyfall）的朋友可能會對這幅畫有些印象——一艘名為「無畏號」的老式戰艦在夕陽下被拖去解體，這幅畫在英國絕對算得上是國寶級作品。因為它不僅是藝術，也是歷史。

「無畏號戰艦」名字聽上去就很厲害，那麼大的一艘船，卻被一艘體積比它小那麼多的蒸汽船拖著。表現了舊的技術被新科技取代，有了蒸汽動力，帆船再大有什麼用？

我覺得這幅畫也體現了「泰神童」的聰明之處：這個場景在守舊派看來，是戰功赫赫的「無畏號」在夕陽中完成它的最後一段航行，有些淒涼的感覺；而在創新派的眼裡，這個場景可以被理解為日出，又有一種生機勃勃的感覺。因此，也可以說這是一幅非常討巧的作品。

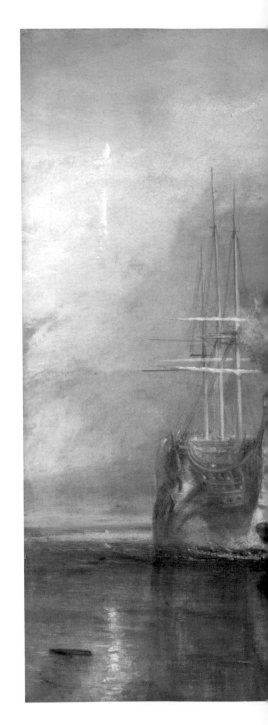

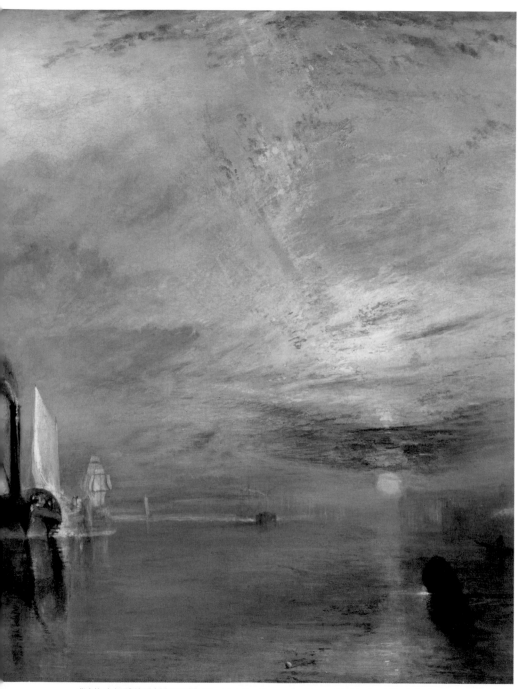

《被拖去解體的戰艦無畏號》 *The Fighting Temeraire Tugged to Her Last Berth to Be Broken up* 1839

當時藝術學院的畫展，是將所有畫家的作品放在一個展廳裡展出。

這裡就能看出泰納「猴精」的地方了。在展覽時，他經常會耍點兒心眼，當別的畫家都展出宏大題材的畫作時，泰納就會提供一幅只畫了寥寥數筆的作品，相比之下，他的小清新就更吸引眼球了。也因為這些「小聰明」，「泰神童」的作品一直在藝術學院保持著獨樹一幟的地位。

在那個時代，除了泰納，還有一個風景畫牛人，也就是前面提到的，莫內膜拜的兩人中的「另一人」，他的名字叫**康斯塔伯**。

康斯塔伯比泰納小一歲，與泰納鋒芒畢露的風格不同，康斯塔伯更像是一個覷

《滑鐵盧橋開放》*The Opening of Waterloo Bridge* 1832

腆的英國紳士。而且他們的經歷大相逕庭。康斯塔伯一直到53歲才成為皇家藝術學院的正式會員，比泰納整整晚了27年。

雖然如此，但只要聊到泰納，就必然會講到康斯塔伯。因為他倆一直都在相互較勁，這裡就有一段有趣的小故事。

1832年，康斯塔伯帶著他的作品《滑鐵盧橋開放》參加藝術學院的畫展，而這幅畫正巧掛在了泰納的作品《海勒富特斯勒斯》邊上。

在畫作展出前，畫家有3天的修改時間。泰納在康斯塔伯的畫前佇立良久，然後走到自己的畫前，在整體呈灰色調的畫作中加上了一個紅色的浮標，畫完後一句話都沒說就走了。

泰納剛走，康斯塔伯就進來了，「他來過了……」康斯塔伯看著那個紅點說道，「……而且還放了一槍。」

在2009年英國泰特現代美術館的《泰納與大師們》展覽中，這兩幅畫在177年後重聚。

 這個浮標使本來看上去冷冷的畫面瞬間生動了起來，也導致旁邊的《滑鐵盧橋開放》看上去變得笨拙了。

《海勒富特斯勒斯》 *Helvoetsluys; the City of Utrecht, 64, Going to Sea* 1832

有許多學者認為，康斯塔伯在風景畫上的成就要高於泰納。這也是可以理解的，因為泰納在創作生涯晚期開始「劍走偏鋒」，玩起「抽象」來了。雖然當時還沒有抽象畫法這麼一說，但除了這兩個字，我實在想不出要如何來形容他這個時期的畫風。

說到「抽象派」，即使在今天也不是誰都能接受得了，更不用說在那個年代了。當時有許多藝術家不喜歡泰納的這種風格，為首的就是他的「老對頭」康斯塔伯了。康斯塔伯認為泰納畫來畫去都是一些煙霧和光線（這也是事實），看他的畫，需要猜想的地方太多了。

但是，那又有什麼關係呢？這時的泰納，已經毋須迎合他人的喜好來作畫，他可以盡情畫自己喜歡的東西。

事實上，泰納在這個時期的繪畫手法近乎瘋狂，他不用筆刷或是油畫刀，而是直接用手畫。為了追求更鮮豔、更生動的色彩，他甚至用上了巧克力、番茄醬……毫不誇張地說，他把整個廚房都搬到了畫布上。

《光與色》
Light and Colour (Goethe's Theory) 1843

《山景》 *A Mountain Scene, Val d'Aosta* 1845

如果说，泰納早期追求的是對「大海、太陽和火焰」的表現，那在他的晚期則開始對「光、風和速度」這些虛無縹緲的東西感興趣。這一幅描繪西部大鐵路的作品將這個主題發揮到了極致。

這幅畫可以算得上是泰納的集大成之作，他用自己獨特的表現手法，加上他最擅長的動靜對比，將雨和蒸汽的朦朧、火車的速度表現得淋漓盡致。

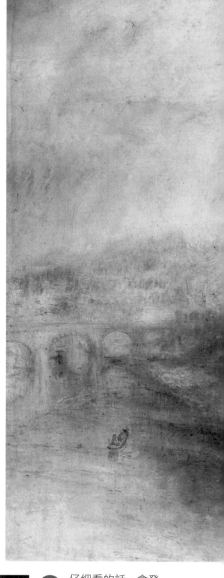

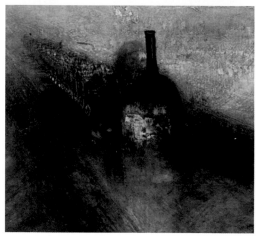

🔍 遠處的小船在河中悠悠地蕩漾，近處的火車正急速衝上前，觀者甚至可以感受到火車的轟鳴聲。

🔍 仔細看的話，會發現鐵路上還有一隻兔子，而兔子在英國人心目中是跑得最快的動物。

🔍 河邊岸上的人們正向急駛的火車揮手。

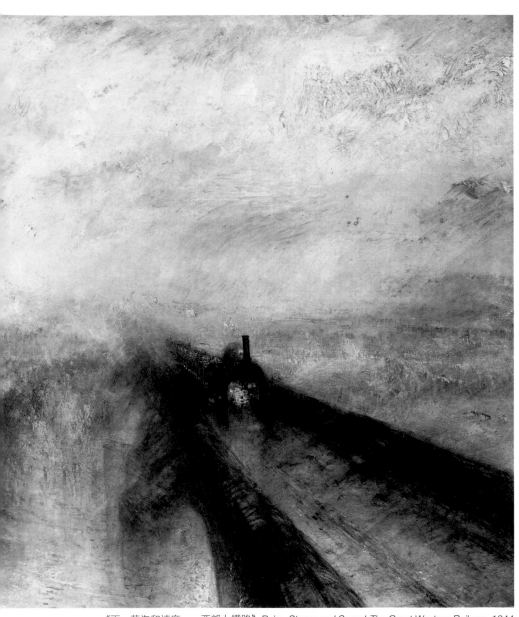

《雨、蒸汽和速度——西部大鐵路》 *Rain , Steam and Speed-The Great Western Railway* 1844

泰納是橫空出世的奇才，他的天賦絕對不止1%，然而他付出了99%，甚至更多的努力。

　　他為了畫好驚濤駭浪，曾把自己綁在暴風雨中的船桅杆上。為了畫出火車的速度，他曾長時間把頭伸到飛馳的車廂外來感受風馳電掣。（幸好當時飛機還沒問世……）

　　泰納的出現，將風景畫在歷史上的地位帶上了一個絕無僅有的高峰。

　　他晚年的表現手法甚至影響了幾百年後的現代藝術。儘管如此，當人們聊到泰納，往往還是會想到他筆下那驚心動魄的大自然。倒也不是說他晚年的畫風不成功，一個畫家能在晚年嘗試全新的畫風，這本身就值得敬佩。只是，他先前的作品實在太成功了。

　　泰納：一個執著、瘋狂、勤奮、愛較勁的奇才。

第四章

彩虹

康斯塔伯

John Constable

(1776-1837)

國東部，有一個名為東勃霍（East Bergholt）的小村莊。在那裡，一個年輕人愛上了村子裡最美麗的姑娘。

> 世上沒有任何事情能夠改變或淡化我對你的愛，愛你已經成為我生命中的一部分，不論險阻。

他是這麼說的，也是這樣做的。這個年輕人的名字叫……

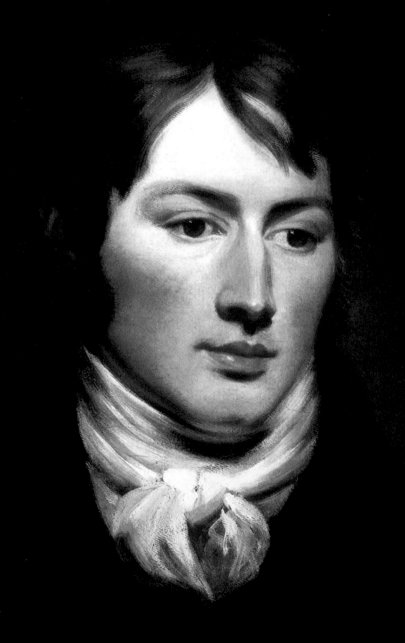

John Constable

康斯塔伯

康斯塔伯生於一個富裕的家庭，父親在村子裡有好幾家工廠，主要經營磨坊生意。

康斯塔伯相貌英俊，有5個兄弟姐妹，家大業大，父親希望他將來能夠繼承家業。但是康帥哥不幹，他偏要當畫家。他的父母在當時還算是比較開明的，反正孩子多，他不繼承也不怕沒人管。康斯塔伯的父親允許他去做自己喜歡的事情，而且還出錢讓他去村子外面深造。

1799年，康帥哥進入了當時英國藝術的最高學府——皇家藝術學院，成為了「神童」泰納的同學。和泰納的鋒芒畢露不同，康斯塔伯相比之下比較內斂、靦腆，很有英國紳士的氣質。不光性格，他倆在畫風和題材上也是大相逕庭。但是

《老康斯塔伯肖像》 *Golding Constable* 1815

他們卻有一個共同點，那便是對風景畫大師洛漢的喜愛。

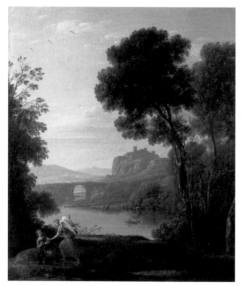

洛漢《有夏甲和天使的風景》
Landscape with Hagar and the Angel 1646

康斯塔伯《戴德漢谷》
Dedham Vale 1802

 即使你「不懂畫」，相信也能看出他倆畫得很像。其實倒不算什麼，模仿大師的畫風是一個畫家的必經之路。有趣的是「康帥哥」與「泰神童」，這兩個風格迥異、互唱反調的畫家居然會喜歡同一位大師。

康斯塔伯的父親是個生意人，在他看來，學畫畫雖然不如做生意來錢快，但至少也算一門手藝。既然學了，就該畫些賺錢快的東西吧（比如當時流行的肖像畫什麼的），這樣至少能養活自己。康帥哥又不幹，他偏要畫當時沒什麼市場的風景畫。康帥哥的夢想，是不光要成為一名職業畫家，而且要成為一名職業風景畫家！

前面提到過，康帥哥並不是個叛逆男青年，他是個溫柔謙和的英國紳士。但是，遇到自己想要的東西時，康帥哥也會表現出他執著的一面。

1809年，33歲的康斯塔伯墜入

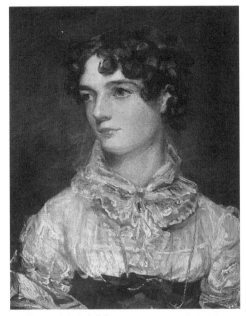

《瑪莉亞‧比克奈肖像》 *Portrait of Maria Bicknell* 1816

了愛河，他愛上了他兒時的玩伴——瑪莉亞（Maria Bicknell）。 瑪莉亞也為康帥哥英俊的相貌和過人的才華而傾倒。然而，這段戀情卻遭到女方家長的極力反對。

要知道，康帥哥不僅人長得帥，性格又好，而且家裡又有錢，又會畫畫，在村子裡絕對算是偶像級的人物。加上他倆又是青梅竹馬、兩小無猜，這種「富二代」看上「村花」的姻緣，又為什麼會被反對呢？

原因很簡單……女方家裡更有錢！

瑪莉亞有個做律師的父親，這倒不算什麼，最狠的是她的爺爺——布德（Rhudde）牧師。她爺爺不僅在村子裡，甚至在周圍的幾個鎮上都算得上是獨霸一方的巨富。關於一個牧師為什麼會那麼有錢，我不太清楚，也沒什麼興趣去研究，總之他不光有錢，人脈還廣。你個鄉鎮企業家的兒子還想高攀我的孫女？做夢！

「門不當戶不對」倒還不是最重要的原因，在瑪莉亞祖父的眼裡，康帥哥就是個遊手好閒的紈絝子弟，如果不是靠父母那點兒家業，大概連自己都養不活（不過這也是事實）。

這一點，也是康爸康媽最擔心的，雖然他們很喜歡這個兒媳婦（沒什麼理由不喜歡），但現實就是現實，以康帥哥做畫家的微薄收入，根本無法養家糊口。

愛情的力量是偉大的。看似走投無路的小倆口在這時候遇到了轉機……

康爸康媽在一年內全死了！康帥哥因此得到了一筆遺產，他和瑪莉亞終於有錢結婚了（沒想到他們的幸福要建立在喪失親人的痛苦之上）。

1816年，瑪莉亞·比克奈正式更名為瑪莉亞·康斯塔伯。瑪莉亞的父親非常生氣，她祖父甚至為此更改了遺囑，但這都不重要了，重要的是，兩個相愛的人走到了一起，從這一年開始，春風得意的康帥哥也漸漸找到了自己的風格。

《弗萊特佛磨坊》
Flatford Mill 1817

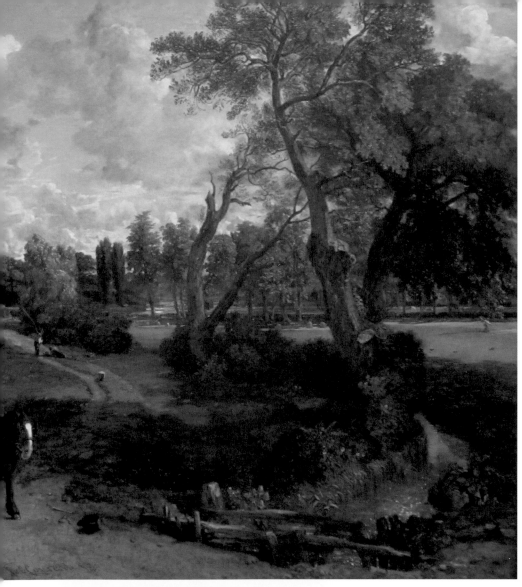

騎在馬上的孩子，撐船人斜著的身子，隨風搖曳的樹葉，無不給人一種愜意、舒適的感覺。

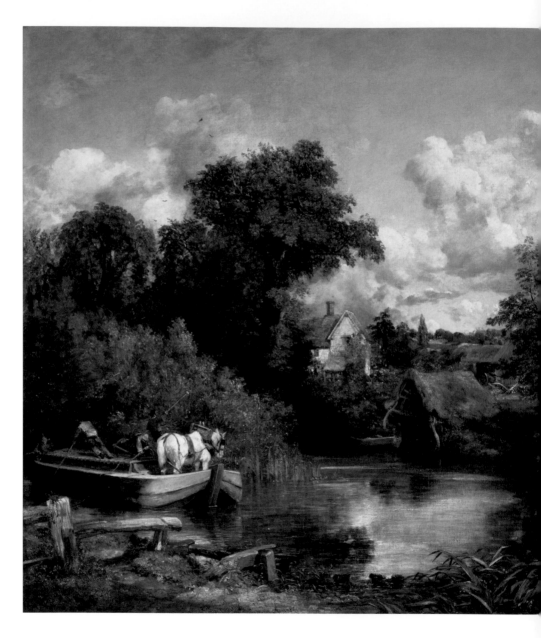

　　康斯塔伯不停地畫著他居住的村子，畫著他從小到大每天都能見到的、最熟悉不過的場景。他的作品中總會出現人或動物，但是和泰納用人和動物來反襯大自然的狂野不同，康帥哥筆下的人更多只是點綴，或者說他們產生了使畫面更加生動的作用。

《白馬》*The White Horse* 1819（圖片提供：TPG）

如果説，泰納的風景畫像一杯烈酒，讓觀者心潮澎湃的話，那康斯塔伯的畫就像是一杯英式紅茶，適合在午後的陽光下細細品味和享受。

説到泰納，就不能不提那個「開一槍」事件……關於「這一槍」，一方面可以

體現出泰納的機智和繪畫功力；另一方面，也側面反映了當時的泰納開始意識到康斯塔伯在繪畫上給他帶來的危機感。更直白地說，泰納可能覺得康斯塔伯已經在某些方面超越了自己，於是開始從他的畫中尋找可借鑒的地方。

🔍 看見這個戴紅帽的小人了嗎？由此可見，康帥哥其實在十幾年前就已經學會「打槍」了。

《哈威奇燈塔》
Harwich Light House 1820

康斯塔伯同時也是個很用功的畫家，為了畫好雲朵，他像個氣象學家一樣研究雲在不同天氣下的形態，並且不斷地練習繪畫雲朵。

康斯塔伯有個作家朋友這樣評論他的雲朵：

" 看到康斯塔伯畫的烏雲，
我有種想穿上大衣帶上傘的
衝動。 **"**

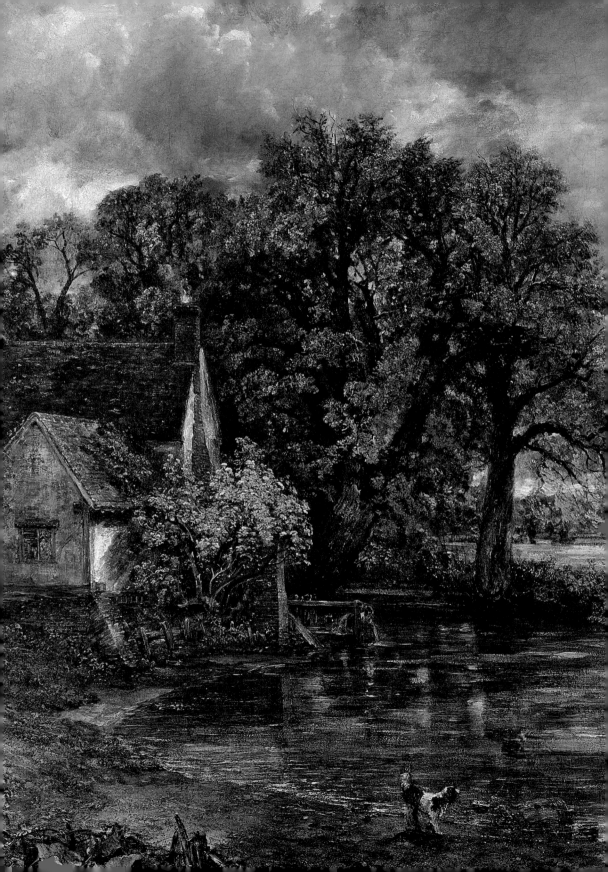

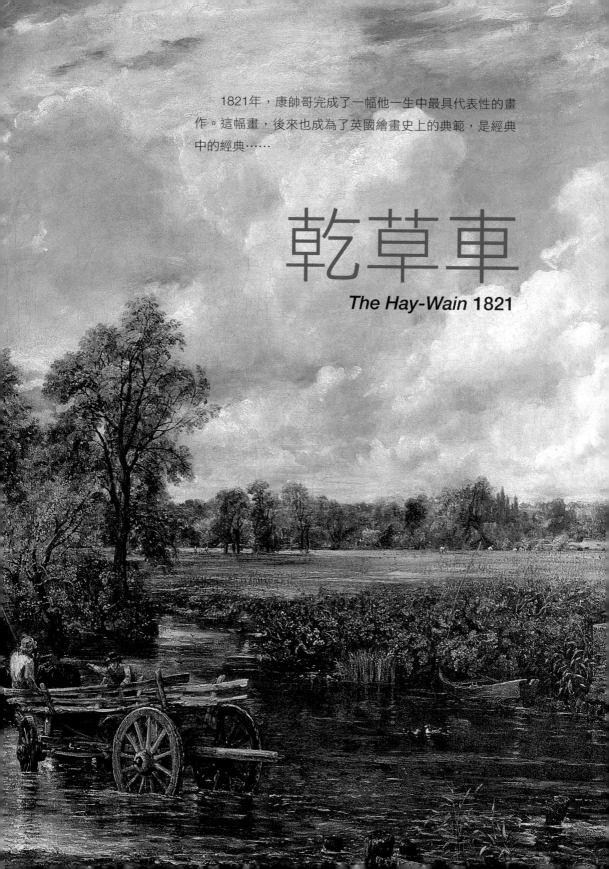

1821年，康帥哥完成了一幅他一生中最具代表性的畫作。這幅畫，後來也成為了英國繪畫史上的典範，是經典中的經典……

乾草車

The Hay-Wain 1821

為什麼這幅畫那麼經典，我們先來看一下康帥哥為準備這幅作品而畫的草稿……

沒錯，這是草稿，137cmx188cm，甚至比最後完稿的尺寸還要大（完稿130.5cmx185.5cm），這要是放在後來的印象派，絕對可以直接拿去參展了……而且光這個尺寸的草稿，他就畫了好幾幅。為了一幅畫，反覆畫這麼巨幅草稿的，大概也只有康帥哥一人了。

那麼，為什麼？

這看似隨處可見的風景，其實是經過康帥反覆推敲和計算的……我們拿完稿和草稿來做一下比對。

首先，草稿中岸邊的馬在完稿中被去掉了，因為這匹馬會分散觀者的注意力，使視線停在馬屁股上。

岸邊的小狗，將頭轉向了正在過河的馬車，產生引導視線的作用。

右邊草叢中多了一個釣魚男，與左邊的洗衣婦遙相呼應。

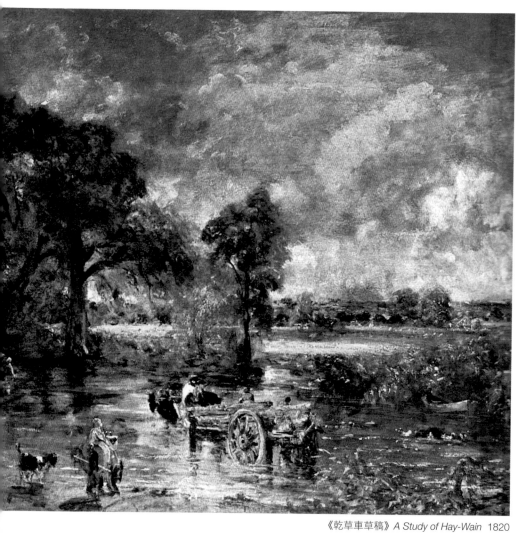

《乾草車草稿》 *A Study of Hay-Wain* 1820

所有細節的目的只有一個：

將焦點集中在——

乾草車！

此外，康帥哥還在這幅畫運用了幾個「獨門武功」。

除了他賴以成名的雲和那似乎正在緩緩流動的水面，最神奇的，是他在樹葉上加上的這些小白點……瞬間使陽光灑進了畫面中。這些康帥哥獨創的「小白點」後來被稱為「康斯塔伯的雪花」。

值得一提的是，這個地方至今依然保持著和畫中一模一樣的風景……

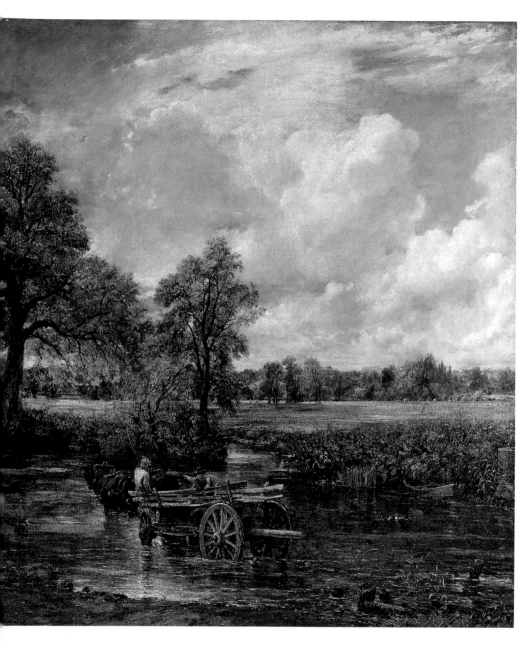

藝術，講的是感覺。

　　康帥哥用反覆畫各種草稿的方法，來體會不同的細節、色彩和尺寸給觀者帶來的不同感受，最終打磨出一幅驚世駭俗的傑作。

有趣的是，康斯塔伯的畫在當時的英國乏人問津，卻在「藝術之都」巴黎大放異彩。並且，以法國為中心，他的鄉村風景畫系列使他的名聲傳遍了整個歐洲，許多當時知名的畫家在看過他的畫作後都大受啟發。

康斯塔伯有個好朋友，名叫約翰·費雪（John Fisher）。他應該算得上是康帥哥人生中最重要的一個朋友，經常在康帥哥困難時伸出援手，也是他，促成了康帥哥和瑪莉亞的婚禮。我們今天之所以能夠瞭解到康帥哥的許多內心感受和思想，主要也是因為「偷看」了他倆的許多信件。當時費雪就勸康斯塔伯去巴黎生活，在那裡他可以過上明星般的生活；而康帥哥卻不願離開自己的故鄉，繼續畫著他的鄉村風景，過著樸實的生活。

費雪也確實算得上是個好朋友，為了讓康斯塔伯生活得好一點，還經常為他介紹生意。這幅《索爾茲伯里大教堂》就是靠費雪的關係拉來的。

《索爾茲伯里大教堂》
Salisbury Cathedral from the Bishop's Grounds 1823

建築物精美的細節和他獨樹一幟的「雪花」，以及人、動物、雲彩，康斯塔伯在這幅畫中，將自己的風格表現得淋漓盡致。

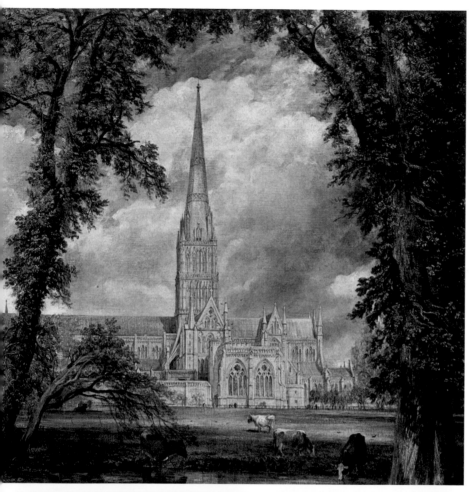

💡 出錢讓康斯塔伯畫這幅畫的客戶也叫約翰・費雪，是康斯塔伯的朋友約翰・費雪的叔叔。「撞名」在西方社會是司空見慣的。

客戶（老約翰·費雪）看了畫後大加讚揚，只是提了一個意見，他覺得右邊那塊烏雲不好看，希望換成晴空萬里……

康帥哥聽了以後不太開心，便將這幅畫丟在了一邊。

就這樣，一年過去了，客戶左等右等沒消息，於是小心翼翼地寫了封信給康帥哥，內容大概是這樣的：

> 康大師，我那幅畫畫得怎麼樣了？你需要再來看幾眼這座教堂嗎？當然我出路費。還是說你的記性特別好，不需要再看就能搞定了呢？我等著這幅畫讓我的畫廊大放異彩呢！

為了讓康帥哥畫得快一點兒，客戶還預付了一部分畫資……可是康帥哥還是不想改掉那片烏雲，他認為那片烏雲就應該出現在那裡，否則整個畫面就不協調了。於是他直接把這幅畫送到藝術學院的展覽上，讓大家來評判。

結果大受好評……

康帥哥很高興，他寫信給客戶：

> 看吧！我說什麼來著！許多評論家甚至認為我的這幅畫在細節方面已經超越了 '那個人'。

「那個人」，不用想也能猜到，說的當然就是「神童」泰納。康帥哥寫完信後就高高興興地將畫原封不動地寄給了客戶……很快，就收到了客戶的答覆：

> 給我改！

　　沒辦法，客戶永遠是最大的，誰叫他是出錢的人呢！重畫吧，但是還沒等康帥哥畫完，客戶就死了……（這灑狗血劇情已經可以拍成連續劇了）

　　客戶的死和康斯塔伯父母的死有所不同（廢話），客戶死了，他一分錢都拿不到。最後，那幅畫還是被仗義的好朋友費雪買了下來……

　　但是沒過幾年，費雪混得不太好，欠了一屁股債。又來找到康帥哥，給了他兩個選擇：

　　A：借自己200英鎊救急；

　　B：讓自己把這幅畫賣還給康帥哥。

　　康斯塔伯想都沒想就選擇了B。

　　其實他大可以借200英鎊給費雪（那時他有點錢了），至少還有個盼頭。他之所以選擇買下他自己的畫，是因為他知道，他的畫在當時沒有什麼銷路。

　　後來這幅畫一直被堆放在他的畫室中，一直到他死都沒有賣掉。

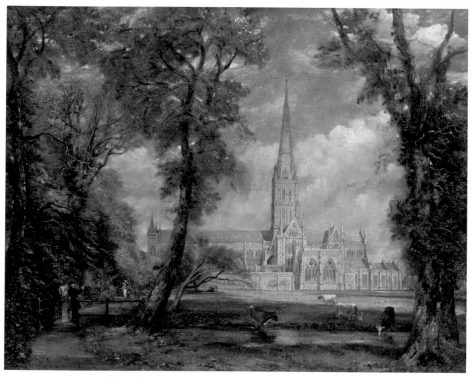

修改後的《索爾茲伯里大教堂》*Salisbury Cathedral from the Bishop Grounds* 1826

隨著名聲上揚，康帥哥的日子也一天天地好起來。這時，發生了一件事，徹底改變了康斯塔伯的生活——瑪莉亞，染上了肺結核（在當時是絕症）。

說到這裡我不得不提一下，瑪莉亞一生為康帥哥養了7個孩子，7個啊！我的神！比康斯塔伯的母親還能生！我不知道這7個孩子究竟是上天賜予康家的「小驚喜」呢，還是康帥哥原本就有組棒球隊的計畫。反正在當時那個完全是男主外、女主內的社會，要養活7個小孩，對於這個並不是很有錢的家庭來說，絕對不是一件容易的事。

1828年11月，儘管康帥哥想盡了各種辦法挽留妻子，但是，人還是鬥不過命運。瑪莉亞——康斯塔伯一生的至愛，永遠地離開了他。

諷刺的是，在第二年，康斯塔伯終於獲得了皇家藝術學院正式會員的資格，生活就此好轉。可是，瑪莉亞已經看不到了……

從那以後，他的畫風也有了極大的改變……

> 她的離去，改變了我對人生的一切信念。

《瑪莉亞・康斯塔伯與兩個孩子》
Maria Constable with Two of Her Children 1820

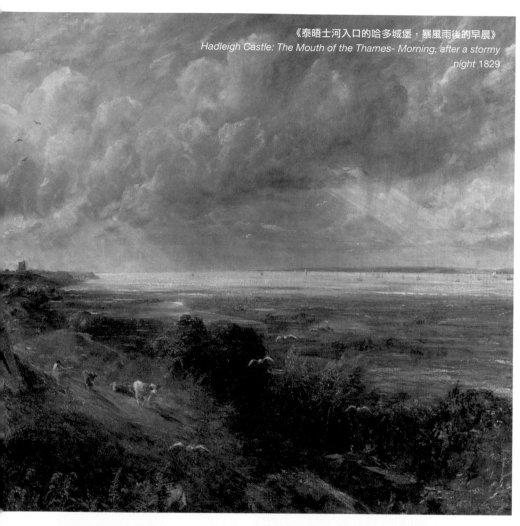

《泰晤士河入口的哈多城堡，暴風雨後的早晨》
Hadleigh Castle: The Mouth of the Thames- Morning, after a stormy night 1829

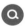

被烏雲遮擋得密不透風的天空，只有少量的陽光從縫隙中射出。殘破的城堡，形單影隻的牧羊人，無不散發著蒼涼的味道。

在這之後，雖然康帥哥依舊不停地作畫，期間也誕生了不少名作。但是，人們再也無法從他的畫作中找到當年的那種輕鬆、愜意的幸福感了。

此後他畫的最多的，就是「雙彩虹」。劃過天空的兩道彩虹看似美麗，卻永遠無法相遇，似乎表達著他再也見不到瑪莉亞的心情。

在瑪莉亞過世9年後，康斯塔伯結束了他61年的生命。

康斯塔伯一生都堅持走自己認為正確的道路，他獨創的風景畫畫風影響了後來如印象派等許許多多的藝術家，並且留下了無數傳世之作。但更為人津津樂道的，還是他與瑪莉亞那段忠貞不渝的愛情……

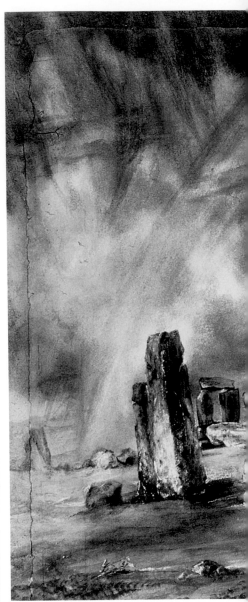

《漢普斯特德的彩虹》 *Hampstead Heath with a Rainbow*
1836

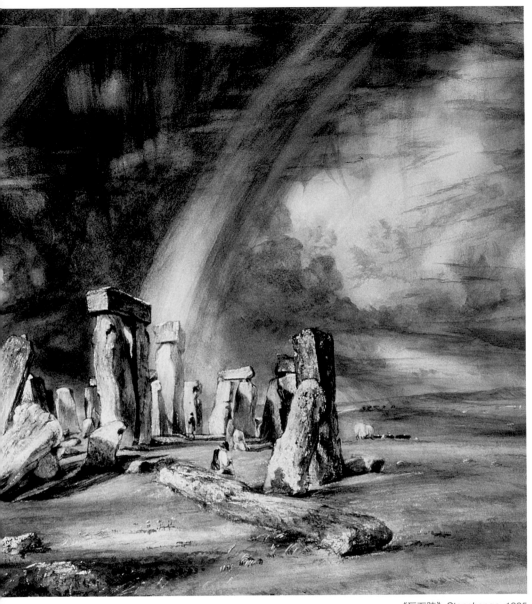

《巨石陣》 *Stonehenge* 1835

" 世上沒有任何事情能夠改變或淡化我對你的愛，愛你已經成為我生命中的一部分，不論險阻。 "

康斯塔伯　1776-1837

第五章

傳奇人物

杜勒

Albrecht Dürer
(1471-1528)

西元十五世紀，在德國紐倫堡附近的一個小村子裡，住著一戶人家。

戶主是一個**金匠**，金匠就是指靠製作金戒指、金手鐲為生的人。（相信大多數朋友都知道什麼是「金匠」，特地解釋一下倒也並非多此一舉，因為我發現許多朋友可能對這些普通的辭彙產生無限遐想，因此我必須在他們的思緒飄太遠之前把他拽回來）。

勤勞的金匠每天都要辛勤工作十八個小時……來養活他的十八個孩子……沒錯，**十八個**！組一支足球隊還多七個替補。也難怪金匠每天都要埋頭苦幹十八小時，少一個小時可能就會餓死一個孩子……因此儘管金鋪的生意不錯，卻也只能勉強維持溫飽。

在這十八個孩子中，有一對愛好繪畫的兄弟。他們從很小的時候就展現出繪畫方面的天賦。可他們知道，父親沒有能力供他們學畫畫。

兩兄弟商量來商量去，想出一個辦法：先讓其中一人去學畫畫，而另一個則要做出一點犧牲，到村子附近的礦坑打工賺錢，來供他的兄弟學畫。

當然啦，被資助的那個也不能忘恩負義，學成後必須用畫畫賺的錢來資助礦中的兄弟完成繪畫夢想。

簡單的說，就是「讓一部分人先富起來」。

《自畫像》*Self-portrait* 1500

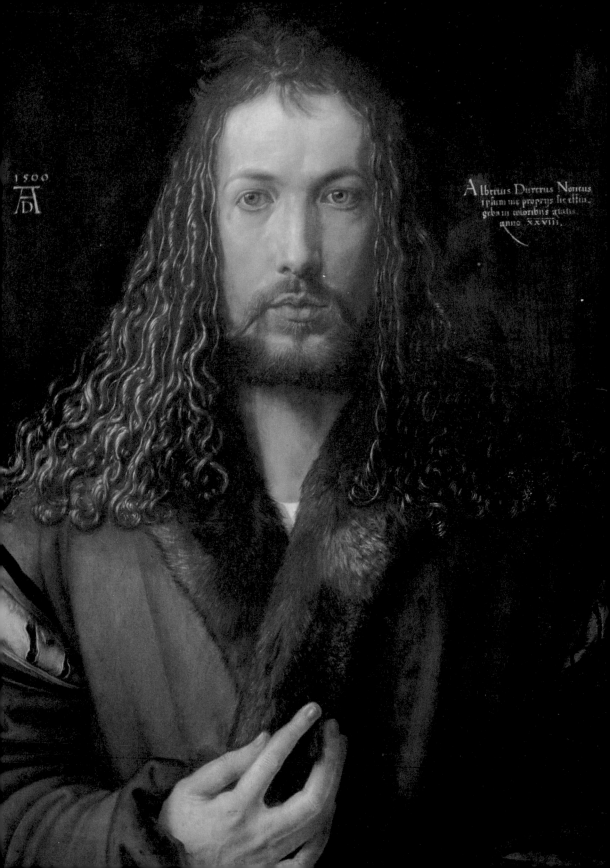

小小年紀就能有這種頭腦，著實不容易啊……

但是問題又來了——現在擺在他們的面前的，是一道雙項選擇題：

A：在明亮的畫室裡畫裸女。

B：在漆黑的山洞裡掄大錘。

他倆都毫不猶豫的選擇了「**A**」……傻子才選B呢！

看來他們頭腦都不錯，但「覺悟」還沒跟上。

兄弟倆你看看我，我看看你……這樣不就又回到原點了？這可不行！必須選出一個倒楣蛋……經過一夜的苦思冥想之後，他們想出一個最公平的方法來決定彼此的命運——**擲硬幣**。

結果，弟弟的手氣好一點……

哥哥願賭服輸，成為了一名礦工。誰都沒想到，他們的這個決定，將創造藝術史上的一位傳奇人物……

阿爾布雷希特・杜勒
（Albrecht Dürer）

杜勒是德國最有名的畫家……說這句話時還要用一個流行語來加重一下語氣：

「**……沒有之一！**」

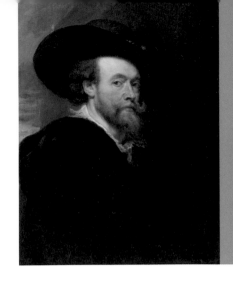

彼得・保羅・魯本斯

Peter Paul Rubens, 1577-1640

佛蘭德斯最偉大的藝術家,十七世紀巴洛克藝術最具代表性的人物,一生平順,熱情洋溢、心情開朗地描繪著健壯豐滿、充滿生命力的肌肉和臀部。

縱覽整個德國畫壇,名畫家有許多,也不乏大師級的人物,但找不出一個能和杜勒相提並論的畫家。如果硬要生拽一個出來湊數的話,那也只有巴洛克時期的大師**魯本斯**勉強算一個了。

「勉強」倒不是因為魯本斯實力不夠,實在是因為他除了出生在德國外,和德國基本扯不上什麼關係。就連德國人自己,大多也不把魯本斯列入「德國畫家」的行列。(如果你去維基百科上搜「德國畫家」,你甚至可以在名單中看到希特勒的名字,但卻找不到魯本斯。)關於魯本斯的故事,我在後面也會作詳細的介紹。

那麼,憑什麼說杜勒是德國畫壇的**No.1**呢?

因為他實在太「**丟**」了!(這裡我情不自禁的用了一句廣東話)【編按:杜勒在中國的譯名是「丟勒」,顧爺在此玩了個雙關。廣東話「丟」的意思,好奇的同學可以自己查查看。】……他不僅是一個畫家,還是個成功的企業家、科學家、社會名流……杜勒的頭銜實在太多了,絕對是個全方面發展的稀有人才。這可能和他是個處於「雙子座」和「金牛座」之間的男人有關吧!(我對星座一竅不通,這句話純屬瞎掰,不過他的生日倒真的是五月二十一日。)

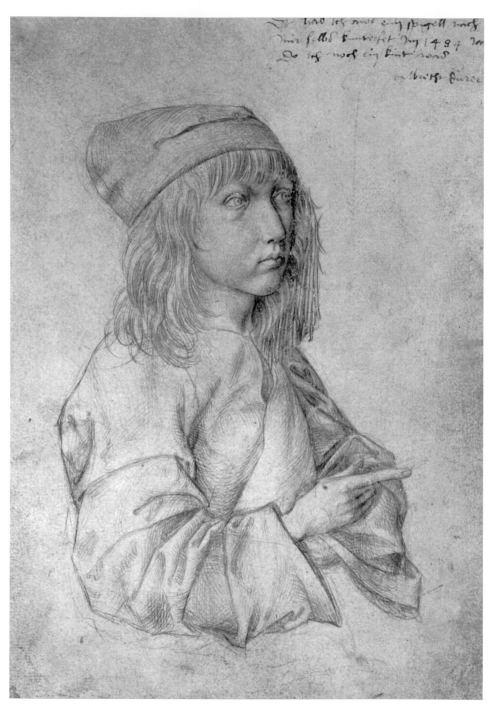

《自畫像》 Self Portrait 1484

這畢竟是一本聊繪畫的書，所以在這裡當然還是會著重介紹他在繪畫方面的成就，而且杜勒的所有其他頭銜，可以說都是為畫家這個頭銜「服務」的。

我們先從杜勒的「**自畫像**」開始聊。

杜勒的性格中有幾個明顯的特點：愛學習、追求完美、喜歡賺錢和自戀。不知道這是否符合雙子座加金牛座的性格，但看他的自畫像就可以充分體會到「自戀」這一點。簡單的說，就是一個字——「**帥**」！

這是杜勒十三歲時的自畫像，也是現存最早的杜勒真跡。

當然這幅畫並不怎麼帥，但就一個十三歲的小子來說，能畫成這樣，無論放什麼年代都是個神童啊！而且更「丟」的是，他在畫這幅畫時居然一根線條都沒有修改過，就是所謂的「一氣呵成」！

畫面的右上角還有他自己寫的一段文字，介紹了他這幅畫是照著鏡子畫的……其實這不用寫也能猜到，那時畫自畫像，不看鏡子還能看什麼？那時候又沒有照相機。但杜勒從那時開始，就很喜歡在他的畫裡寫字，有介紹畫法、說明背景的，也有訴說心情、玩「心靈雞湯」的。他要能活到今天，那絕對會是個微博控啊！

右圖是杜勒**二十二歲**時畫的自畫像，和之前的那幅自畫像相比，明顯長大了許多，而且繪畫技藝也明顯更加精湛了。

他在畫中的這身行頭，按照今天的審美標準看，確實有點奇怪。緊身睡袍加一頂怪異的小紅帽，怎麼看都像是個「娘娘腔」。但據說這是當時的流行服飾，只有時尚型男才會穿。

他的手中，拿著一棵草……這可不是一顆普通的草，關於這棵草的含義，有著許多不同的解釋。最常見的一種解釋，說它是一種名叫**刺芹**（Eryngium）的植物，象徵著愛情。（刺芹也是製作春藥和壯陽藥的原料。）

在杜勒的頭頂上還寫著一句莫名其妙的話：「我的命運早已註定。」

這句話是什麼意思？為什麼會出現在他的自畫像裡？如果你知道他畫這幅畫的目的，就能看出一些端倪了……

這幅畫其實是用來寄給他的未婚妻的，類似於現在的「**相親照片**」……

杜勒的婚姻是奉父母之命，這門親事是杜勒的父親在他出門求學時為他訂下的，對象是村裡最有錢銅匠的女兒，名叫**阿格尼斯·弗雷**（Agnes Frey）。

這是一段讓人費解的婚姻，至少我覺得它很奇妙。因為我實在弄不清杜勒當時是否滿意這樁婚事，雖然種種跡象表明，他應該並不太滿意。但從弗雷的日記裡看，他們似乎很恩愛。如果你今天去紐倫堡的杜勒故居，還會看到一個打扮成中世紀婦女的工作人員，用杜勒老婆的口吻向你介紹杜勒的生平。說老實話，我始終覺得這個場景有些詭異……

**讓我最想不通的一點是，
如果杜勒不情願，
幹麼還把自己畫得那麼帥？**

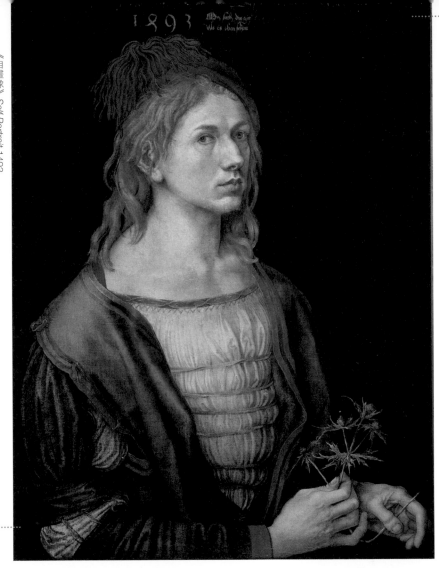

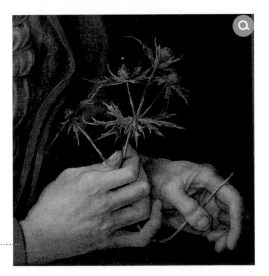

弗雷收到畫像後的第二年，就迫不及待的和杜勒成親了。也難怪，少女一般都對帥哥沒有抵抗力，而且杜勒還那麼有才，看到這幅自畫像能不流口水就已經很不容易了。

到這裡似乎都看不出有什麼不對勁的地方，但接下來奇怪的事就來了……

結婚不到三個月，杜勒就丟下新婚沒多久的「杜太」，獨自一人跑到義大利去了。說起去義大利的原因，更讓人有點哭笑不得——**躲避瘟疫！**……杜勒居然能做到如此灑脫？他要不是對「杜太」的**抵抗力**有十足的信心，就是恨她恨到咬牙切齒，打算回來為她收屍了……

當然，這只是我自己的臆測，但是杜勒經常丟下老婆獨自出門旅遊卻是個事實，而且他經常一走就是好幾個月，甚至幾年。可能杜勒自己也說不出旅行的意義，也有可能，離開她，就是**旅行的意義**……

在杜勒的多次旅行中，有兩次義大利之行對他之後的繪畫事業起到了很大影響。這兩次旅行，其實更像是「出國深造」。

當時的歐洲正在搞文藝復興運動，而整個文藝復興的中心就在義大利。

那麼，什麼是「文藝復興」呢？

如果要把整個文藝復興完完整整的介紹清楚，這本書可能就得改名叫《文藝復興太有事》了。別說一本書，一套書都不一定能說得清。但是為了讓大家更好的了解當時的時代背景，這裡還是得簡單、籠統的介紹一下。

我們先從字面意思來看——「文藝」，相對比較好理解，就是「文學和藝術」，或者說是「文化和藝術」。現在不是有許多所謂「文藝青年」嗎？那就是愛文學、愛藝術的青年。

那「復興」又是什麼意思呢？字面上的意思就是：再次興起。所謂「再次」，那就必須是先衰落了，才能再興起。

十三世紀末的歐洲就是這麼個情況。

那時的文藝青年們（有知識分子、也有藝術家）突然意識到：我們所處的時代似乎有些停滯不前，甚至有「開倒車」的跡象！如果再不引起重視，我們的後代很可能就會漸漸退化成原始人，搬到山洞裡住了⋯⋯不行！不能讓這種事情發生！我們要改變！

那麼，怎麼改變呢？

很快，他們就在古希臘和古羅馬人的書籍、藝術品中找到了靈感⋯⋯這些古代人的文藝就搞得很不錯嘛！就照著他們的來！

在決定了大方向之後，西元十四世紀，一團文藝的「火苗」就在義大利被點燃，然後逐漸蔓延到整個歐洲，整整燒了三個世紀。

「點火」的那群文藝青年們應該怎麼都想不到，這場「火」居然能燒得那麼大！起初只是想學習古人，搞一場復古運動的。沒想到在那個能人輩出的時代，它很快就變成了一場創新的革命，所影響的範圍也從「文藝」擴大到了宗教、政治、科學和經濟領域，可以說是一場全方位、多角度的復興。其實「文藝復興」在英文「**Renaissance**」和義大利語「**Rinascimento**」中都只是「復興」的意思，並沒有把它局限在「文藝」的範疇內。就連偉大的馬克思先生也認為，這不僅是一場文藝上的復興，它也標誌著歐洲從封建社會正式轉型為資本主義社會。

那我們在翻譯的時候為何要加上「文藝」二字呢？

我猜，可能是因為在我們眼裡，歐洲那時的復興也就在文藝方面有點料，就經濟和科技這些方面而言，中國早在宋朝（十三世紀以前）就已經達到那個高度了。

喬瓦尼 · 貝里尼

Giovanni Bellini, 1427-1516

棉花一般的難看髮型和彷彿消失的頭蓋骨並沒有阻止他成為十五世紀義大利最優秀的畫家，正是他奠定了威尼斯文藝復興的基礎，使威尼斯成為文藝復興後期的中心。

　　說回我們的主人公——自費留學生杜勒同學。

　　他在當時兩所最著名的「大學」（佛羅倫斯派和威尼斯派）中，選擇了威尼斯作為他「研讀」的學校。至於選擇威尼斯原因，就和流川楓選擇湘北一樣：——「離家近」。

　　杜勒的「教授」是一個名叫**喬瓦尼 · 貝里尼（Giovanni Bellini）**的人。這可是個不得了的人物。他生於一個藝術世家，他的父親、兄弟、小舅子都是名畫家。當然，喬瓦尼 · 貝里尼是家裡最有名、也是最成功的一個。他不僅是「威尼斯大學的

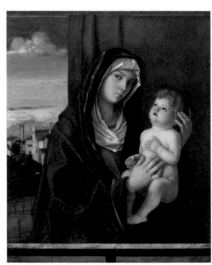
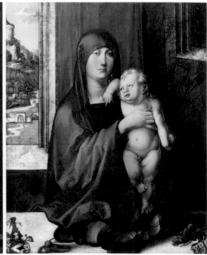

《聖母子像》Madonna and Child 1485-1489　　《聖母子像》Madonna and Child 1505

拉斐爾·聖齊奧

Raphael Sanzio, 1483-1520

眾所周知的義大利文藝復興三傑中最年輕的一位（與另二傑齊名時才二十多歲），擅長畫優美端莊的聖母像。（武功高強，從畫壇退休後加入了忍者神龜隊伍——開玩笑的……）

校長」（威尼斯畫派的創始人），而且在收徒弟方面也很有一套。他徒弟中的**吉奧喬尼（Giorgione）**和**提香（Titian）**，後來都成了大師級人物。

杜勒雖說不是貝里尼的正式弟子，但也深受其影響……

左圖是貝里尼的名作《聖母子像》。

右圖則是杜勒模仿貝里尼所畫的。

可以看出，這兩幅畫從構圖到用色都十分的相似，以至於杜勒的這幅畫一直到幾年前還被認為是貝里尼的作品。

在義大利留學期間，杜勒不僅得到了名師的指點，而且還交到了一些好朋友……比如——**拉斐爾（Raphael）**。

雖然並沒有證據表明他倆曾見過面，但可以肯定的是他們一直保持著「神交」的關係……他們透過書信表達對彼此的敬仰之情，並且還互贈畫作。拉斐爾曾經送給杜勒一幅自畫像，而杜勒則回贈了一幅非常神祕的畫，據說這幅畫乍看只是一張白紙，要對著陽光才能看出紙上的內容。可惜沒人見過這幅畫，也許是太陽晒得太多焦了吧……

兩次義大利之行，對杜勒這個「鄉巴佬」來說，實在是大開眼界。如果他一直待在他出生的那個鎮上，能交到的朋友除了銅匠就是鐵匠，怎麼可能和拉斐爾這種傳奇人物有交集？所以說，趁年輕時「行萬里路」還是非常重要的。

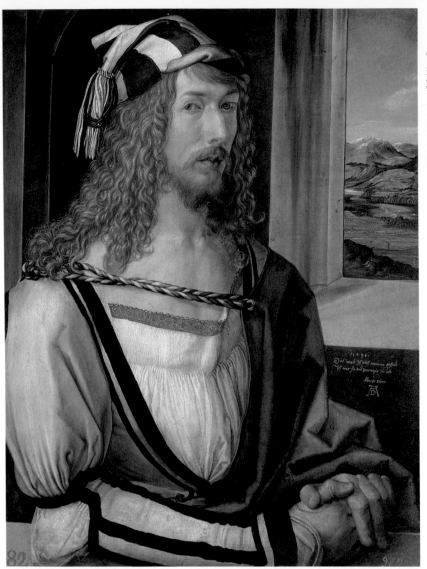

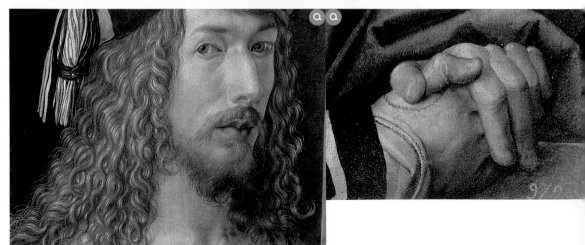

《自畫像》 *Self Portrait* 1498

再看他這時候的自畫像，也變得「時尚」了許多。燙了個「小波浪」髮型，蓄起了富有藝術氣息的鬍鬚，甚至還戴上了高貴的**白手套**，再對比一下前面那幅自畫像，活脫脫就是從「小紅帽」到「白馬王子」的蛻變……

兩年後，他又創作了一幅自畫像，這也是他最經典的一幅自畫像。

這幅畫畫的是他二十九歲時的樣子，依然是那飄逸的長髮、華麗的服飾……當時的歐洲人認為，二十九歲對於一個男人來說是最好的年紀。這個年紀的男人已經累積了一定的生活閱歷，正脫離稚氣，趨向成熟。用「風華正茂」來形容，再恰當不過了。

但是，除了「帥」以外，這幅畫還有什麼特別之處呢？

首先是它的構圖……當時的畫家肖像畫大多都不會正對「鏡頭」……（注意，是「大多」。）

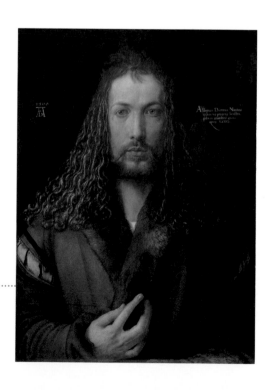

《自畫像》 *Self Portrait* 1500

這是杜勒在生意上的最大競爭對手**老盧卡斯·克拉納赫**的作品（請暫時忽略畫中的那顆人頭，關於這顆人頭的故事，會在後面關於克林姆的文章裡詳細介紹）。那時肖像畫中的人物大多是以四十五度角的pose呈現的。這倒並不是因為他們對自己的半邊臉比較有信心，而是因為當時的畫家在不斷的嘗試和練習中，發現用這個角度來呈現人物，會帶給人更加逼真的視覺效果，就是所謂的「三維立體感」。當然了，自畫像四十五度角pose主要還是因為要用鏡子畫，畫側面要相對容易一些。

　　但是杜勒的最大愛好就是做別人沒做過，或者沒想到過的事。不誇張地說，如果當時技術允許的話，他甚至可能會去拍3D電影。

　　關於「正面描繪難以凸顯人物」這個問題，杜勒也想出了一個很巧妙的解決方案——黑色背景……只要把背景全塗成黑色，那不管從哪個方向畫人物，都不會淹沒在背景中，可謂360度無死角。（當然這個方法也有他的不足之處，那就是他沒有考慮到非洲兄弟的感受……）

《茱蒂絲與赫羅弗尼斯的頭》　⋯⋯⋯⋯⋯⋯⋯⋯⋯⋯
Judith with the head of Holofernes 1530

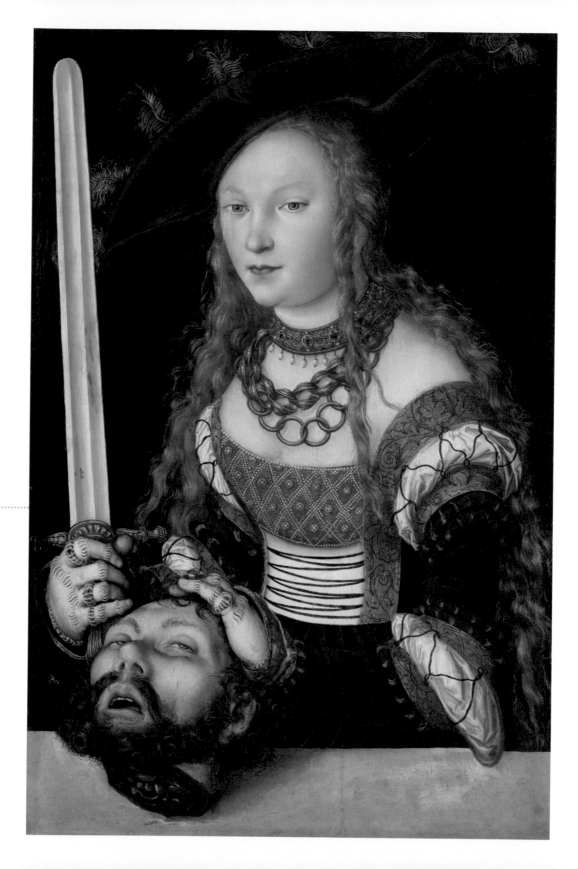

那麼，杜勒為什麼要費盡心思，畫一幅正面的自畫像呢？

其實，當時除了杜勒外，還有一個人的肖像也是正面呈現的，他是誰呢？是漢斯・梅姆林，見右頁左上圖《基督賜福》*Christ Giving His Blessing* 1478 Hans Memling。

這鬍鬚、這髮型……難道杜勒想要cosplay上帝？

注意耶穌基督的手勢，這個手勢在宗教裡意味著「祝福」，就是我們經常在美國電影裡聽到那句「上帝保佑你」的意思。

再看杜勒的手，**指向了自己**……

我就是神，我保佑我自己……

我在欣賞大師自畫像時，通常都喜歡把注意力聚焦在人物的眼神上……像這樣與畫中的大師「對視」，就好像穿越到了幾百年前，我就這樣望著他，他也望著我……但其實他並沒有在看我，而是看著鏡子中的自己，他的手呢，正觸碰著真實的自己。

說到畫「手」，杜勒在整個畫壇都可以說是「無人出其右」的。他畫手的本領只能用「出神入化」來形容了。

右頁下面這幅，是他以「手」為題材的習作中，最著名的一幅：《祈禱的雙手》。

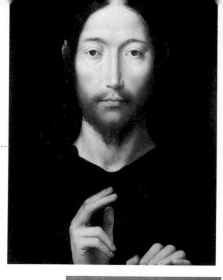
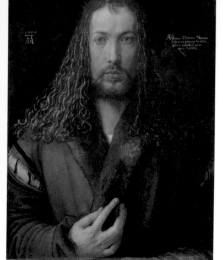

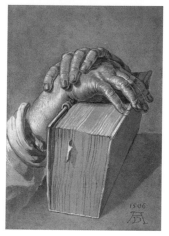

就像達文西的《蒙娜麗莎》和梵谷的《星夜》一樣，這幅《祈禱的雙手》，也算得上是杜勒的代表作之一了，為什麼一幅看似普通的習作（就是草稿），會有如此高的地位？

除了精湛的畫功與生動的細節外，它還有什麼特別之處嗎？

要知道，草稿都是為了最終的成稿而做的準備工作，這幅當然也不例外。

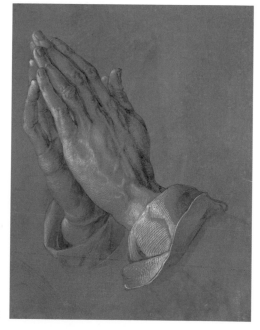

《祈禱的雙手》Praying Hands 1508

可是，這幅畫的完稿早在幾百年前就毀於一場大火，也就是說，已經沒人知道這雙手的主人是個什麼樣子了。

這樣一來，它就變得更加有意思了。

這雙手就好像斷臂的維納斯雕像一樣，使觀者產生無限的遐想。它就好像是一部超級大片的預告片，吊足了觀眾的胃口後，宣布正片停演……那觀眾自然急得抓耳撓腮，但又忍不住去猜想。

除此之外，關於這幅畫還有一個傳說……

還記得開頭杜勒和他哥哥的故事嗎？其實接下來還有後續……

杜勒在經過四年的藝術深造之後，學成歸來……他並沒有忘記哥哥為他所做出的犧牲，也沒有忘記當年的那個約定。他對哥哥說：「親愛的哥哥，現在輪到你去實現你的夢想了，我也會像你當年支持我一樣，盡我所能地供你完成夢想。」

可是這時，哥哥卻低下了頭，說了一句讓杜勒怎麼都想不到的話：

「太晚了……我已經不可能實現夢想了。」

四年的礦工生涯，已經徹底毀掉了哥哥的雙手，多次的骨折和嚴重的風溼，導致他的手已經再也無力使用畫筆了。

多年後，杜勒以他哥哥的這雙手為原型，創作了這幅畫……

可以想像得出，他在畫這幅畫時的心情。

杜勒不僅是個大師級的藝術家，還是許多方面的**「第一人」**。

比方說，他是**「自畫像第一人」**……

在他之前當然也有人畫自畫像，但基本上都是作為練習用的，還沒人像杜勒那樣，把自畫像當作藝術品來畫。可以說他創造了一種新的繪畫題材，造就了後來的許多「自戀狂」。

他也是**第一個**用全黑背景來凸顯人物的，他的這種畫法後來也被卡拉瓦喬、林布蘭等人繼承，並且發揚光大。

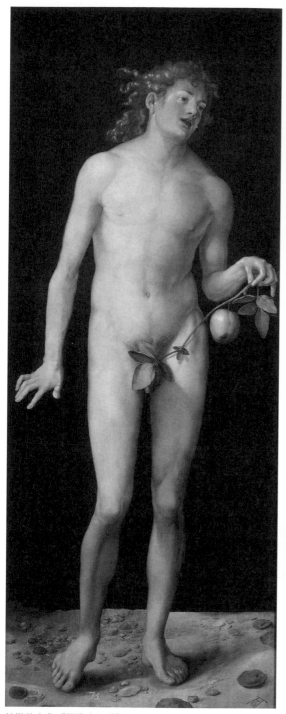

杜勒的名作《亞當和夏娃》 *Adam and Eve* 1507

另外，杜勒還是第一個在自己的每一幅作品上都留下簽名的畫家。杜勒的這個簽名是他的名字**Albrecht Dürer**的縮寫，看上去有點像中文的「合」字。與其說這是他的簽名，其實更像是他的logo，他公司的logo……

當時歐洲的藝術家通常分為以下三類人：

第一類：活著的時候拚命畫畫但也沒賺到幾個錢，死後才有機會出名的衰蛋。

第二類：出生時含著「銀湯匙」，從不需要為錢操心的富二代。畫畫對他們來說只不過是一種消遣……

第三類：靠自己的才華和商業頭腦白手起家的畫家，這類畫家十分稀有，大概只占總數的1%。

而杜勒就是這1%的稀有動物，他除了是一個畫家，還是個成功的生意人。

杜勒很愛錢（誰不愛呢）……但更重要的是，他還**很會賺錢**！

說到這裡，就要先介紹一下他的另一項「絕技」——版畫。

自從中國的印刷術經由絲綢之路傳入歐洲之後，版畫這種藝術形式就在整個歐洲廣泛流傳。

原因是它可以批量生產，便於大範圍傳播，而且價格也相對便宜。

版畫當然不是杜勒的發明，但他卻靠著版畫發家致富，他是怎麼做到的呢？

這就要從杜勒的教父聊起，今天我們一聽到「教父」這個詞，很容易就會想到義大利黑手黨，這都是受了好萊塢電影的影響。其實「教父」並沒那麼可怕，他類似於我們的「乾爹」。隨著社會的發展，「乾爹」這個詞的含意似乎也有些變質，

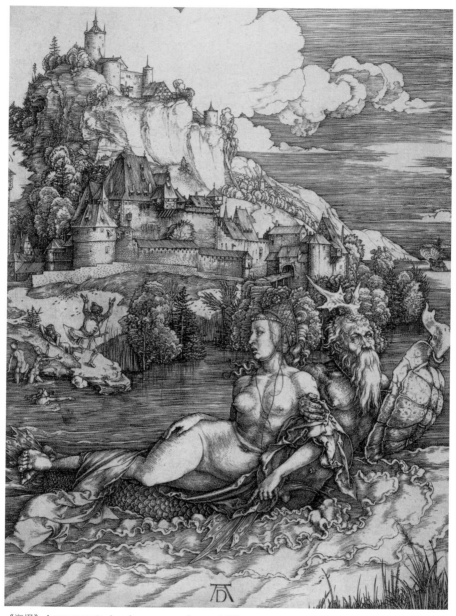

《海怪》 *A sea monster bearing away a princess* 1498

在這點上也和「教父」這個詞很像⋯⋯

　　言歸正傳，杜勒的教父名叫**沃格穆特（Wolgemut）**，是個非常成功的版畫家，也是一個版畫連鎖商店的老闆。

　　他的厲害之處，在於他可以將當時流行的幾種版畫表現方式融合在一起，使畫面變得更加生動。杜勒十五歲就開始在沃格穆特的工作室裡當學徒，他後來的那種精益求精的畫法也是在那時鍛鍊成的。

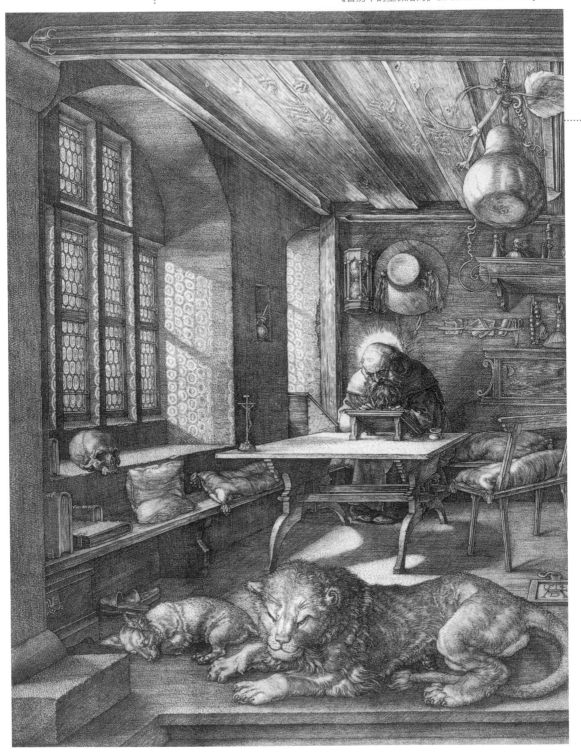

看他創作的這幅《書房中的聖傑洛姆》，整幅畫沒有一根多餘的線條，連天花板上的木紋，和陽光透過玻璃的反光都用點和線條表現了出來，由此可見杜勒的功力，和他那顆

愛摳細節的心。

出師後的杜勒，很快看到了版畫這個行業中存在的商機，並且開闢了自己的市場。那麼杜勒的版畫又有什麼不同之處呢？

除了精湛的畫技外，他的版畫還有一個最大的賣點──神祕的隱喻。

所有人都對神祕的事物感興趣，任何時代都一樣。這也是那些懸疑類的小說和電影總是擁有超高人氣的原因。

而人們也總能在杜勒的作品中，找到那暗藏於畫面背後的玄機。

但是，在介紹這些玄機之前，我必須先潑一盆冷水……

這些所謂的祕密，並沒有想像中的那麼玄……我曾經花過一些時間來研究和推理杜勒的那些祕符，最後發現其實推理的過程遠比最終的答案有意思，而答案本身很有可能會讓你失望。

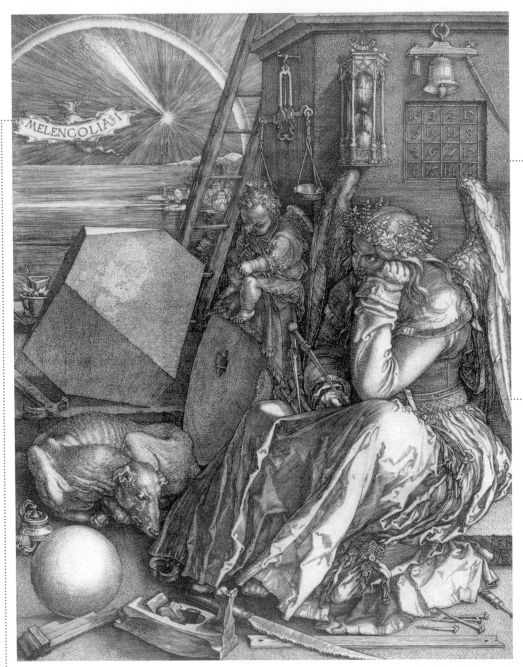

《憂鬱I》 *Melancholia I* 1514

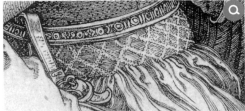

就以他的這幅**《憂鬱I》**為例……如果您讀過丹·布朗的小說《失落的符號》，就一定對這幅畫記憶猶新。小說中把這幅畫中隱喻的部分描述成了一把指向人類終極智慧的「鑰匙」。雖然這幅畫的背後確實暗含著一些隱喻，但遠不像小說裡說的那麼驚心動魄。

那這幅畫中究竟隱藏著什麼祕密呢？

我曾經聽過一堂由一位專門研究杜勒的美國教授主講的關於這幅畫的公開課，她花了整整兩個半小時來介紹她對這幅畫背後含義的論述與推斷。最終得出了一個讓大多數人信服，卻又略感失望的結論。

推論過程就不說了，實在太複雜，直接上結論——這幅畫，背後隱含的其實是杜勒的**「全家福」**，或者說是家族成員的名單，具體如下：

> 我叫杜勒，來自紐倫堡的一個猶太家庭。我老爸是個金匠，我有十七個兄弟姐妹，十五個已經死了，他們的名字可以用圖中的魔術方塊解碼後得出。現在活著的還有我的哥哥（就是那個礦工），和我妹妹（也是杜勒的助手）。坐著的那個天使是我的老媽，她已經過世了。天使腰帶上的密碼記錄著她過世的準確時間——一五一四年五月十六日，天黑前的兩小時……

以上就是這幅畫隱含的所有內容，沒有什麼驚天大祕密，甚至還不如這幅畫的表面內容有意思。

有的時候，挖得太深，最終往往會得到一個令人失望的結果。主要是因為在挖掘之前，我們就已經先入為主的覺得自己可以挖到寶藏，可誰知最後挖出來的卻是一根雞骨頭……一根食之無味、棄之可惜的雞肋。

當然這幅畫也並非完全沒有看點，其中倒是有一個地方讓我覺得十分耐人尋味。就是左上角它的名字「憂鬱」的拼法。正確的拼法應該是Melancholia，杜勒拼錯了嗎？我覺得，杜勒是不太可能在那麼明顯的地方犯如此低級的錯誤的。況且他還寫過一本專門教人如何寫字母的書，可以說是字母方面的專家。那麼，究竟為什麼呢？這可能又是杜勒留給我們的一個謎題，如果你感興趣的話，倒不妨試著探究一下，但也一定要做好失望的心理準備。

再舉另一個「先入為主」的案例。

這幅**《騎士、死神與惡魔》**畫技精湛，情節耐人尋味，可謂是杜勒版畫的集大成之作。

其實這幅畫原來不叫這個名字，杜勒自己給它取的名字就叫**《騎士》**。

那後來又怎麼會被人加上「死神」和「惡魔」的呢？

要知道，歐洲人在受了幾百年符號學的薰陶之後，只要看到**骷髏**，就認定它是死神。當然就這幅畫而言，這也沒什麼問題。但是，請注意騎士身後的這頭奇怪的生物，似乎和我們想像中的「惡魔」有點不一樣？一點也不可怕，甚至有點「呆萌」？

這也是當時歐洲人的一大特點：喜歡把沒見過，沒聽說過的物種統一歸類為**「惡魔」**。

在我看來，這幅畫倒可以命名為：

《悟空不在，唐僧與八戒路遇白骨精》

《騎士、死神與惡魔》 *The Knight, Death, and the Devil* 1513

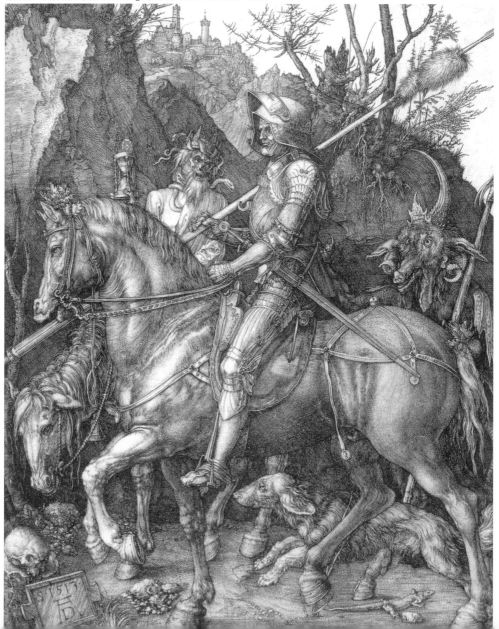

很明顯，我也已經「先入為主」的把自己的理解加入到了這幅畫中……那麼，杜勒自己是想表達什麼呢？

根據他的筆記，這個所謂的 「惡魔」原本真的是頭豬！是用來諷刺拖欠他版稅的出版商的……

最後，我想再分享一件「趣事」……

看了那麼多杜勒的作品，我想你應該對他的畫風有一定了解了吧？

簡單的說就是：精細精細再精細，逼真逼真再逼真！他絕對稱得上是「十六世紀的高畫質數位相機」。

一幅看似隨意的雜草習作，也可以逼真到令人窒息的程度。

看他筆下的這隻野兔，感覺只要嚇牠一下，牠就會立刻轉身逃走似的。

《野兔》 *Hare* 1502

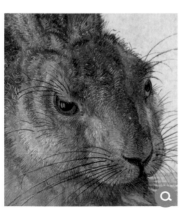

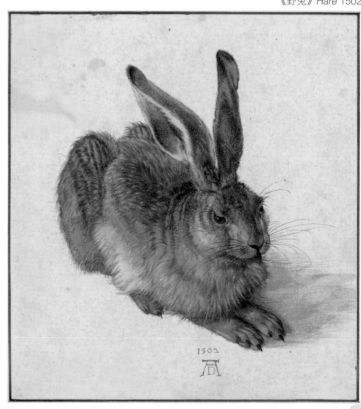

所以杜勒在當時基本上就是「逼真」的代名詞。

在這一共識的基礎之上，有趣的事情發生了⋯⋯

一五一五年，杜勒畫了這樣一個怪物⋯⋯

這一次，純樸的歐洲人並沒有把它歸入「惡魔」。

因為大師杜勒說，牠的名字叫**犀牛**！

當時的交通並不像今天那麼發達，大多數人都沒去過非洲，更沒有親眼見過犀牛。這倒可以理解，但問題是杜勒也沒見過，他的這幅畫裡的犀牛只是參照另一個畫家的速寫稿臨摹的！

於是，天知道為什麼，這頭犀牛背上多了一個角。至於究竟是之前那個畫家畫錯了，還是杜勒大師「畫牛添角」，現在已經無從考證了。

但是可以肯定的是，在接下來的三百多年裡，歐洲人一直認為犀牛就是這個樣子的。這頭「犀牛」甚至無數次出現在各種專家學者的教科書中⋯⋯沒有人懷疑過，也沒人想過要去考證，理由只有一個⋯⋯這是杜勒畫的！

因為他是杜勒，

他是德國最偉大的畫家⋯⋯⋯⋯⋯⋯

⋯⋯沒有之一！

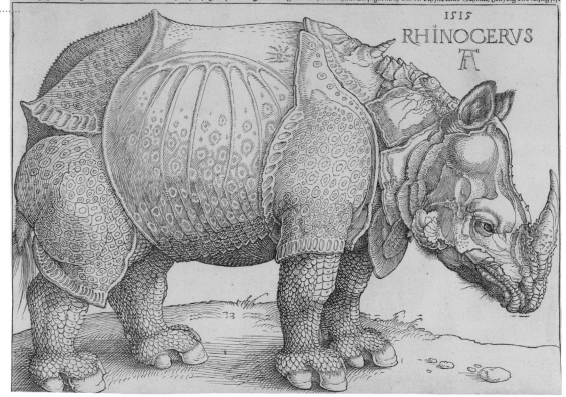

《犀牛》 *The Rhinoceros* 1515

第六章

叛逆分子

庫爾貝

Gustave Courbet

(1819-1877)

自信

J. M. W. Turner　透納

叛逆

Caravaggio　卡拉瓦喬

瘋狂

Vincent van Gogh　梵谷

才華橫溢

Claude Monet　莫內

自信、叛逆、瘋狂、才華橫溢⋯⋯
把這幾個形容詞合在一起，就可以用來形
容我接下來要聊的這位⋯⋯

古斯塔夫・庫爾貝

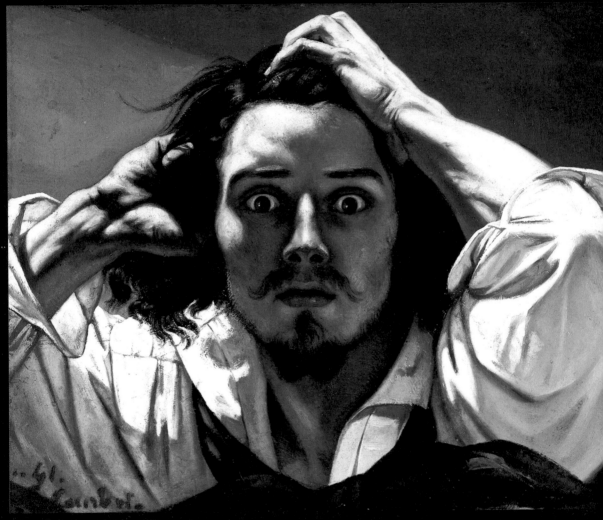

《自畫像》 *Self-portrait* 1844-1845

第151頁的那幅畫，可能是西方藝術史上最酷的自畫像，與其他畫家面無表情，兩眼放空的自畫像不同（前頁那四幅）。

畫中的庫爾貝正撩起頭髮瞪著你，這是一幅讓人過目不忘的自畫像。

這幅畫充分體現了庫爾貝奔放的個性，同時，也有一絲「浮誇」和「作秀」的味道。

十九世紀的法國畫壇，是個「妖人」輩出的地方……而庫爾貝，絕對算得上是

「妖怪中的孫悟空」。

為什麼這麼說？

首先他相貌出眾、才華橫溢、熱情奔放，如果再加上根金箍棒和一身猴毛，那活脫脫就是一個**法國版孫大聖！**

說到孫悟空，我個人還是比較喜歡他大鬧天宮那個時期的他。

玉帝派十萬人的「拆遷隊」強拆花果山，他都不放在眼裡。但是戴上金箍，跟了唐僧以後，他連打幾個小妖精都要去求觀音幫忙……為什麼？因為他受到了佛祖的點化，收斂了，不野了。

大家喜歡孫悟空，不僅因為他的神通廣大，更因為他狂野不羈。

現實生活中的「叛逆分子」總是很討人喜歡，如果這個**「叛逆分子」**又有一身過人的本領，那必定更受愛戴。

庫爾貝恰好就是這麼一個**「叛逆分子」**。

一八一九年，庫爾貝生於法國東部的一個小鎮——**奧爾南**。雖然只是一個小鄉鎮，但庫爾貝卻不是一個普通的鄉巴佬。

他是個

有錢的鄉巴佬！

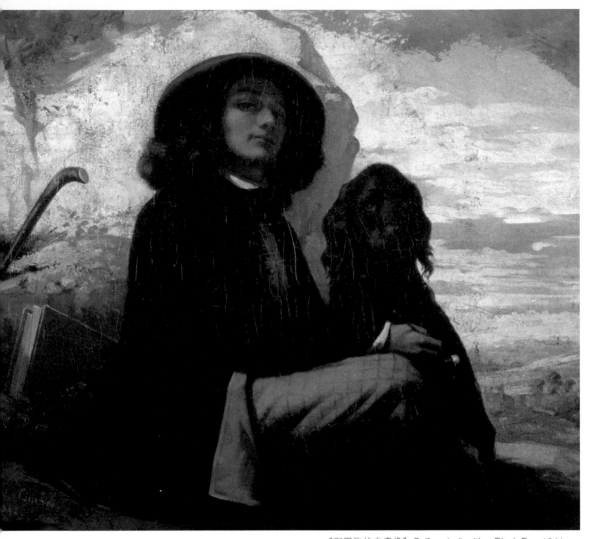

《與黑狗的自畫像》Self-portrait with a Black Dog 1841

　　庫爾貝的父親在當地是有名的地主，這裡的「地主」和撲克牌遊戲「鬥地主」裡的那個不同，是真的有房契、地契的。

　　要知道，有地在手，做人做事都會更有底氣，打牌時也能比別人多幾張牌……

　　一八三九年，二十歲的**富二代**被他的父親送到了藝術之都——**巴黎**。

父親希望庫爾貝成為一名律師（似乎有錢人都希望自己的兒子成為律師，比如《印象派，看不懂就沒印象啊啊》中提到的塞尚和馬奈）。

然而，就和許多成功人士的勵志故事一樣，庫爾貝很快放棄了法律，開始追逐他的畫家夢。

要知道，在當時的巴黎，畫家並不是什麼搶手的行業。

那庫爾貝又是如何從中脫穎而出的呢？

飛揚跋扈的個性確實是一個原因，但還有一點更厲害：庫爾貝是

無師自通的！

這是庫爾貝二十五歲的作品 **《吊床》**，一個人靠自學居然能夠畫到這種程度，你信嗎？

不管你信不信，反正我不信。

鬼才信⋯⋯

其實庫爾貝從小就跟著村子裡的牧師學習繪畫技巧，到了巴黎以後，還在皇家美術學院和貝桑松美術學院受過正統的繪畫教育⋯⋯

既然如此，幹麼還要說自己無師自通呢？

難道，這只是嘩眾取寵的行銷手段嗎？

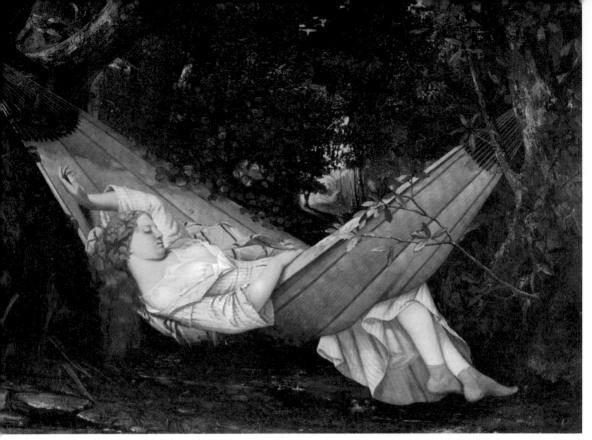

《吊床》 *The Hammock* 1844

其實也未必，這裡就有個東西方思維方式的差異⋯⋯

對於一個中國畫家來說，講究的是**「師承」**，老師的名氣越大，就越有面子，自己的作品也越容易被肯定。但是外國的畫家講究的是**「個性」**、**「創新」**，所以幾乎不會聽到有人用類似「某某畫家100%繼承了他師傅的風格」或「他畫的和某某大師一模一樣」的話來評價一位畫家。

庫爾貝之所以在「有老師」的情況下說自己 **「沒有老師」**，是因為在他看來，他沒有從這些老師身上學到什麼，他的畫風和題材都是靠自己摸索出來的。

這種理論對於老外來說可能是說得通的，但是對我們炎黃子孫來說，似乎有點兒難以接受。如果我哪天成功了，得獎了，在頒獎典禮上，我會恨不得把小學的班主任也搬出來狠狠地感謝一番。在老外看來這是多此一舉，但在我們看來，這叫 **「不忘本」**。

說到底，還是文化上的差異。

反正不管庫爾貝忘不忘本吧，十九世紀四〇年代，他開始因獨創的「武功」而嶄露頭角，其中最有名的就是他以自己為題材創作的一系列

「自戀作品」。

必須承認，這小子長得確實挺帥的。這些作品不僅展現了他的英俊，還體現出他高傲的一面、溫柔的一面、熱情的一面，以及最重要的——壞壞的一面。

庫爾貝用這個自畫像系列迷倒了成千上萬女粉絲（和男粉絲），成功走出了 **「自我行銷」** 的第一步。

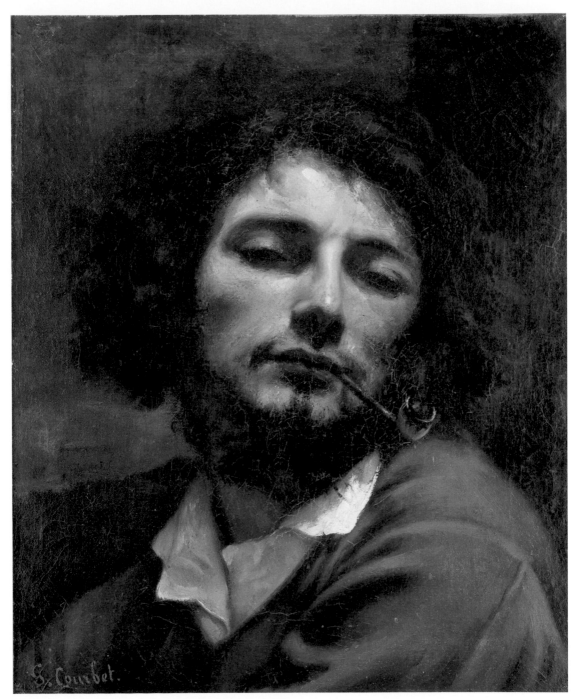

《自畫像（叼著煙斗的人）》 *Self-Portrait (Man with Pipe)* 1849

《自畫像》 *Self-Portrait (Man with Leather Belt)* 1845-1846

《受傷的男人（自畫像）》*Portrait of the Artist called The Wounded Man* 1844-1854

在名氣大增的同時，他的作品也受到了權威機構的肯定，這個權威機構就是在《印象派，看不懂就沒印象啊啊》中經常提到的——

法國官方沙龍。

說到「**官方沙龍**」，總給人一種古板、守舊的印象，似乎它唯一的「**功能**」就是用來反襯「印象派」和那些被它拒之門外但後來又大紅大紫的藝術家們。

在這裡，我想聊一下官方沙龍這個「**反面角色**」。

當時法國還沒網路，所以不可能像今天這樣，隨便畫幅畫，手機拍一拍，傳上網，全世界都能看到。

當時一個初出茅廬的畫家，想要成名，唯一的途徑就是進入官方沙龍。

官方沙龍在當時是法國最權威也是唯一的藝術平臺。

作為一個權威的機構，就必須有一個權威的標準，並不是任何阿貓阿狗畫的畫都能入選的，這也是對他們認為有才能的畫家負責。

然而訂這個標準的人，都是受過古典繪畫薰陶的老藝術家。

而這批**「新新人類」**的藝術風格，和他們的標準實在差得太遠了。

比方說你去參加美術學院考試，別人交的都是素描和寫生，而你卻交一張Hello Kitty（凱蒂貓）……的確很特別，但肯定不會被錄取。

但如果你把這張Hello Kitty發到網上，再寫一段話講述你是如何被美院拒絕錄取的……說不定你就會出名。

不管怎麼說，有一點是可以肯定的。

並不是沙龍的拒絕造就了這批新興藝術家，而是他們早晚都會紅，問題是在哪兒紅。

庫爾貝就是最好的例子。

這是他一八四九年創作的**《奧南晚餐後》**。

這幅畫的是庫爾貝的父親和幾個來他家做客的客人，他們吃完晚餐後正在休息、聽音樂，很輕鬆，也很舒服。

但這種題材在沙龍裡是不多見的，因為上不了臺面！

沙龍的人畫的，除了神話故事，就是帝王將相、才子佳人。庫爾貝卻把視角放在了日常生活中隨處可見的普通人身上。

《奧南晚餐後》 *After Dinner at Ornans* 1849

雖然上不了臺面，但題材很新穎，就像在遍地都是抗戰片的時段，突然出現一部家庭倫理劇……

絕對紅！

沙龍展出這幅畫之後，大受好評。庫爾貝還因此得到沙龍頒發的「免死金牌」（以後可以不經審評送畫參展）。

同年，庫爾貝還創作了這幅**《採石工人》**。

這幅畫畫的是一對正幹著粗重體力活的父子，畫中的兒子穿著破舊的衣服，吃力地搬起一筐碎石子。

雖然從畫面上看不見兩人的臉，但整幅畫卻能給人一種悲慘的感覺……因為從畫中可以清楚地看到兒子的未來，他長大後，就會變成身邊的父親的樣子，繼續幹著粗重的體力活……

這兩幅畫也奠定了庫爾貝的繪畫風格，他認為古典主義和浪漫主義都太假、太做作。「如果要我畫長翅膀的小天使，那你先捉一個來給我瞧瞧。」庫爾貝只畫他的**「現實主義」**，堅持將視線放在日常生活中的普通人身上。

但是，一味地追求真實，也是有**「風險」**的。

《採石工人》*The Stone Breakers* 1849

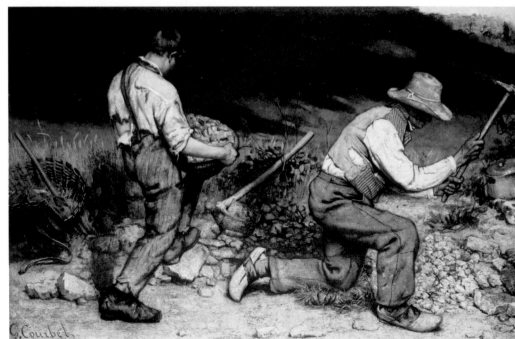

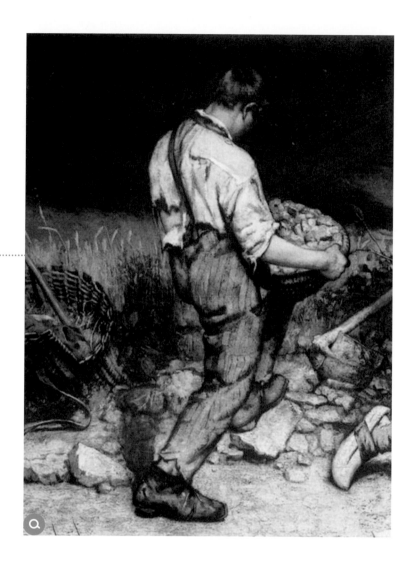

　　就好像你是個攝影師，別人請你拍婚紗照或寫真集，拍完後對你說：「能不能把我修得瘦一點、白一點？」

　　但你卻告訴她：「不！你就要這樣胖胖的才夠真實！」然後用高傲的鼻孔瞪她一眼說：「哼，這才叫藝術！」

　　剛開始這樣做，別人可能會覺得你有性格！夠酷！

　　但如果每次都這樣⋯⋯

　　遲早被罵死！

庫爾貝就是這樣，在得到榮譽、名聲和金錢之後，他便開始畫他喜歡的東西，這是他最著名的一幅巨作**《奧南的喪禮》**。

　　整幅畫長六公尺多，高約三公尺，相當於電影銀幕的尺寸**（還是超寬型的）**。

　　畫中的每個人都是真人大小，而且表情都很豐富，畫中主要用黑、白、紅三種顏色……

　　沙龍的觀眾被這幅畫徹底震驚了，那震驚的「點」在哪兒？因為這幅畫毫無**「爆點」**。

《奧南的喪禮》 *A Burial at Ornans* 1849-1850

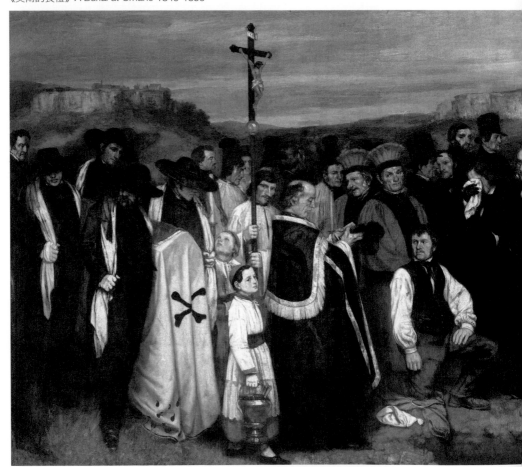

那個時候以老百姓為題材的畫，有是有……但是還沒人見過用這麼大的尺寸來畫一群鄉巴佬的追悼會，你想表達什麼呢？

說了你們也不會懂的……

緊接著，庫爾貝的「組合拳」就跟上了，把滿腦袋問號的沙龍甩在一邊，他又創作了他的另一幅代表作：**《畫室》**。

　　這幅就有意思了，而且很有意思。

　　畫面中一共出現了三十多人，每個人都有他／她的寓意：

　　正中坐著的是庫爾貝自己，在他左邊的孩子代表純真，右邊的裸女代表了他的靈感，也叫繆思女神。

　　然後是以畫布為**分界線**，畫布右邊都是庫爾貝的朋友、贊助商、家人。

　　他們的寓意分別代表著**「詩歌、音樂、哲學、真理」**什麼的，據說這些都是他喜歡的人。

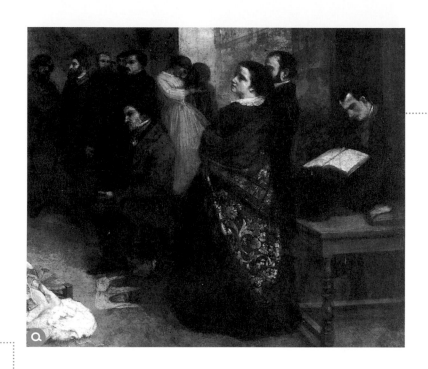

《畫室》 *The Painter's Studio* 1855

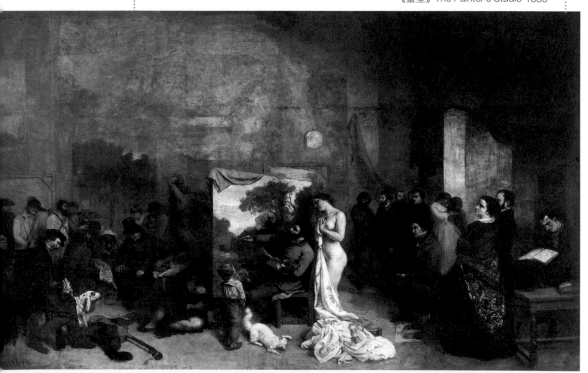

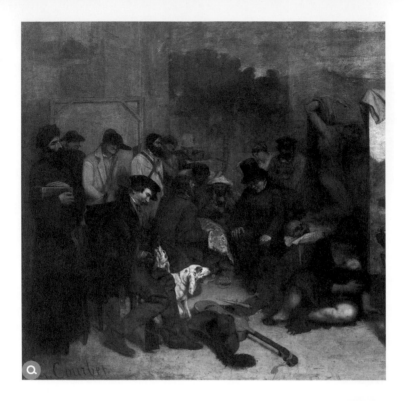

　　畫布左邊的，就被認為是庫爾貝討厭的人，他們都是一些罵他的人。

　　不過這也是一種説法，還有種説法就單純許多，左右兩邊分別是他畫過的和沒畫過的人……

　　值得注意的是這位老兄，他是誰？

　　他的名字叫**拿破崙三世**，沒錯，他就是當時的法國皇帝……

　　如果畫布左邊真的是庫爾貝討厭的人……那麼，他幹麼要和皇帝作對呢？

　　經過現代 X 光掃描技術發現，這幅畫中本來沒有拿破崙三世，是後來加上去的，為什麼？

　　一八五五年，法國舉辦**世界博覽會**，庫爾貝帶著他的這兩幅超級巨作參展。但是因

為題材太「不上臺面」而被評審團拒收了——評審團的幕後老大就是拿破崙三世。

庫爾貝會不會是因為不服氣，而把皇上陛下畫到畫面左邊了呢？

這就不得而知了，但是，庫爾貝在被拒後，確實幹出了一件讓人大大跌破眼鏡的事……

他一氣之下在世博會會場旁邊搭了個**棚子**，以個人名義開了一場「現實主義」畫展。

這種對政府叫囂的舉動，讓庫爾貝徹底紅了，慕名而來的人們擠滿了他開畫展的棚子，所謂**「人氣爆棚」**大概就是這麼個狀態吧。

後來，庫爾貝的名氣越來越響……巴黎人都知道，藝術圈出了個敢和拿破崙家族公然作對的叛逆青年。

可能是為了拉攏這個壞小子，也可能是為了緩和氣氛，拿破崙三世主動向他伸出了橄欖枝——授予他**榮譽軍團十字獎章**。

這可以算是普通老百姓能獲得的最高榮譽了，對一個藝術家來說，拿到這玩意兒基本就等於「煉成了」，等於官方承認你的大師地位，以後你的畫想賣多少錢，就是你自己說了算。

面對這個藝術家們夢寐以求的榮譽，庫爾貝就回應了三個字：

「我不要！」（看來他真的很討厭「拿破崙三世」……）

拒絕得徹徹底底……

從此，他和拿破崙家族的梁子算是結下了。

但所有事都有雙面性，這件事以後……庫爾貝更紅了……

事實再一次證明，有才華的「叛逆分子」特別招人喜歡。

他的名氣越來越響，呼聲越來越高……

但是，對於一個每個細胞上都寫著「叛逆」二字的人來說，當受到無數人追捧的時候，就必須幹點兒「反社會」的事情出來，否則渾身不舒服。

1866年，他畫了這麼一幅作品——《睡》。

這瓶花畫得真好。

其實藝術和色情就一線之差，大師畫的色情就叫藝術……當時很少會有人把情色作為創作題材，更不用說同性戀題材了。

《睡》*Sleep* 1866

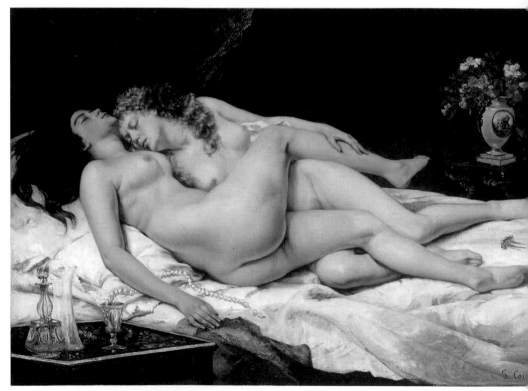

　　除了這幅，還有一幅更狠的，但是沒辦法印到書裡，因為實在太「藝術」了。別說在當時，那種畫放到今天也是會被強行加上馬賽克的……〔如果你感興趣的話可以去查一下《世界的起源》（ *The Origin of the World* ），1866……〕

　　雖然很**勁爆**，但這些還不是我所指的**「反社會行為」**。因為這些畫壓根兒就沒公開過，這些都是某些惡趣味的大財主向庫爾貝私下訂製的作品。

　　這些畫在當時如果被公開，實在想像不出將會是個什麼效果……

　　那他究竟做了什麼呢？

　　身為一個藝術家，你可以玩**色情**，也可以玩**「印象」**，這些都沒什麼。

　　但唯獨有一樣東西是不能碰的……那就是**政治**。

　　但是對於庫爾貝來說，越是不能碰的，越要狠狠捏一下……

一八七一年，他加入了巴黎公社，被選為公社藝術家協會主席。

他在公社中的重要工作就是畫畫遊行用的旗子，做做徽章什麼的，其實也沒什麼。

但是接下來的一件事他就**做過頭了……**

一八七一年五月十六日，庫爾貝率領著一幫憤怒的青年，拆了一根柱子。

聽上去似乎也沒什麼，不就一根柱子嗎？

我們先來了解一下這是根什麼柱子……

這根柱子名叫**「旺多姆圓柱」**，是由1200門大炮熔鑄成的。這根柱子是法蘭西帝國的標誌，更重要的是，它象徵著**拿破崙家族的榮耀。**

要知道，庫爾貝可是得罪過拿破崙家族**「老大」**的……而且，還有圖有真相……庫爾貝在推倒這根柱子後還傻裡傻氣地和大家合影留念！賴都賴不掉！可見「名人不能隨便跟人合影」這個道理，從古到今都適用。

巴黎公社失敗以後，庫爾貝就**被逮起來了。**

別的不多說什麼，單單告你毀壞公物就夠你受的。庫爾貝為此坐了六個月的牢，出獄後，他收到了政府寄給他的一份帳單——32.3萬法郎，用於修復旺多姆圓柱。

法國人真是

幽默……

錢是拿不出來了，那麼，逃吧！

庫爾貝從此流亡海外，成天借酒消愁，沒多久，便在瑞士洛桑死於飲酒過度。

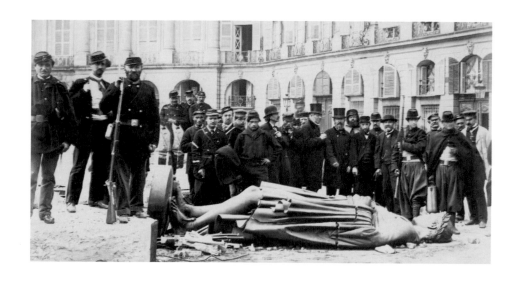

這種事要是放在今天，那也是**「無知暴徒最後搬起石頭砸自己的腳」**。

叛逆的性格造就了庫爾貝，也毀了他……

庫爾貝的作品，影響了當時許許多多的畫家。比如說後來的「印象派之父」馬奈。

他狂野、高傲的個性使他成為**「鶴立雞群」**的藝術家，一次又一次地震動整個畫壇……這究竟是他真實的個性表現，還是刻意的自我行銷？

無論是**「真的」**還是**「演的」**，他永不妥協的精神以及在藝術上求新、求變的態度都是值得我們尊敬的。

第七章

謎男子

維梅爾

Jan Vermeer

(1632 ~ 1675)

在藝術圈裡，荷蘭絕對是個牛氣沖天的國度。

以下是我的看法……

在我看來，光就名氣和影響力而言，基本可以把畫家分為四檔（從下往上講）：

第四檔 畫匠

這一檔的畫家其實就是手藝人，畫畫只是他們養活自己的工具，是一種生存手段。主要以肖像畫家為主，所以只要畫得像，畫得客戶滿意就行了。

第三檔 藝術家

這一檔就相對厲害一點了，他們有自己的想法，甚至有自己的風格。繪畫對他們而言不僅是工作，更是興趣，是抒發個人情感的途徑。

第二檔 大師

能進入這一檔的畫家，基本就可以用「偉大」來形容了。他們不僅在藝術史上有卓越的貢獻，作品甚至會影響到許多第三、四檔的藝術家。

第一檔 傳奇

這裡全是才華橫溢的天才……在藝術史上具有劃時代的意義。而且要被分入這一檔，還需要一些「運氣」。可以是「幸運」也可以是「霉運」，他一定要是個「有故事的人」。就像電視裡的許多選秀節目一樣，東西好的同時，能再加點兒料的話，就會更加出彩。

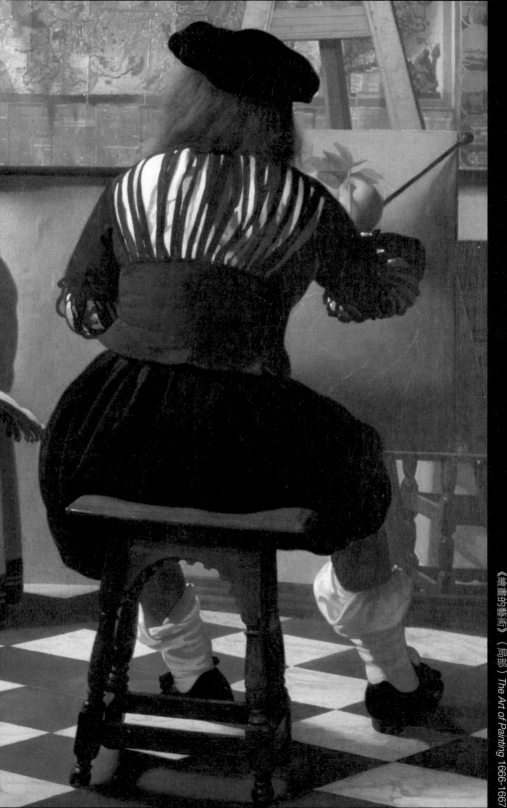

以上雖然都是些我自己的看法，但倒也並非信口開河。我們甚至可以用一個看似簡單粗暴的標準來衡量畫家應該被劃入哪一檔：

畫作的價錢……

完全就當下行情而言（藝術品價格這種東西每天都在變，但基本是只會漲不會跌的）：

第四檔就不提了，完全是甲方乙方協商的價格，討論出一個雙方都滿意的價格後，就簽字畫押，你出錢，我給畫……

從第三檔畫家開始，他們的作品就可以從幾萬（美元）到幾百萬不等，價格的高低，取決於買家有多喜歡這幅畫。

當然，就像前面說的，這個價格也是會變的……比如你手上存著幾件三檔畫家的作品。忽然有一天，某個學術界的權威人士寫了一篇論文，證明你手上這幾幅畫的作者在藝術史上一直被忽視了，他其實是個很牛的人，完全可以被劃入第二檔甚至第一檔，那你就發了，**「暴富」**也就是在一夜之間。當然這種事出現的機率並不大，五十年出一個就已經很了不起了。（比如義大利的卡拉瓦喬和法國的拉圖爾，就是被埋沒了幾百年後才又被人「挖」出來的。）

第二檔和第一檔畫家的作品就比較少出現在市面上，它們通常處於以下兩種狀態：

藏於某某博物館；
被人從某某博物館盜走了，至今下落不明。

當然也有些私人藏家會把它們放到市場上賣。如果在拍賣會出現，基本都是從六位數起跳，以七位數成交，運氣好的話甚至會上億。還是那句話，能賣多少就得看買家有多想要了……

扯了那麼多，再回到**「荷蘭為什麼那麼牛」**這個話題⋯⋯

對於多數歐洲國家來說，它們儲備的「二檔」畫家都屈指可數，而在荷蘭畫壇，光「一檔」畫家就至少能湊一桌打麻將！（「二檔」畫家差不多能組成好幾支足球隊了。）

我把這桌麻將稱為

「荷蘭四大天王」。

我在《印象派，看不懂就沒印象啊啊》裡已經介紹過梵谷了，這一篇將聊聊「第三人」：維梅爾。

維梅爾

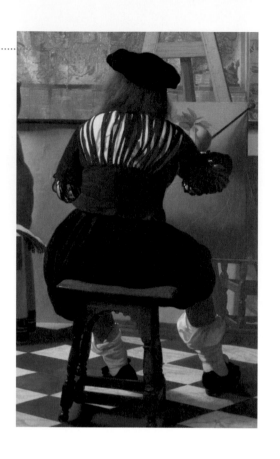

　　這幅自畫像可能是我寫過最奇葩的一幅了。之前聊過的卡拉瓦喬的自畫像當然也很奇葩，只有腦袋沒有身體，但不管怎麼說至少有一張臉吧？

　　這傢伙連臉都沒露出來，還算是自畫像嗎？

**　　應該⋯⋯是吧⋯⋯**

　　這個回答聽上去有點不負責任，但這確實是他生前留下的唯一一幅自己上鏡的作品了。

　　通常當我們研究一個幾百年前的畫家時，會先從他的日記、手稿和信件著手，來窺探他的隱私（說得好聽點兒叫「走入他的內心世界」）。

　　但維梅爾則一概沒有，別說信件、日記或自畫像了，他甚至連一張草圖或者素描都沒留下！

　　事實上他的名字到底是約翰內斯（Johannes）揚（Jan）還是約翰（Johan）到今天都還沒有一個定論。而那時又不流行寫自傳、拍紀錄片什麼的。所以我們今天所知道的維梅爾，差不多都是透過一些與他相關的人或事情推測出來的。

　　那他究竟留下了什麼？

除了畫,幾乎什麼都沒有。

因此「謎男子」這個稱號可以説是名副其實。

在聊他的作品之前,我想先拿「麻將桌」上的另兩位和他做一個比較。

林布蘭:一生留下六百多幅油畫,兩千多幅素描和三百多幅版畫,這老兄光自畫像就有一百多幅。

梵谷:他就更不用説了,一共才活了三十七年,從第一次舉起畫筆到最後一次舉槍自殺,前後加起來還不到十年時間。而就是在這麼短的時間裡,他居然畫了近兩千幅畫!像打了雞血一樣。

當然正常人是不能和「梵瘋狂」相提並論的……

看看我們今天這位「神祕人」有多少幅作品?

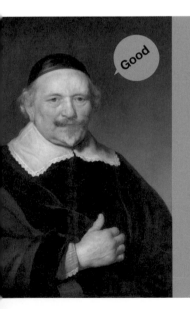

Good

林布蘭・哈爾曼松・范・萊因
Rembrandt Harmenszoon van Rijn, 1606-1669

這位用自己的一生描繪「光」與「暗」的光影大師,用實際行動驗證了「不作死就不會死」的真理。

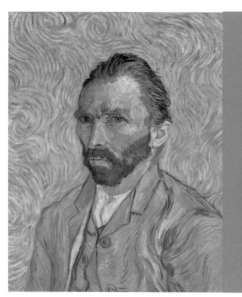

文森・梵谷

Vincent Willem van Gogh, 1853-1890

命苦如中藥、命硬如鑽石的瘋子畫家，他那寫成小說都會被嫌棄太不真實的倒楣人生，相信隨便哪個讀者都能說上兩句，詳情請見《印象派，看不懂就沒印象啊啊》。

三十幾幅！（可能是三十六，也可能是三十四……）

維梅爾究竟留下了幾幅畫？這個問題到今天還沒有一個定論，或者也可以說是

35+1幅，一幅待定。

「待定」的意思就是還不確定它到底是不是維梅爾的真跡，當然大部分人還是相信這幅畫就是出自維梅爾之手，其中就有個名叫**史蒂夫・溫（Steve Wynn）**的人尤為確信，因為他在二〇〇四年花了三千萬美金買下了這幅畫。（關於這個史蒂夫・溫，感興趣的朋友可以去搜一下，是個超有錢收藏超多藝術品的超級大富翁！）

在其餘三十五幅作品中，有一幅於一九九〇年被盜了，而且事隔三十多年至今下落不明。

如果哪天能破了案，那絕對是轟動藝術界的大新聞，《蒙娜麗莎》就是因為失而復得才名聲大噪的。

而且越有故事的畫越值錢，如果哪天真被找到了，隨便賣個一兩億是絕對不成問題的……

可能你會問：「才三十幾幅畫，也敢上這桌麻將？」

我剛開始也覺得納悶，通常一個畫家想要在繪畫史上留名，首先得具備兩個條件……

1. 活得長
2. 作品多

當然對於普通人來說，活得長才能作品多……（再次強調是「普通人」……）

再看看我們這位……

也就活了四十三歲，作品又少得可憐……

那麼，他到底為什麼那麼有名？

因為他的這三十幾幅畫，可以說是……**幅幅精品！**

三十幾幅，已經**綽綽有餘**了。

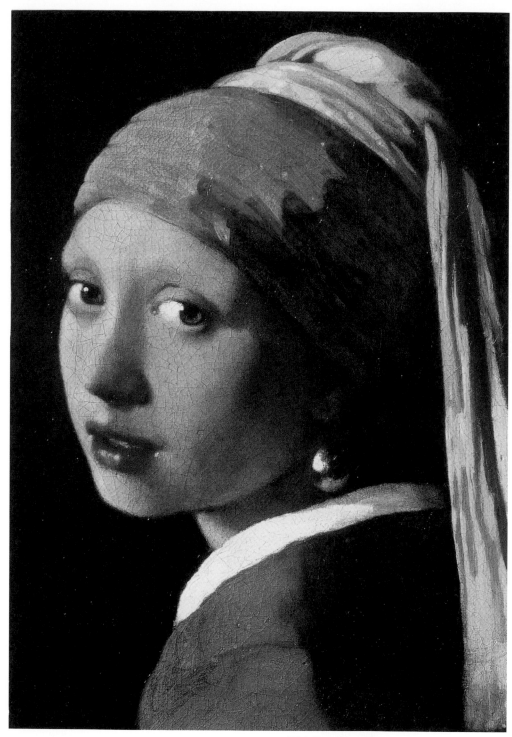

《戴珍珠耳環的少女》 *Girl with a Pearl Earring* 1665

首先，無論你是否聽說過維梅爾這個名字，你應該都看過這幅畫：**《戴珍珠耳環的少女》**。

這幅作品被譽為

「北方的《蒙娜麗莎》」。

畫中少女神祕的眼神，微微張開的嘴唇，以及那似笑非笑的表情……會使觀賞者產生無限遐想……

這幅看似簡單的肖像畫，卻可以抓住每個觀賞者的視覺神經，讓人過目不忘。三百多年前的一幅畫，居然可以打動我們這些現代人，這本身就是維梅爾的魔術吧。

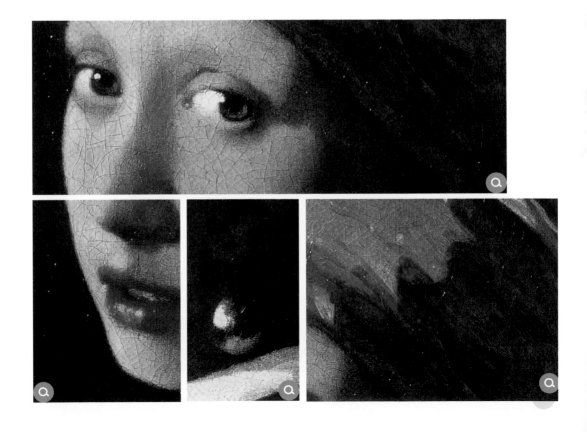

畫中少女的身分也是一個謎，她究竟是維梅爾的女兒、情人，或者甚至是維梅爾虛構的形象，現在都已經無從考證了。但正因為是個謎，才留給了我們更大的想像空間。〔好萊塢女星史嘉蕾‧喬韓森（Scarlett Johansson）也曾經演過一部同名的電影。有興趣的話可以看看，撇開情節什麼的不談，這部電影至少高度還原了當時維梅爾的創作環境。〕

　　光就「神祕」這點而言，這幅畫和維梅爾其他的作品比起來，就有點兒「小巫見大巫」了。

　　我們先來看看他的這幅「自畫像」（或者說疑似自畫像）──《繪畫的藝術》。這幅看似普通的風俗畫，其實**暗藏玄機**。

　　要看懂它，就先得從畫上的一個小洞聊起。

　　這個小洞就在畫中女子身前，如果你有幸見到原作的話，倒是可以用放大鏡找一下。

　　這個小洞不是畫出來的，它真的就是一個洞，而這個小洞，正是解開謎題的**鑰匙**。以這個小洞為起點拉幾條線，會發現這些線條能夠準確地穿過地磚的頂點，而且與桌緣完全平行。

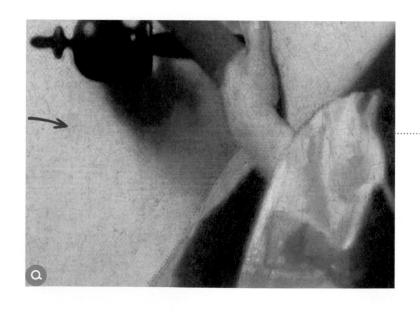

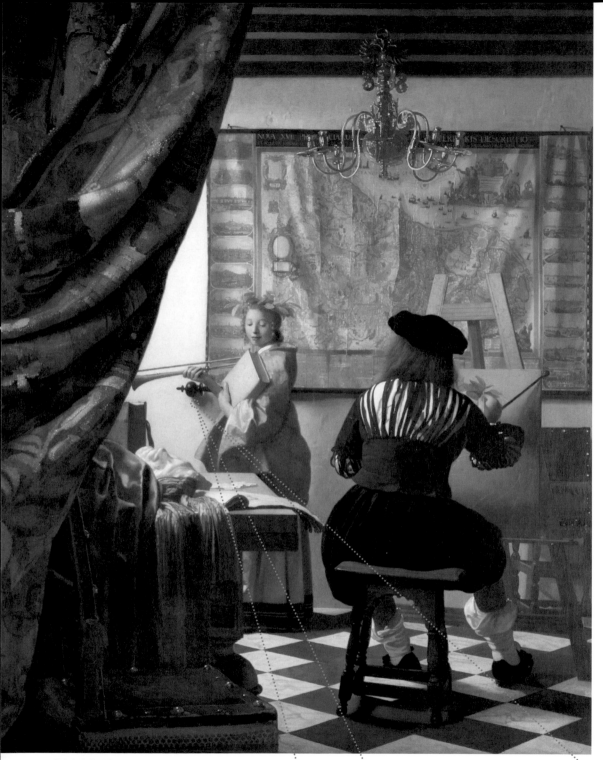

《繪畫的藝術》 *The Art of Painting* 1666-1667

其實這個小洞應該是個針眼，維梅爾在這個位置扎了一根針，在針上繞一根線，根據線拉出的輔助線完成了整幅構圖。

那為什麼小洞的位置會在這裡？因為維梅爾想把你的注意力引到這個點上……在你自己都不知情的情況下……

其實「控制」觀賞者的視覺注意力，是荷蘭畫家的慣用手法。

但其他畫家通常都會用畫中人物的手指，或者其他身體部位指向他們想讓你看的那個點。

而只有維梅爾，是在不知不覺中控制你的視覺。

除此之外，這幅畫中還有許多有意思的細節。或者說，每個細節都有它的用意……

畫面最近處的椅子，似乎在邀請你進入畫面坐下觀看。而簾子又把你隔在畫面之外，讓人有種**偷窺的感覺**。

地圖上的折痕，寓示著當時由於內亂而分裂的荷蘭。

吊燈上的「雙頭鷹」是哈布斯堡王朝的象徵，也是引導觀者對地圖上折痕展開聯想的一條線索。

地圖在牆上留下了很深的陰影，而畫面中的女子卻沒有影子。這可能是為了更加突顯女子。

那她究竟是誰？

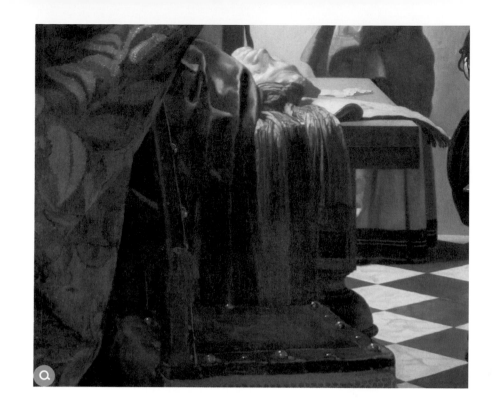

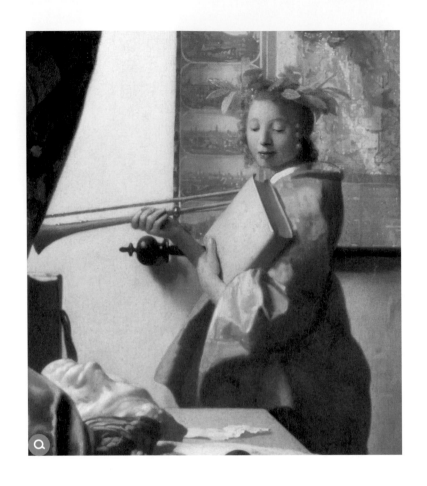

　　據她的扮相判斷，她應該象徵著**歷史女神克利歐（Clio）**——頭戴花環，手持喇叭和歷史書。但不能確定她究竟是不是歷史女神，因為她手上的那本書封面朝內拿著。

　　這也是維梅爾的慣用手法，隱藏明顯的線索，使畫面變得更加耐人尋味……

　　再看這個「衣衫襤褸」的畫家，其實他並不是窮得連件好衣服都買不起，這種「破爛鏤空燈籠衫」其實是當時的潮衣。

　　這位潮男穿著的紅褲子，當然也不是碰巧那天正好穿著的，這兩條「紅腸」將觀者的注意力引向畫架下的那個區域，這裡有一個至今無法解答的謎題——

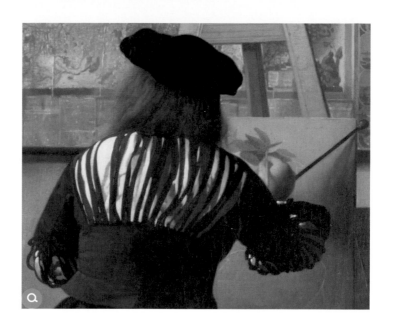

這個畫架只有一條腿！

　　……是維梅爾漏畫了嗎？我覺得應該不是，一個如此注重細節的人怎麼可能犯這種錯誤。

　　而且如果你仔細看的話，會發現這個畫家的身材其實也很奇怪，他和女子的比例差不多就是**姚明**和**哈比人**的關係。

這究竟是為什麼呢？

關於這個細節有許多猜測，但我可以負責任地告訴你，沒幾個可靠的。如果你有興趣的話也可以研究一下，說不定真相就被你找到了也說不定……

這幅畫據說是維梅爾本人最喜歡的一幅作品，「據說」的根據是他一直到死都沒有把這幅畫賣掉，窮得連麵包都買不起時也沒有賣掉……

但是在我看來，他一直保留著這幅畫倒也並不一定是因為喜歡，其實還有個原因——這幅畫是他的「**招牌**」。

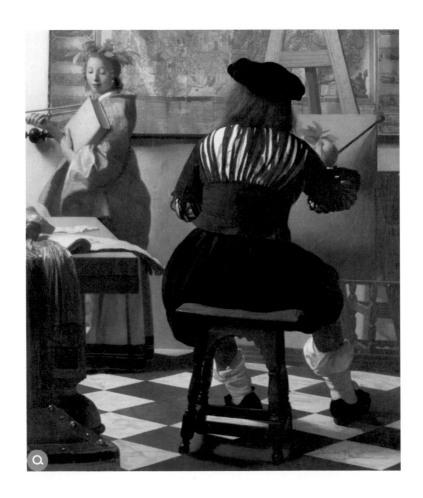

維梅爾當時是靠接訂單賣畫為生的。

一般的畫家都會在工作室裡掛一些自己平時的作品，客戶來了也能夠看到這個畫家水準如何，是不是自己喜歡的風格什麼的……

但維梅爾有一個「**弱點**」，他畫畫非常非常慢……慢成烏龜了！（這也是他一生只留下三十幾幅畫的一個主要原因。）

他畫一幅畫平均要半年的時間，而且一次還只能畫一幅畫，畫完還得休息半年……

當時又沒有照片、行動硬碟之類的東西可以把作品保存下來給客戶看，所以維梅爾的工作室裡經常是空的。

在損失了幾個不明真相的客戶以後，維梅爾決定著手創作一幅以他自己工作時的場景為主題的作品，將它永久掛在畫室裡做商用。當然，又畫了大半年。

要知道，花整整半年時間畫一幅不打算賣的畫，得要承擔一定的風險和具備非常超前的市場行銷意識。

但絕對是值得的，因為他把自己的精華全都注入了這幅畫中。除了前面聊到的那些之外，這幅畫中還有一個很有意思，也是很具爭議的細節……

注意這些細節，它們和畫面的其他地方相比顯得有些模糊，而且還帶著一粒粒細小的圓點。

其實這種效果在今天的照相技術中很常見——就是聚焦處清晰，背景和近處相對模糊，發光的地方會自然形成一個個圓形的光斑……

這在今天看來一點兒都不稀奇，但是三百多年前的維梅爾又是怎麼做到的呢？

他不會玩穿越，也沒有機器貓。他只是用了這麼一個裝置……

　　這東西名叫「暗箱」，工作原理說起來其實也很簡單，說白了就是我們每個人在小學自然課都學過的**「小孔成像」**技術。

　　其實這種技術也不是維梅爾那時發明的，上千年前就已經有了，只不過之前的小孔成出來的「像」都是倒過來的。

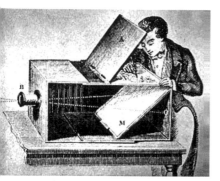

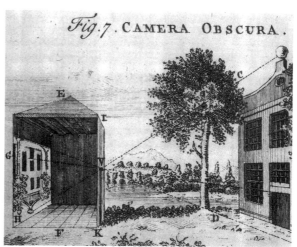

人類花了幾百年時間才琢磨出：「嗯？我們為什麼不用鏡子把圖像倒過來呢？」於是，在內部安裝了一面鏡子的暗箱就出現了……

這在我們今天看來可能有點兒蠢，但在當時這就是高科技了。好比幾百年後的人們如果看到我們今天戴著3D眼鏡看IMAX電影就已經很滿足了，大概也會覺得我們很蠢。

運用「小孔成像」技術，畫家就能夠畫得更加精準，說白了其實就是「描」。（許多讓我們讚嘆不已的精準建築物鋼筆畫，其實都是描出來的。）

看到這裡您可能會覺得，這傢伙畫畫一會兒用繩子拉，一會兒直接描，有什麼了不起的？

這樣想其實也沒有什麼不對，但有可能已經走進了一個**誤區**……對於一個藝術家來說，並不是能夠徒手畫得準、畫得像，就能成為大師。要畫得準有許多方法，既然現成有一種「高科技」可以幫助我畫得準，而且還可以省去大量打草稿的時間和精力，用來琢磨更有意思的東西，何樂而不為呢？如果莫內能活到今天，說不定也會抱個iPad出去寫生吧。

所以運用新技術來達到相同的效果並不可恥，況且我相信維梅爾也不是因為「畫不準」才去描的，他只是想在最短的時間內抓住最真實的光影效果。

　　從某個方面來講，維梅爾應該也算得上是一名「攝影師」，只不過普通攝影師按下快門只需要「咔嚓」一下，而維大攝影師按一次快門需要半年時間……就是所謂的「人肉照相機」。

　　維梅爾光憑三十幾幅畫就登上了**「超級大師」**的寶座，因為他的每一幅蘊藏著許許多多精心設計的細節，這些細節就像偵探小說中的線索一樣勾著觀賞者，使人不由自主地去推測畫作背後蘊藏的含義。

　　我曾在影片網站看過一位英國老教授關於維梅爾的講座，他半開玩笑地說，許多大學教授都很喜歡用維梅爾做課題，因為他每一幅畫都足夠開一堂三小時的公開課來講，三十幾幅畫全都講一遍，一個學期就過去了……我在這裡能做的，其實也就是挑一些我認為比較有意思的細節出來聊。

　　這就好像在一個大西瓜上挖出一個角，先給您嘗嘗味道，後面的倉庫裡還存著一卡車的大西瓜，吃著甜的話您可以全都拉回去……

「第一片西瓜」：隱藏線索

《窗前讀信的少女》

(A Girl Reading A Letter by An Open Window), 1657

這幅看似普通的作品，卻隱藏著一個重要線索……

後人透過X光掃描發現，牆上原先還掛著一幅丘比特的畫像。但最終卻被塗掉了。

維梅爾為什麼要畫一幅丘比特在牆上呢？

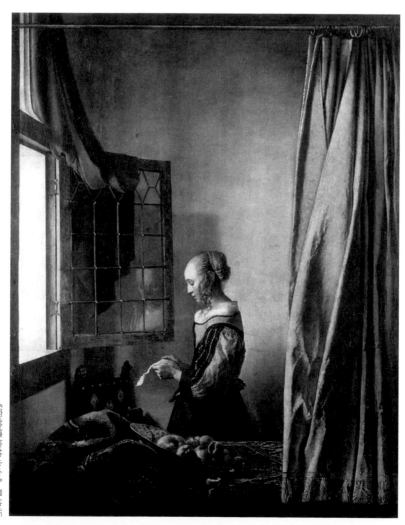

《窗前讀信的少女》最終版

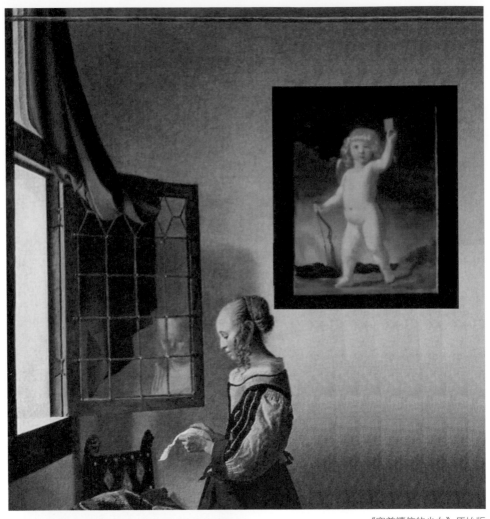

《窗前讀信的少女》原始版

誰都知道丘比特象徵著愛情，畫家們都很喜歡用丘比特來暗示畫作中的愛情成分。

那麼由此可以推測，這名女子正在讀的，可能是一封情書。

《睡著的女子》
(A Woman Asleep), 1657

　　這幅畫的「線索」出現在門後。同樣也是經過X光掃描後，發現門後原本有一隻狗，還有一名男子。

　　小狗的臉朝著外面，正目送著男子離去……

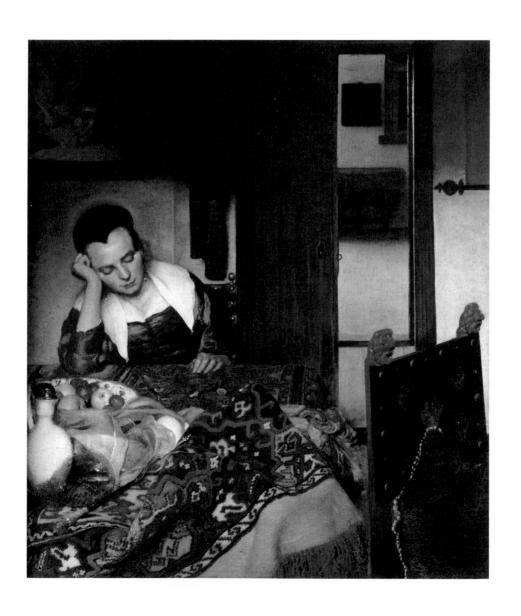

知道了這個細節，再來看這幅畫，就會感覺畫中的女子並不是在打瞌睡，而是在為愛人的離去而暗自神傷。

　　我想維梅爾應該不會想到幾百年後會出現「X光」這麼個東西。

　　所以他塗掉的部分並不是為了日後揭開謎底所做的鋪陳。

　　將那些明顯的線索隱藏起來，就是為了增加觀賞者的想像空間；

　　又或許，他並不想讓謎底如此輕易地被揭曉……

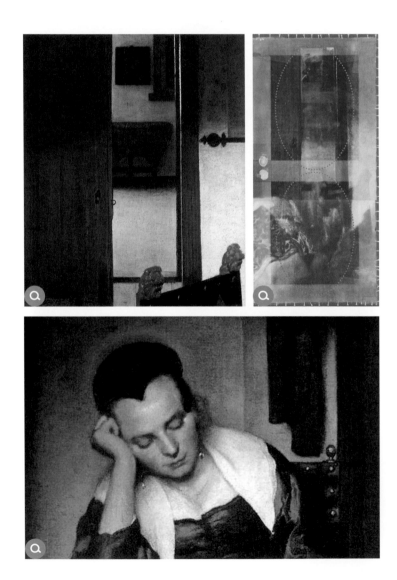

「第二片西瓜」：暗喻

許多畫家都會使用暗喻的手法，但維梅爾用得特別多。

如果將一幅油畫比作一間屋子的話，那一幅寓意鮮明的畫就像一間開著門的屋子，而維梅爾那間「屋子」的門卻是關著的。

但他總會在屋子周圍留下一些線索，引導你找到打開這扇門的「鑰匙」。

其實推理是件很有意思的事情⋯⋯當你心裡有一個想法時，總會千方百計地證明它。

這就好像在看偵探推理電影的時候，當你認定某個人是殺人兇手時，他的每個動作都會變得可疑。

聽上去好像有些「先入為主」的感覺。

在這裡我想著重聊聊下面這幅畫⋯⋯

《倒牛奶的女僕》
(The Milkmaid), 1658-1660

這幅畫算得上是維梅爾最著名的作品之一，它的尺寸是45.5公分×41公分（就比兩張A4紙大一點）。

維梅爾的畫差不多都是這個尺寸，因為得塞得進上面那個「暗箱」啊⋯⋯

如果你有幸去荷蘭的阿姆斯特丹國家博物館（Rijksmuseum），會發現在這幅「袖珍畫」前總是圍滿遊客。但當你擠進人堆後，會發現這幅畫看上去也沒什麼特別的，不就是個**肌肉發達**的婦女倒牛奶嗎？

為什麼那麼多人對它感興趣？

如果我告訴你，這幅畫其實隱含著性暗示的意思呢？

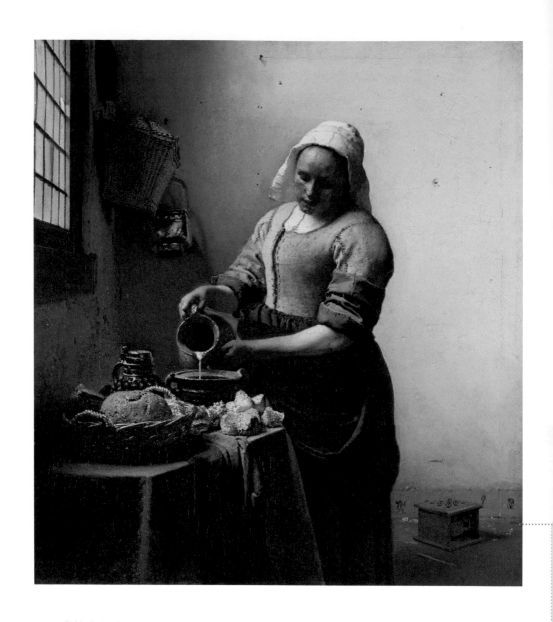

　　雖然我個人覺得這個理論有些不可靠……就像我剛才說的，當你認定了這是一幅含有性暗示的畫時，所有細節就都變得**色情**起來了。其中有的推理難免有些牽強，但把它們全都合起來，似乎又能站得住腳。

　　不管怎麼說，我先把這些推理一一列出來，你可以自己判斷一下。

首先是這幅畫的名字，據説荷蘭語「奶」——「melken」就有性暗示的意思。關於這點，雖然我沒學過荷蘭語，但不知為什麼卻覺得**「奶＝性」**這點並不難理解，奇怪……

而且據説那時的牛奶女工的名聲一向很「好」，愛交朋友嘛……

然後是牆角的瓷磚——又是丘比特，其實丘比特除了象徵愛情，更多時候確實是拿來做性暗示用的……

然後是最重要的「證據」——**暖腳盒**，這個性感的小裝置大概是熱水袋的前身，使用方法就是把熱炭裝到盒中的壺裡，然後把雙腳架在盒子上取暖。

那為什麼説這是重要證據呢？因為它有**「欲火中燒」**的意思。

……

雖然我個人覺得這個推理有些牽強，但如果換個角度思考，這也並非完全不可能。

看維梅爾的其他作品，基本上每幅都有些隱藏的含義。如果這幅畫只是為了畫個牛奶妹倒牛奶，那也太單調了。

而且當時的荷蘭人又比較保守，想畫色情也只能用這種拐彎抹角的方法。

不管是不是真的，撇開這些推斷不提，這幅畫本身也是一幅很厲害的作品。

牛奶妹手臂皮膚的色差說明她工作的辛苦。從桌上的器皿和麵包分析，她應該是在做布丁。

　　她小心翼翼地倒牛奶可能是為了控制用量，也有可能是為了不把熱牛奶表面的那層奶皮倒出來。

　　一個簡單的動作，卻讓人覺得如此逼真。

「第三片西瓜」：控制視覺

維梅爾喜歡用他的畫來控制觀者的視覺，在邀請你進入畫面的同時又想方設法地用各種道具把你隔在畫面之外⋯⋯可能這就是所謂的「距離美」吧。

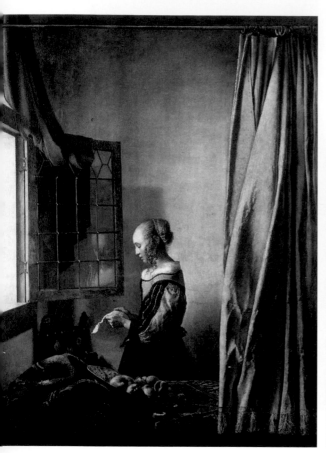

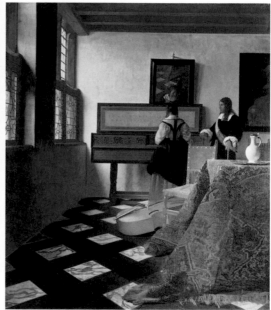

除了用桌椅板凳，維梅爾還會用色彩來控制視覺。

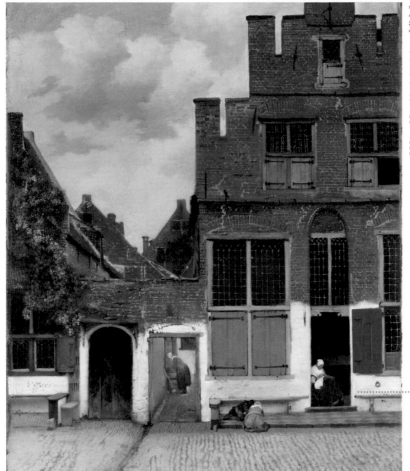

謎男子──維梅爾

維梅爾一生留下了兩幅風景畫，這是其中一幅。

注意畫面右下角的紅色窗戶板。

它可不是碰巧出現在那的。

有了這塊紅板，觀者的視覺中心就會在不經意間被「框」在畫面的中心，視線到了這塊板子這裡，就會自然而然地停住。

如果沒有這塊紅板的話，感覺就完全不一樣了。

我個人認為，這幅畫雖說是風景畫，但幾乎沒什麼風景。倒更像是攝影師用來試光的「樣片」。

那麼在這裡，我們就來聊聊他的另一幅風景畫⋯⋯

《德夫特風景》
(The View of Delft), 1660-1661

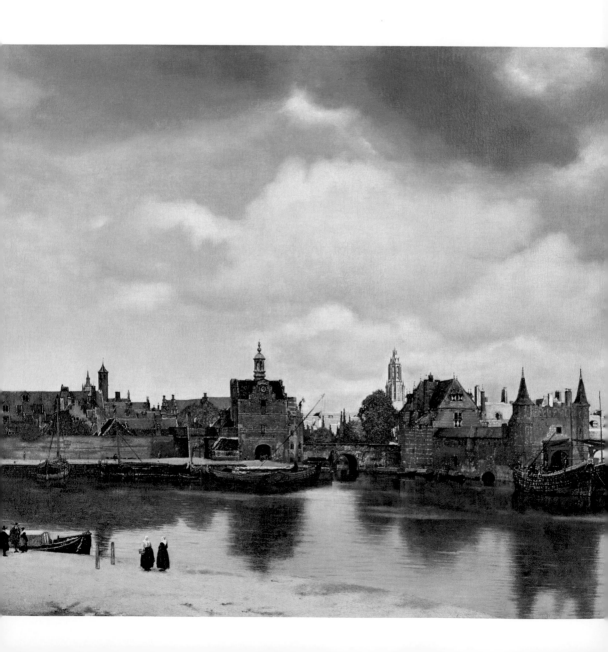

如果把世界上所有的風景畫排個名次⋯⋯

那這幅《德夫特風景》絕對在前十名裡面，甚至有前三名的可能。

可以說，《德夫特風景》就是風景畫中的

「勞斯萊斯」。

那麼，**為什麼呢？**

在維梅爾的眾多粉絲裡，有一個人絕對是**最奇葩**的⋯⋯

他就是「鬍子可以戳死蒼蠅，永遠一副驚悚表情的」西班牙人——**達利**。

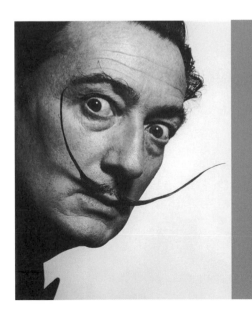

薩爾瓦多·達利

Salvador Domingo Felipe Jacinto Dali i Domenech, 1904-1989

他那「流淌的時鐘」和「長腳象」幾乎被所有人熟知，這位善於描繪怪誕夢境的最偉大超現實主義藝術家，死後被注入防腐劑安葬在自己設計的博物館地下室裡。

他曾經創作過這樣一幅畫……眼尖的朋友應該一眼就能認出那是維梅爾。
這幅畫還有個很酷的名字——

《可以當成餐桌的德夫特的維梅爾的鬼魂》
(The Ghost of Vermeer of Delft Which Can Be Used As a Table), 1934

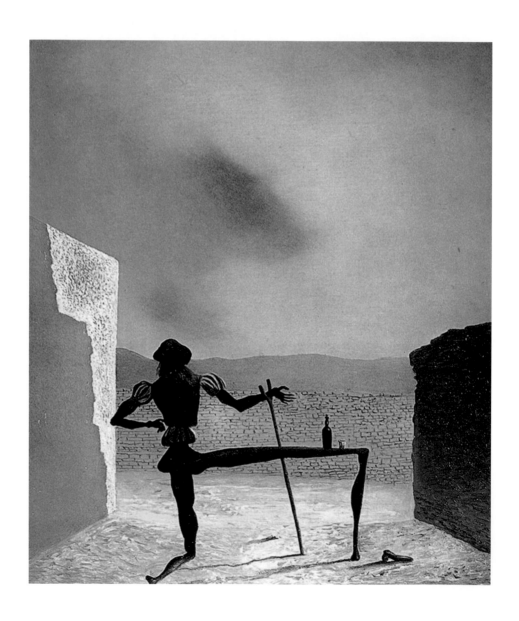

這個名字取得還真有點兒八〇、九〇年代港片的味道——光看名字就差不多知道裡面講的是什麼了。

撇去後面那段亂七八糟的不談，就看**德夫特**，其實就是維梅爾的故鄉……

先介紹一下德夫特這座城市……

首先，它很小……多小呢？
有這麼一件事可以大概說明……

西元一六五四年十月十二日，德夫特的一家軍火庫發生了一起事故，結果……
……半個德夫特城就這樣

被炸飛了。

《爆炸後的德夫特》*A View of Delft after the Explosion* 1654

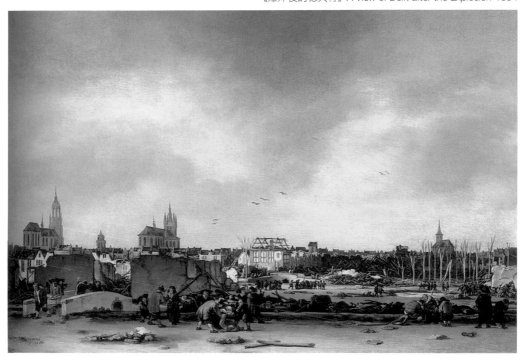

下面第一幅是當時德夫特的市政規畫圖。根據這幅圖，可以看出維梅爾當時是站在這個位置⋯⋯

如果今天站在這個位置看，你會發現和畫中有點兒不一樣，要塞和港口都不見了。它們都在城市的發展過程中，被「**阿凡達**」（強拆）了。

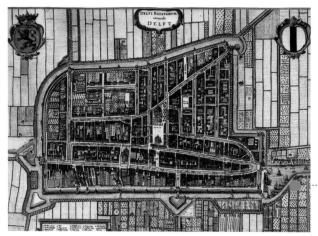

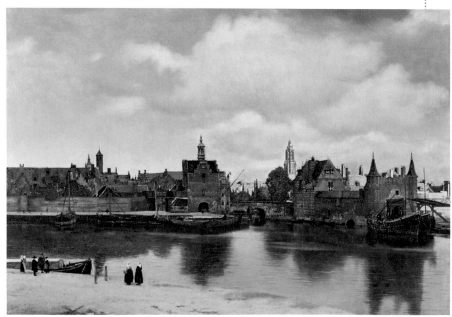

《德夫特風景》 *(The View of Delft)*, 1660-1661

《德夫特風景》局部

當我第一次看到這幅畫的時候，它給我的感覺是：

「畫得好精細！」

但這卻並非它的

「撒手鐧」。

要論「摳磚縫」（精細程度），其實這幅《德夫特》還不算摳得最細的。

就拿這幅 **《奧德沃特風景》**（*The View of Oudewater,* **1867**）來做比較，他的
作者名叫威廉‧科克（Willem Koekkoek），同樣來自荷蘭，主要以風景畫見長。

看人家那「磚縫」摳的，是真的

把磚縫都「摳」出來了！

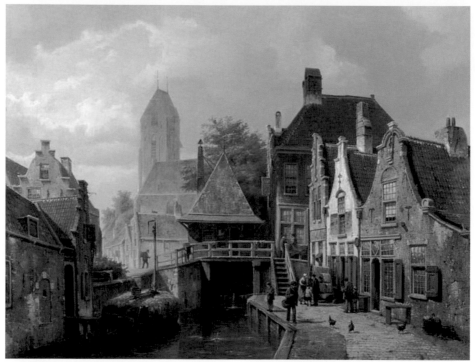

但是，這幅畫卻完全不如《德夫特風景》出名，這究竟是為什麼？

當你仔細品味《德夫特風景》時，會發現它給人一種

安靜祥和的感覺。

之所以能給人這種感覺，並不是因為維梅爾碰巧找到了一個令人安靜的角度。

它又是維梅爾精心設計出來的……

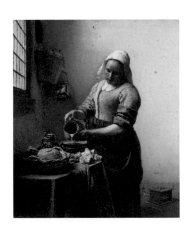

前面說過，為了達到操控視覺的目的，他經常會透過擺弄房間裡的擺設，來引導觀賞者。

要知道，房間裡的東西擺弄起來相對容易，大不了雇幾個搬家公司的小夥子隨時待命。

可這次是畫風景，你總不能真的找幾個拆遷隊待命吧……

維梅爾有他的辦法。

大多數人看這幅畫，都是先看一下整體，然後目光就會被岸邊那幾個人吸引……

這幾個人沒什麼特別的，他們只是維梅爾放在那兒，用來引導視線的「工具」。

（有意思的是，這幅畫中居然一共畫了十五個人！不仔細看根本意識不到。）

接下來，觀賞者的目光會自然而然地移到河邊的建築、橋梁船隻，以及遠處的教堂……

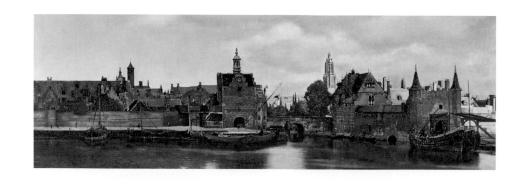

當然也有人先看對岸再看人的，順序並不重要，重要的是你的⋯⋯

「旁光」。（也叫「餘光」但我更喜歡用「旁光」這個詞，因為我覺得比較好笑。）

你會發現，無論你的目光聚焦在哪裡，

圖中的水面都會出現在你的「旁光」裡⋯⋯

而學問就恰恰在這水面上！

我們知道，當目光聚焦在一個點上時，這個點的周圍看上去其實是模糊的（就像拍照片的原理一樣）。

如果盯著這裡的水面看，似乎沒什麼，當你將目光移到岸邊時，水面就會變得模糊，從而給人一種

波光蕩漾的錯覺。

　　動與靜是相對的，維梅爾處心積慮地製造出水波蕩漾的「假象」。就是為了襯托出整個畫面的**安靜**。

　　後來，另一個「猛人」**克勞德・莫內**也在他的作品**《蛙塘》**中用過類似的方法……但那已經是在兩百多年後了。

　　而且莫內的水波，不需要用「旁光」……就算盯著看也是模糊的……

　　最後，這幅畫今天能有這種地位，還有個更重要的原因──

因為它是維梅爾畫的。

　　這就是所謂的**物以稀為貴**。

　　我想，用「物以稀為貴」這個詞來形容維梅爾的作品再恰當不過了，因為真的很少又很貴。

　　他的作品基本上都是：「乍看沒什麼，越看越糾結。」

　　他有許多作品一直到今天還讓人摸不著頭腦，給人們留下了一個又一個猜測，卻沒有留下任何答案。

　　也許，這正是這位謎男子想看到的效果吧。

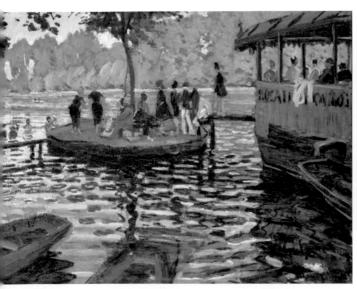

第八章

黃金之吻

克林姆

Gustav Klimt
(1862 ~ 1918)

《聖經》中有這樣一段故事：

亞述大軍入侵巴勒斯坦，直抵猶太的伯夙利亞城，城中有一年輕貌美的寡婦朱蒂絲（Judith）帶著女僕出城，以美色誘惑亞述軍主帥赫羅弗尼斯（Holofernes），乘其不備砍下了他的頭，導致亞述軍大敗，拯救了伯夙利亞城的人民。

從古至今，許多藝術家都喜歡用這個故事背景當作創作題材⋯⋯

這是波提切利（Sandro Botticelli）畫的第一個版本，繪於一四七〇年。

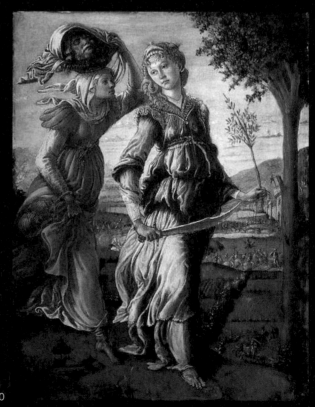

《朱蒂絲回到伯夙利亞》
The Return of Judith to Bethulia 1470

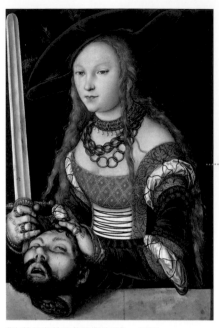

《朱蒂絲與赫羅弗尼斯的頭》，1530

之後又出了許多個版本……

（名字是我瞎起的，看個意思。）

這是老盧卡斯‧克拉納赫的

「鎮定版」

（老盧卡斯‧克拉納赫就是之前杜勒那章節提到過的，杜勒最大的競爭對手。）

「屠夫版」

《朱蒂絲與赫羅弗尼斯的頭》 Judith with the Head of Holofernes 1640

托菲姆‧比戈（Trophime Bigot）繪於一六四〇年的版本。我很佩服她在剁人腦袋前還能挽起袖子的那份從容。

「無話可說版」

這是一四九三年編著的《紐倫堡紀事》一書中的一幅木刻作品，作者是**邁克爾‧沃格穆特**（Michael Wolgemut），也是杜勒的老師兼教父。

這幅畫給我的感覺更像是女巫作法……

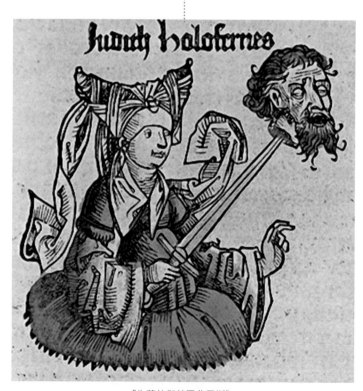

《朱蒂絲與赫羅弗尼斯》 *Judith and Holofernes* 1493

值得一提的，是「逃犯」**卡拉瓦喬**的版本……

　　卡拉瓦喬擅長抓住最驚心動魄的那一刻，這一次，他表現的是鮮血噴射的剎那。注意畫中女僕的表情，使整個畫面充滿緊張感。

　　再看卡拉瓦喬筆下的朱蒂絲，表情顯得有些「嫌棄」，似乎心裡正在說：「噁……」完全不像一個女豪傑，更像一個柔弱女子。這種反差感相信也是卡拉瓦喬才可以營造出來的。

　　他的朱蒂絲，讓人有種想要保護她的衝動，赫羅弗尼斯就「衝動」了，結果被她「咔嚓」了。

《朱蒂絲砍下赫羅弗尼斯的頭顱》 *Judith Beheading Holofernes* 1599

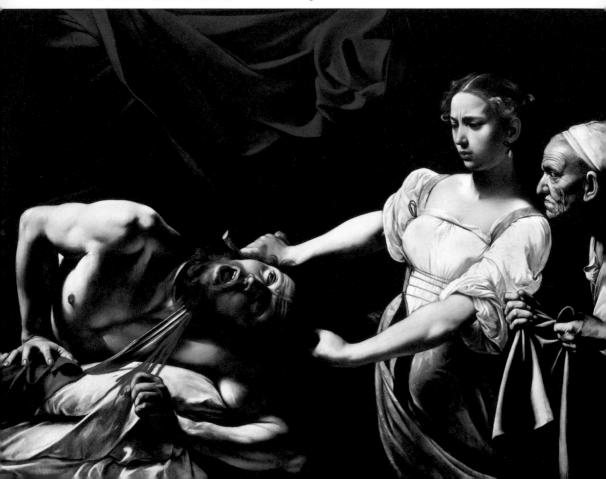

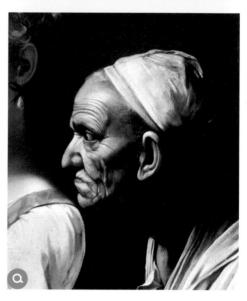

可見，大部分的「朱蒂絲」畫像都具備以下幾個基本要素：

- **美女**
- **寶劍**（或刀）
- **腦袋**
- **女僕**

如果你在一幅畫中同時看到這幾個要素，那基本可以肯定那就是朱蒂絲。（但要小心朱蒂絲很容易和另一個女豪傑「莎樂美」搞混，莎樂美也是美女捧著個人頭，不同的是莎樂美通常沒有刀，而是用個盤子托著人頭。所以在人前裝內行的時候先要看清楚到底是刀還是盤子，別裝內行不成反被笑話。）

「朱蒂絲」就像**《西遊記》**，被一再「翻畫」。

然而，如果把從古至今所有的「朱蒂絲」並排放在一起，有一幅……

絕對是最耀眼的！

《朱蒂絲》 *Judith* | 1901

我第一次看到這幅畫的感覺是：

「這真的是一百年前的作品？」

它看上去更像某個時尚品牌拍的照片！

畫中的女主人公，嘴脣微張，神情挑逗。

身上穿戴著各種幾何圖形的配飾，給人一種抽象且時尚的感覺。

剛才所說的那幾點「基本要素」，這幅畫中差不多一樣都沒有。連人頭都只有半顆！唯一可以證明她是朱蒂絲的，是畫框上的標題——朱蒂絲與赫羅弗尼斯。

如果不是這個標題，感覺她更像是埃及豔后……

這幅畫既沒有噴血的鏡頭，也沒有削腦袋如切西瓜的寶刀，但它在所有朱蒂絲中絕對是最耀眼的……

因為，它是用金子畫的！

畫面中金色的部分……**都是真的金子！**

它的作者，就是被稱為「**黃金畫家**」的

古斯塔夫・克林姆

克林姆是個很有意思的畫家，也是我本人十分喜歡的一個畫家。

不只是因為他豪邁的作畫方式，還有他的行事作風⋯⋯

他從不談論自己的作品，甚至從不談論自己。他曾說過：「如果你想了解我這個人，那就去看我的畫吧。」

對於藝術家來說，這是非常聰明的一種做法。他給所有人都留下了想像的空間，面對他的作品，一百個人可以有一百種不同的看法。今天所有關於他作品的解釋和評論，可以說都只能算是**「猜想」**。

看克林姆的作品應該算是比較輕鬆的，因為你大可以完全按照自己的想法去理解，沒人能指責你說錯了，因為根本就沒有正確答案。

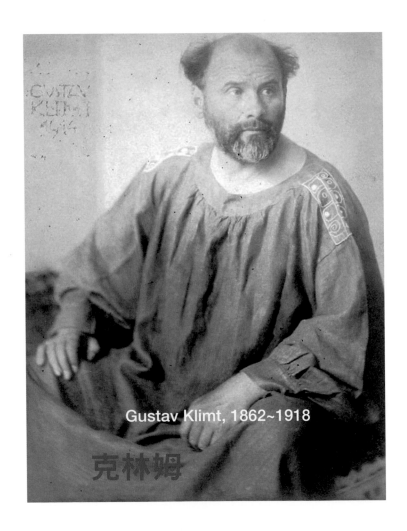

Gustav Klimt, 1862~1918

克林姆

　　當然了，我在這裡不可能只是把他的畫羅列出來，讓你自己領悟。既然是「顧爺聊繪畫」，那我就聊一點兒我自己對他的看法。（就算說得不對，你也沒法報警抓我，因為他的畫沒有標準答案。）

　　克林姆生於奧地利的一個藝術之家，他的母親是玩音樂的，兩個兄弟也都是玩藝術的。

　　而克林姆的父親，是個雕刻師，猜猜看他雕刻的是什麼

黃金！

　　下面是維也納金色大廳中的一些裝飾。

　　這就是克林姆的父親——恩斯特・克林姆的工作，說得準確一點，他是個雕刻師，其實說白了就是做裝潢的，只不過他做的裝潢檔次相對高一些。

我想，這也是克林姆的作品都具有很強裝飾性的原因……

這些用於裝飾的幾何圖形，後來也經常出現在克林姆的作品中。

所以說，父母從事的職業、習慣甚至愛好，都有可能影響孩子今後的發展。當然像威廉·泰納那樣，老爸是個理髮師，自己卻成為繪畫大師的例子也有。但這畢竟是少數，而且要培養孩子做一樣自己不擅長的事情，父母通常都要做出很大的犧牲。

再說選擇從事藝術行業就有點像在賭博，不光要能堅持，還得看孩子有沒有天賦。碰對了說不定能成個畫家、音樂家什麼的，萬一入錯了行，青春就這樣浪費掉了……

那麼克林姆又是個怎樣的人呢？

他愛貓，更愛女人……他也毫不避諱自己對性愛的狂熱（他有好多作品都是以性為主題的）。

克林姆絕對是大師級藝術家中，最「全面發展」的一個。

《自慰》 Masturbation 1913

232

他可以是「人肉照相機」……也可以抽象得一塌糊塗……

《女子肖像》
Portrait of a Woman 1894

《有鬚男子肖像》
Portrait of a Man with Beard
1879

《有鬚男子側面肖像》
*Portrait of Man with Beard in
Three Quarter Profile*
1879

《處女》*The Virgins* 1912-1913

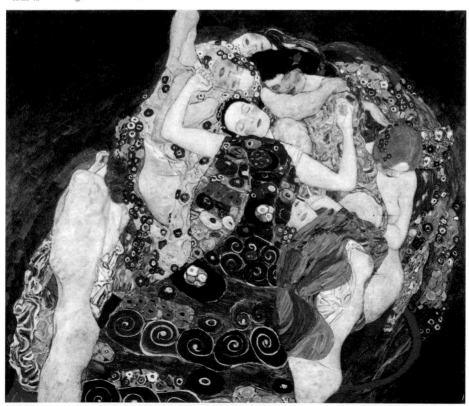

這些還都不算什麼，他最厲害的是能把寫實和抽象完美地結合在一起，毫無違和感。

這是他的代表作之一——**《艾蒂兒・布洛赫－鮑爾肖像一號》**（*Portrait of Adele Bloch-Bauer I*），1907。

從這幅作品中，我們可以看到寫實的部分（艾蒂兒的臉和手），充滿設計感的幾何圖形，和裝飾用的精美花紋。

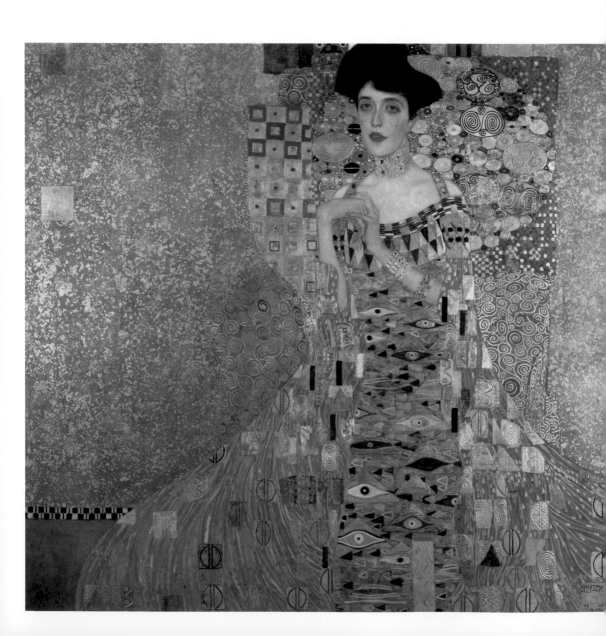

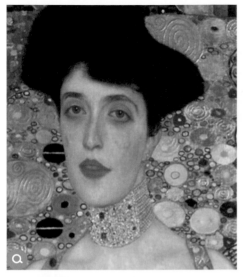

　　寫實和抽象在這幅畫中被完美地融合在一起，同時，這幅畫也具有很強的裝飾性。所謂「裝飾性」，意思就是，只要把這幅畫往牆上一掛，就能提高整個房間的檔次。

　　當然先決條件是房間要夠大，否則也鎮不住這麼金光閃閃的一幅畫。

　　這幅畫二〇〇六年時在紐約以一億三千五百萬美元拍賣成交，一度蟬聯了好幾年的「標王」。想必標下這幅畫的人，家裡一定有一間很大的房間吧……

克林姆的作品在市面上一向都能被炒得很高，看看他透過官方管道拍賣的畫，加起來就有三億五千八百萬美元。（還不算那些私人訂購的，價格通常會更高。）

所以如果你錢多得沒處花，又想在凸顯自己藝術修養的同時顯露一點有錢人氣質，那去買一幅克林姆的畫（一定要帶金子的那種），絕對是最佳選擇！

由此可見，克林姆也是個會賺錢的藝術家，他知道大眾喜歡什麼。

他在讀書的時候，和他的哥哥還有一個同學，組了一個類似工作室的團隊，專門為一些大型機構創作壁畫，那時就賺了許多錢。

十九世紀末，正是東方繪畫藝術風席捲整個歐洲畫壇的時期……

克林姆也和許多印象派的大師一樣，是個「哈日族」。在當時，如果家裡有那麼幾件來自東方的藝術品，絕對是時尚的象徵。

在克林姆居住的地方，牆上除了幾幅日本浮世繪作品外，還有一幅**「關二哥」**。

可見克林姆對中國藝術也是情有獨鐘，中國元素經常出現在他的作品中……

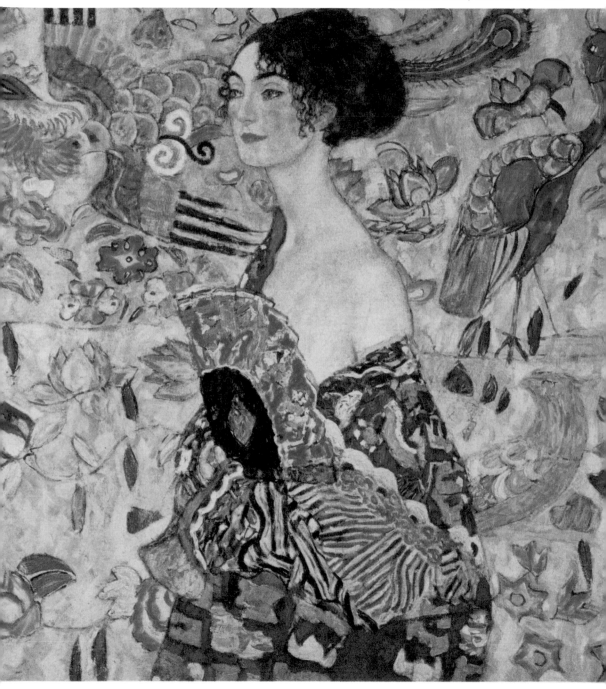

當時，「畫壇魔教」印象派正在法國發揚光大。

克林姆很快就意識到，和巴黎相比，維也納的藝術顯得太過單調。於是他聚集了一批志同道合的人（其中有畫家、雕刻家、設計師、建築師等），成立了一個新的門派——

分離派（Secession）。

這個門派旨在將整個歐洲，乃至全世界的優秀藝術品介紹到維也納。

當時克林姆在維也納的名氣已經很響了，於是他便理所當然成為分離派的「**老大**」。

然而，和印象派在法國飽受輿論抨擊不同，分離派在維也納則混得很好，還獲得官方的支持。

　　政府甚至特批了一塊公共用地給他們建「會所」，專門供給他們辦展覽。這棟建築今天依然矗立於維也納的市中心，建築內的一幅壁畫就是克林姆的傑作。

　　說到這裡，就得聊聊克林姆的一樣絕活兒

畫女人。

　　他筆下的女人，總能給人一種嫵媚的感覺。這些搔首弄姿的裸體，放到今天依然很美……

　　這也正是克林姆的「女人們」的奇怪之處……為什麼在一百年前畫出來的女人，會符合我們現代人的審美呢？

這是他的名作──**《金魚》**中的一個女人。

《金魚》 *Goldfish* 1901-1902

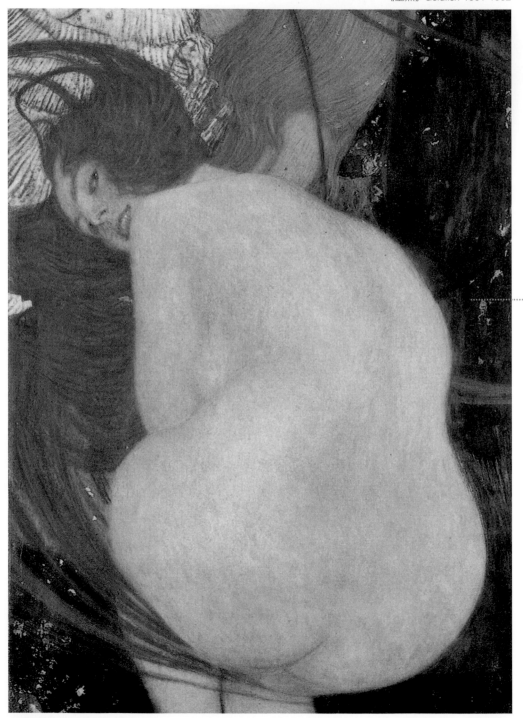

注意她的眼神⋯⋯

你能想像這幅畫是在怎樣的情況下畫出來的嗎？

據說，克林姆在工作的時候，通常只穿一件袍子（前面照片裡的那款）。而他的模特兒們⋯⋯那些全裸的模特兒，就在一旁吃喝玩樂。等克林姆突然有靈感了，就叫一個過來，自覺擺好姿勢⋯⋯有的時候，克林姆畫著畫著把持不住，就脫下那件袍子和她們一起擺姿勢⋯⋯

（這不就是許多藝術家所嚮往的風流生活嗎?!）

因此，克林姆筆下的那些女人，表情一個比一個嫵媚，姿勢一個比一個妖嬈⋯⋯

我們再聊聊他的另一幅代表作——

《戴納漪》。

除了這章開頭時提到的那個「豪放女」朱蒂絲，戴納漪也是歐洲畫家們非常喜歡的一個女性題材⋯⋯

這是希臘神話中的一個故事：眾神之神宙斯有一天看到人間有個叫戴納漪的小妞長得不錯，就化作黃金雨降下人間與她發生關係⋯⋯（這種強搶民女的事宙斯倒是經常做，都做到天上的老大了，還能幹出這種事，可見老外還是比較放得開，這種事要放在中國的神仙界，可能也只有豬八戒敢做。）

那麼我們還是和剛才一樣，先來看看其他大師怎麼表現這個題材⋯⋯

這是威尼斯畫派大師——**提香的《戴納漪》**。

《戴納漪與黃金雨》*Danae Receiving the Golden Rain* 1553-1554

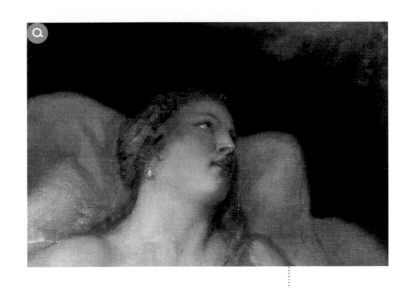

　　他筆下的戴納漪，如果不是平時習慣裸睡，那就是第六感特別強……

　　看她的眼神，就好像在說：**「我已經準備好了！」**

　　更奇葩的是她身邊還有個貪財的老婆子，「老天下黃金?!居然有這好事！趕快找個袋子摟起來，能裝多少是多少！」脫貧致富就靠它了！

第二章提到過的光影大師——**林布蘭**也畫過這個題材。

他的戴納漪就相對含蓄些，連老婆子也收斂了許多……

但問題是，沒有金子，也沒有性……就搞了個裸女在床上擺pose，誰知道你在畫什麼？

為了解決這個問題，林布蘭還特意在床頭畫了個丘比特（注意是金色的），用來提醒觀賞者，這幅畫是和性愛有關的。

有時候，含蓄過頭了只會讓人更加摸不著頭腦……

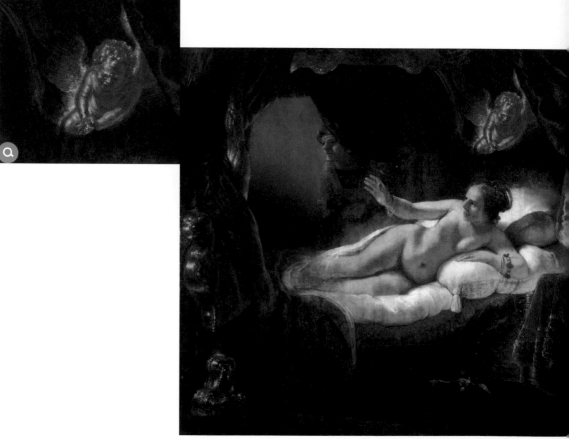

《戴納漪》*Danae* 1638

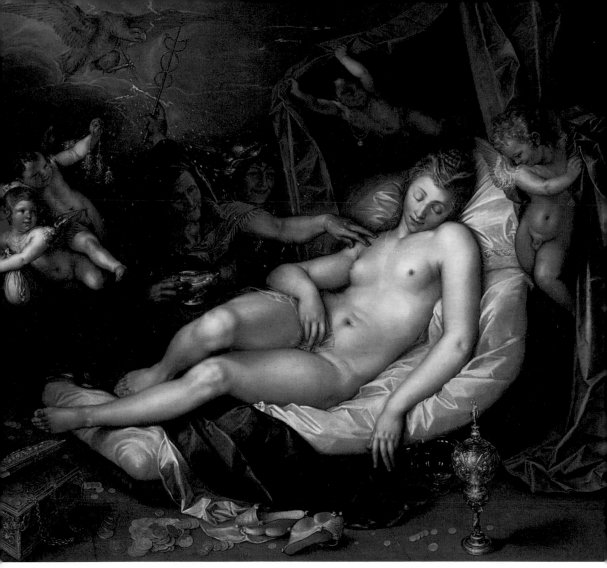

《戴納漪與黃金雨》 *Danae Receiving Jupiter as a Shower of Gold* 1603

當然啦,也有奔放的。

比如**亨德里克・霍爾奇尼斯(Hendrick Goltzius)**,直接把宙斯變成老鷹,從天上飛下來強姦戴納漪的⋯⋯

古往今來,用來表現這個典故的手法層出不窮,無數大師級的畫家都挑戰過這個題材。

但不是過於「隱晦」就是太過直接,「黃金雨」和「性」,似乎只能二選一。

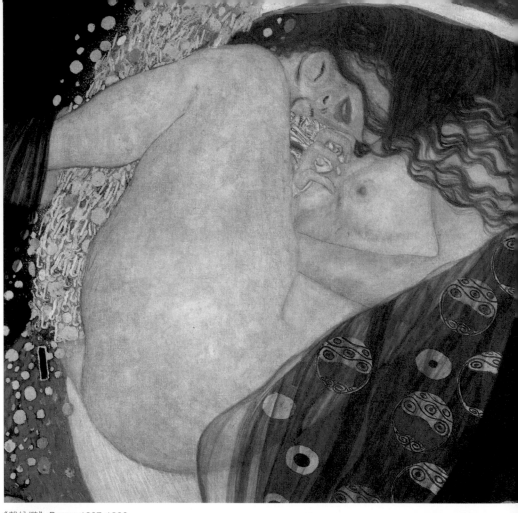

《戴納漪》 *Danae* 1907-1908

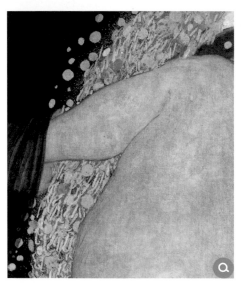

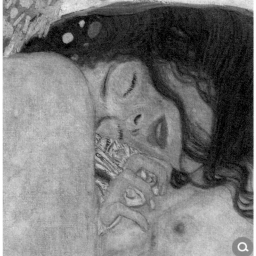

可見，如何表現黃金雨，以及一個人類女子要怎麼和「**雨**」發生關係，即使對大師而言，也是個難題。

到了克林姆這兒，就不成問題了⋯⋯

黃金雨從女子的雙腿間傾瀉而下，注意她的臉頰，泛著紅暈，滿滿的都是幸福和享受的表情。

黃金、女人、性⋯⋯

這三樣本來就是克林姆最擅長的，這個題材，似乎就是為克林姆量身訂做的。畫中用來表現黃金的部分，當然就是真的黃金啦！

除此之外，能把表情畫得那麼到位，也只有克林姆能做得到。當然這和他淫亂的私生活也有很大關係。

克林姆一生究竟有過多少女人？

沒人統計過，也無法統計，因為可能連他自己也搞不清⋯⋯太多了！

他死後有十四個女人帶著孩子說是克林姆的骨肉，並打官司爭奪他的遺產，最後其中的四人獲勝了。

然而，在克林姆的生命中，只有一個女人被他稱為「愛人」——

艾蜜莉·芙洛格（Emilie Floge，雖然沒有結婚，但他們在一起交往了二十年）。

芙洛格也算是個奇女子，她能夠忍受男友二十年來不斷地拈花惹草，依然對他不離不棄，光就這點而言就算是有個性了……

芙洛格本身的職業是個服裝設計師，她在服裝設計界是不是出名、有沒有成就這都不太好說。因為大多數人只知道她是克林姆的女人，其次才是一個設計師。所以男人太有名、太成功，有時對女人而言也是一種悲哀啊……

每年夏天，克林姆都會和芙洛格一起去位於阿特爾湖的別墅度假，期間他也創作過許多風景畫。

《北奧的農舍》 *Farmhouse In Upper Austria* 1911-1912

《罌粟花》 *Mohnfeld* 1907

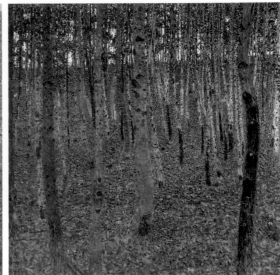

《山毛櫸林》 *Buchenhain* 1902

克勞德・莫內《罌粟花叢的綻放》 *Poppy Field* 1873

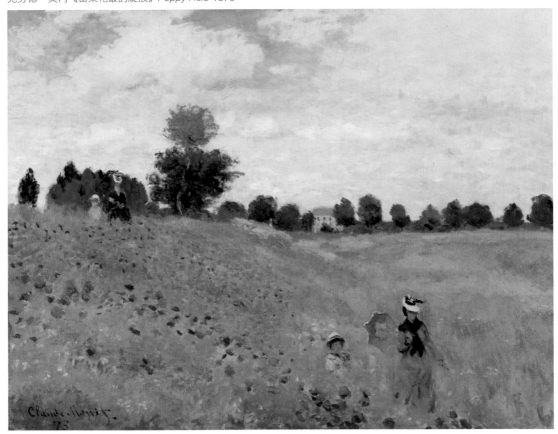

從他的風景畫中可以看出，他或多或少也受到了印象派的影響……有點兒莫內那種朦朦朧朧的感覺，也有些喬治·秀拉點描畫的影子，可謂是別具一格。

1907年，克林姆創作了他「黃金畫作」中的最後一幅，也是最著名的一幅……

《吻》

《吻》 *The Kiss* 1907-1908

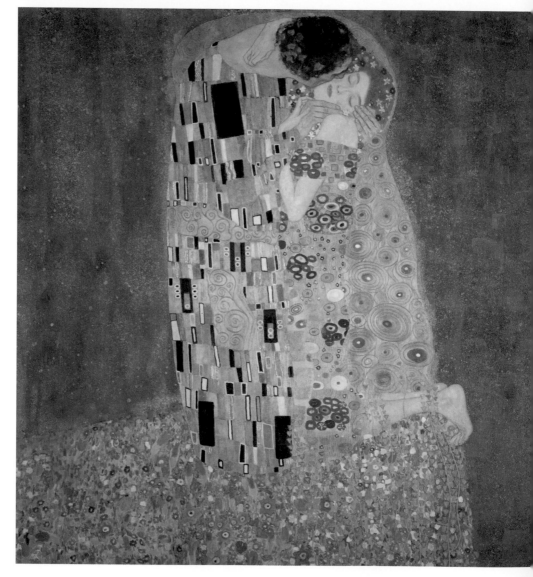

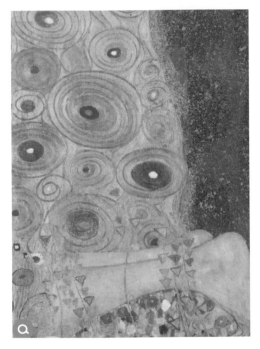

畫面中的男子被方形圖案包裹著，和女子的圓形圖案形成鮮明對比。

男子雙手捧著女子的臉，似乎快要吻到她了……

就像前面說的，一百個人看克林姆的畫，可能有一百種不同觀點，而且這當中沒有錯誤的觀點……

那我們先來看看大多數人是怎麼看這幅畫的。

最主流的觀點，認為女子的雙腳是跪在懸崖邊的。他們認為克林姆想透過畫中絢麗的色彩和曖昧的姿勢，隱喻愛情的美好中帶著危險。

克林姆確實經常用這種手法，比如在美女身邊畫個老妖婆，在孕婦身邊畫個死神之類的。

這聽上去確實是一種比較可信的觀點。

當然了，也有聽起來就有問題的。

有人覺得這對男女抱在一起的形狀就是一個男性生殖器！

……雖然我覺得不怎麼像，但是……誰知道呢？說不定他當時就想畫個花花的男性生殖器呢……

如果要我說這幅畫，我會把注意力聚焦在女子的臉上。

相比克林姆筆下大多數女子，她並沒有那種嫵媚的表情，反而緊閉著雙唇……
而且右手幾近握拳，似乎是在拒絕男子的擁吻。

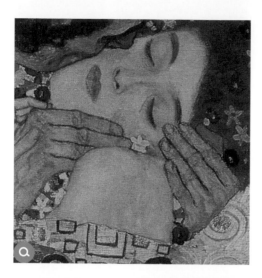

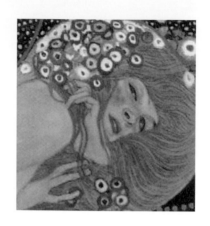

所以在我看來，這幅畫也可以
被稱為「強吻」

　說到這幅畫中的女子，其實也
一直是個謎。

　她究竟是誰？一百年來一直爭
論不休。

克林姆有三個最愛的模特兒：

扮演朱蒂絲的——艾蒂兒，

伴隨他二十年的伴侶——芙洛格，

以及扮演戴納漪，並且出現在**《金魚》**中的那個神祕紅髮女子，她被稱為「紅色希爾達」（**Red Hilda**）。

她也是呼聲最高的一個，因為這幅畫中的女子從臉形到頭髮的顏色似乎都和她很像。而且克林姆確實是個「紅髮控」，縱覽他的作品，你就會發現他總愛用紅髮女子。

因此這幅畫的模特兒很有可能就是「紅色希爾達」。

但問題是另兩位「疑似模特兒」的後代不爽了，他們覺得這個女人應該是他們的祖上……誰知道呢，畢竟這是一幅世界名畫，如果畫的是自己的先人，那就是往家族臉上貼金啊！

我也希望蒙娜麗莎是我的老祖宗，可惜我姓顧……

克林姆究竟想表達什麼？

只有他自己知道。

克林姆的作品經常帶給人們無限的遐想，一直到今天看，都不會有過時的感覺……

而且他能夠將設計和藝術完美地融合在一起。

我曾經聽過這麼一句話：

「設計講究理念，
藝術講究感覺。」

那麼「黃金畫家」克林姆，就絕對是藝術與設計界的「雙料奇才」！

第九章

怪才橫溢

席勒

Egon Leo Adolf Schiele

(1890-1918)

十九世紀末，當分離派的「老大」克林姆止率領眾兄弟在維也納掀起一場藝術革命的時候，一個古怪且才華橫溢的年輕人開始在畫壇逐漸嶄露頭角。那時沒人想到，他將在之後的二十年大放異彩，甚至取代克林姆，成為維也納新的藝術之神。

他的名字，叫做……

埃貢 · 席勒（Egon Schiele）。

席勒從小就是個怪小孩，除了繪畫和體育的成績特別好外，其他科目的成績都一塌糊塗。他要是放在我以前念書的學校，很可能就是那種在班裡坐最後一排，被老師放棄的**「野孩子」**。但依據我的經驗，在班裡扮演這種角色的學生，往往會受到其他同學的歡迎和崇拜，甚至有成為「孩子王」的潛質（後面席勒的經歷也確實證明了這一點）。

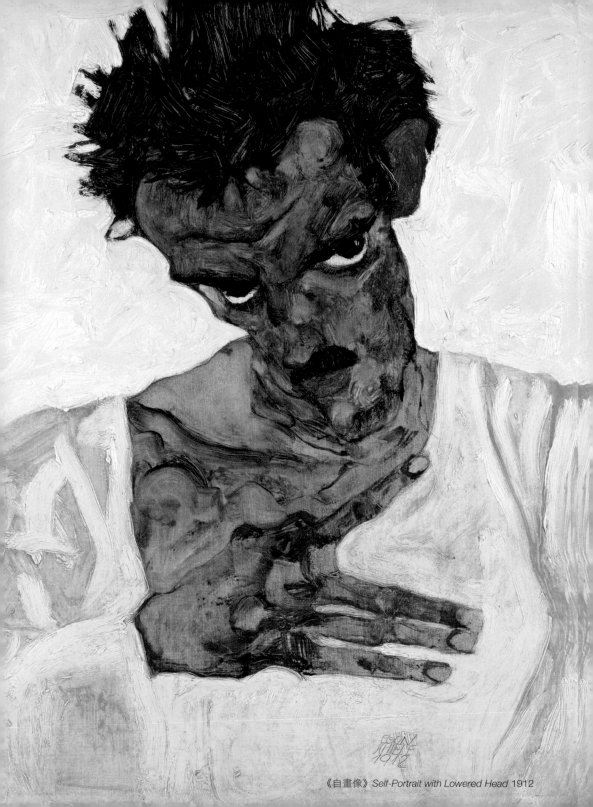

《自畫像》 *Self-Portrait with Lowered Head* 1912

然而，不愛學習，最多只能說明他是個「壞」小孩，席勒究竟怪在哪裡呢？

席勒十一歲就情竇初開，如果你覺得對於一個懵懂的男孩來說，這很正常。但他戀的這個人就有點不正常了——他的親妹妹格蒂〔格特魯德（Gertrud）的暱稱〕，這種行為還有一個名稱——**亂倫**。

當然啦，這個說法並沒有一個定論，也很難在維也納的博物館或者網站上找到這個說法。畢竟有誰會公開宣布自己國家藝術大師的亂倫行為呢？但既然這本書不是什麼正經八百的科普讀物，那我就乾脆詳細聊聊這事。您可以選擇相信，也可以把它當作捕風捉影的八卦來聽……

最先發現席勒「怪異行為」的是他的老爸。

有一次，席勒把自己和妹妹鎖在房間裡，席老爸叫了幾聲門都沒人回答，便破門而入！他被眼前的場景驚呆了……席勒和他的妹妹格蒂，正在……沖膠捲。

格蒂　　席勒

席勒老爸

　　我都能想像得出席勒的父親當時臉上的尷尬表情，從疑惑，到驚恐，再到憤怒。最後發現，原來是自己想多了啊……（誰叫你先入為主的！）

　　席勒的父親阿道夫・席勒（Adolf Schiele）是圖爾恩（Tulln）火車站（一個在當時有相當規模的火車站）的站長，所以席勒的家境算是比較富裕。年幼的席勒從小就對火車著迷，每天都要在他的筆記本上一遍又一遍地畫著各種各樣的火車（他後來具有如此高深的速寫功力，也是在那時打下的基礎），但是席勒的老爸並不贊成他畫畫，覺得這是不務正業。這點我倒可以理解，誰不希望自己的孩子將來飛黃騰達，可是以一個畫家的身分實現飛黃騰達的機率比中樂透高不了多少。但席勒的父親接下來的舉動又讓我猜不透了——為了不讓席勒畫畫，他老爸把他的速寫本全燒了！

　　對於一個藝術高度平民化的歐洲家庭來說，孩子平時畫個畫、陶冶一下性情，根本就是件稀鬆平常的事情。這事就算放在今天，有許多孩子整天沉迷於電腦遊戲，也沒見哪個家長把電腦燒了啊！究竟是什麼原因？使一個接受過良好教育的家長做出如此過激的行為呢？在百思不得其解之後，我覺得只有用「陰謀論」來解釋這個問題了——難道那些速寫本上畫的不是火車？或者說，除了火車，還有其他一些不為人知的東西，正是這些東西，迫使席勒的父親將速寫本全部銷毀，因為他不想讓任何人看見上面畫了什麼。也正是因為相同的原因，使他對反鎖在屋內的這對兄妹感到不安，而選擇了破門而入。

　　席勒的速寫本上究竟畫著什麼？現在已經沒人說得清了。但是另一件事卻是眾人皆知的——席勒的父親在席勒十五歲時去世了，死因是梅毒。

　　寫到這裡我不得不由衷的感慨一下：父母的以身作則，對於子女的教育來說是多麼的重要啊！

在父親死後的第二年，十六歲的席勒便帶著年僅十二歲的格蒂
離家出走到一座名為里雅斯特（Trieste）的城市，並和她在當地的
一家賓館中過了一夜。那一夜⋯⋯窗外下著滂沱的雷雨⋯⋯

可能我們都想太多了⋯⋯

《格特魯德・席勒畫像》 *Portrait of Gertrude Schiele* 1909

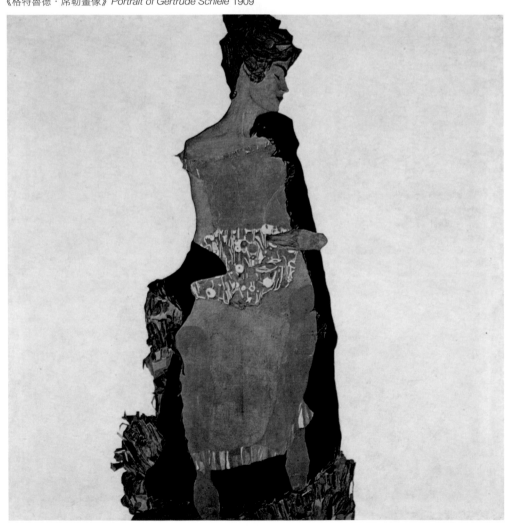

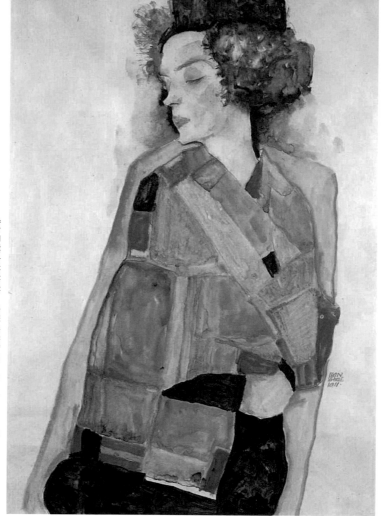

《白日夢中的格蒂·席勒畫像》 The Daydreamer (Gerti Schiele) 1911

　　父親過世後，年輕的席勒正式走上了成為藝術家的道路。1906年，他考入了維也納最著名的美術學校之一——**維也納藝術工商學校**（Kunstgewerbeschule），這學校名字確實有點長，好在沒必要記住它，它一定不在考試範圍內。席勒只在那裡讀了一年，就因為在藝術方面出眾的才華和過人的天賦，被保送入**維也納官方藝術學院**（Academy of Fine Arts Vienna），據說他入學後，好幾個教授搶著要當他的導師，在他們看來，席勒是個百年一遇的奇才，日後必成大器！

　　說到這個官方藝術學院，還有一個有意思的故事……

這張臉，我想地球人都認識吧——**阿道夫・希特勒**。關於他年輕時勵志做畫家的故事，相信你可能也有耳聞……但是你也許不知道，大魔頭希特勒和我們的主角席勒差點兒成為同班同學吧？

希特勒出生於一八八九年四月，比席勒大一點，算起來應該是同一屆的。希特勒年輕的時候一心想當畫家，於是便來報考這所維也納的最高藝術學府——**維也納官方藝術學院**，但是連考了兩年都被拒之門外。我想這就是所謂天賦上的差距，有些人在一個方面並不那麼出眾，但可能卻是另一個領域的「神童」。心灰意冷的希特勒就此決定放棄藝術，最終在「殺人不眨眼的魔頭界」混出了一片天。

當時的席勒正專心於畫布，並沒有注意到窗外那個留著一撮小鬍子的年輕人正垂頭喪氣地走出教學大樓。

然而，就和法國官方藝術沙龍和英國皇家藝術學院一樣，似乎官方辦的藝術機構都和古板守舊分不開。維也納官方藝術學院也是如此，加上當時整個奧地利都在搞**「新藝術運動」**（Art Noveau），導致各大美術學校的藝術生都開始有些按捺不住。很快，藝術學院這座「小廟」就已經容不下席勒這尊「佛地魔」了。入學第三年，他不顧教授們的挽留，毅然決然地選擇退學，並且找了幾個同班的「憤青」另立門戶，取名為**「新藝術小組」**（Neukunstgruppe）。很快，席勒的才華便引起了另一個「大哥」的注意，維也納畫壇最強的男人——**克林姆**。

看過前文的朋友應該知道克林姆有多「猛」了，其實他不光自己才華橫溢，而且還獨具慧眼。他可以從眾多年輕人稚嫩的作品裡一眼相中席勒，這本身就是能耐。當然這裡所謂的「相中」，並不是拍拍肩頭說一聲「跟著我有肉吃」那麼簡單，克林姆確實對席勒在藝術上的發展起了實質性的積極作用。

他不僅借畫室、借模特兒給席勒用，還常與席勒討論繪畫技巧。更重要的是，他經常購買席勒的作品，對於一個初出茅廬的愣頭小子來說，給他現金就是最實在的支持。

可以説，克林姆就是席勒的**「貴人」**。

　　當然，我相信即使沒有克林姆，席勒總有一天也會紅，因為是金子早晚都會發光的。但克林姆的出現，把這發光的日期往前提了至少好幾年……再看看席勒最終的壽命（二十八歲），你就會知道這幾年有多麼珍貴了，沒有這幾年，搞不好席勒就會變得像梵谷那樣悲催，死後才出名。

《哈特多夫的風景》*House in Hütteldorf* 1907；席勒早期的作品，其實有點兒印象派的味道。

一九〇九年，應克林姆的邀請，席勒參加了當年在維也納舉辦的藝術展，這也是席勒的名字首次和那些大師們同時出現。其中就有——文森·梵谷。

這大概是席勒第一次接觸梵谷的作品，和許多人一樣，他也被梵谷深深地打動了，比如梵谷的

《向日葵》

《席勒眼中的克林姆》Gustav Klimt im blauen Malerkittel 1913

《向日葵》Sunflower 1888

它不僅鑽入了高更的腦子裡，顯然，也影響到了這位後生晚輩席勒。

一九一一年，席勒也創作了一幅向日葵向偶像致敬。

今天我們經常能夠在一些電視選秀節目中看到以下場景：

參賽選手用獨具特色的嗓音，唱了一首自己偶像的經典歌曲，感動了所有

《向日葵》Sonnenblumen 1911

評審。這時候,其中一個評審會這樣評論:「ＸＸ選手用自己的風格,完美地詮釋了這首經典歌曲,我都忘記原唱是誰了。」給出這種評價的這位評審顯然有點兒沒心眼,因為事後很容易被原唱的粉絲攻擊。但這番話卻也不是完全沒有道理。我們回頭再來看看席勒選手的這幅《向日葵》。這垂頭喪氣的花,泛黃顯舊的顏色,不說的話又有誰會想到梵谷呢?那時的席勒已經找到了自己的風格,

許多畫家花一輩子也不一定能做到的事,他二十一歲就做到了。

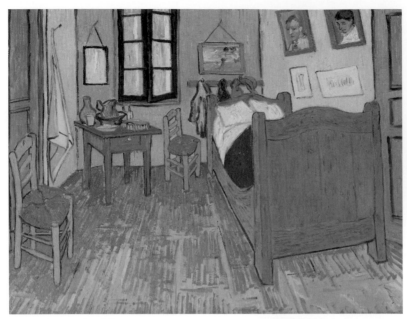

梵谷的《在亞爾的臥室》 *Bedroom in Arles* 1888

再來看看另一幅向梵谷致敬的作品。說到席勒的繪畫風格，不得不提一下他所屬的「流派」，專家學者們喜歡將他劃入**「表現主義」**（**Expres-sionism**）。

什麼是表現主義？字典上的解釋是：顏色鮮豔，扭曲變形，不追求繪畫技巧，繪製時漫不經心，平面，缺乏透視，不理智（憑感覺創作）的一種畫風，題材多以恐怖和性為主⋯⋯

席勒的《畫家在新倫巴赫的臥室》
Schieles Wohnzimmer in Neulengbach 1911

　　聽上去好像很複雜，說起來其實也很簡單，具體操作方式如下：

1. 準備好繪畫所需的工具（顏料、畫布、畫筆等）；

2. 先別開始畫，讓大腦先處於放空狀態，身體要放鬆；

3. 選幾個你覺得最鮮豔的顏料；

4. 現在，你大腦中浮現的第一個畫面，用你選的這些顏料將它塗到畫布上。

　　註：不要在意畫得「像不像」，任由你的手領著畫筆，隨著你的思緒在畫布上游走。

　　如果你能做到以上幾點，恭喜你，你已經是表現主義的一員了！

　　可能你會問：

「這不就是瞎畫嗎？」

　　在我們這些「死老百姓」的眼裡，許多表現主義大師的作品看上去確實像是在瞎畫。但是，其實它們遠沒有表面看上去的那麼簡單，就像武林高手練到登峰造極的境界時，往往不用什麼繁瑣的招式就能把對手幹掉一樣。

　　即使同屬表現主義，針對每個畫家不同的人生經歷，以及對繪畫技法的不同理解和掌握，他們所表現出的作品也可以是天差地別的。也就是說，先要看你腦子裡有沒有「料」；然後再看手上有沒有「功夫」；最後還得看你對兩者的偏好（哪個所占百分比多一些）。

所以表現主義可以是這樣的：

也可以是這樣的：

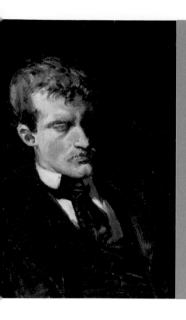

愛德華・孟克

Edvard Munch, 1863-1944

挪威最偉大的藝術家，現代表現主義繪畫的先驅。大多數人對孟克的印象都停留在《吶喊》中的囧字臉上，他的作品大多透過對比強烈的色彩、狂野不羈的線條和簡潔的色塊來表現生命、死亡、愛戀、憂鬱、痛苦和孤獨等主題。

　　所以說，表現主義並沒有一個統一的畫法，它更像是「水泊梁山」，每個好漢都有自己的一技之長。只要是表達內心真實想法的，都是好兄弟。因此，表現主義也可以算是一個「大雜燴」。那些不知道應該算什麼派的藝術家基本上全都被丟進表現主義。但「大雜燴」可不是「雜牌軍」，表現主義中也不乏巨星級的人物，比如**愛德華・孟克 （Edvard Munch）**，他的《吶喊》也算得上是家喻戶曉的作品了。

　　和孟克相比，席勒則完全是另一個「頻道」的⋯⋯

　　席勒畫靜物、畫風景，也畫肖像。但他最擅長也最喜歡畫的，應該就是人體了。

《吶喊》 *The Scream* 1893

穿衣服的：《穿藍裙綠襪站立的女孩》
Stehendes Mädchen mit Blauem Kleid und
Grünen Strümpfen 1913

不穿衣服的：《趴著的裸女》 *Auf dem Bauch Liegender Weiblicher Akt* 1917

站著的：《自畫像》 *Self-Portrait* 1914

坐著的：《坐著的裸女》 *Sitzender Weiblicher Akt mit Abgespreitzten Rechten Arm* 1910

不知道在幹麼的：《抬起手臂蹲著的女人》
Kauernder Mädchenakt mit Hand auf Wange 1917

實在沒得畫了，畫畫自己也

行：《自畫像》*Grimassierendes Aktselbstbildnis* 1910

從席勒的人體畫，就可以看出他的畫風……有一點兒變形，但卻不是那麼不規矩，至少看得出那是個人。相信這與他接受過一段時間的傳統繪畫教育有很大關係，正所謂「行家一出手，便知有沒有」。

而且席勒的人體，就像梵谷的向日葵一樣，也是那種「印象深刻型」，看一眼就會刻到大腦裡揮之不去。

那麼，這是為什麼呢？

先來看看席勒人體的幾個標誌性的特點：

1. 線條

優美流暢的線條，可以說是席勒作品的一個**特徵**。事實上，席勒的線條，就像**梵谷的色彩、林布蘭的光影效果**一樣出名，是一門獨步畫林的絕技，可「殺人」於無形之中。那些讓藝術大師們糾結了幾個世紀的透視感、立體感，在席勒那兒用幾根線條就全都搞定了。比如說右頁上面這幅，沒有任何色彩或明暗效果，但我們一眼就能看出模特兒所處的位置在我們下方，也就是說我們是用居高臨下的視角看她的。

同樣，下面這幅，不用任何陰影，我們也馬上可以看出這幅畫中的模特兒是趴著的而不是飄著，這就是席勒**線條**的功力。

《屈腿仰臥的女人》 Weiblicher Akt mit
Angewinkelten Beinen 1918

《正在休息的長髮女人》
Sich aufstützender weiblicher Akt mit langem Haar 1918

2. 繪畫方式

除了線條之外，席勒的繪畫方式也很獨特。他通常都是先畫完線稿，然後在他認為對的地方加上他認為對的顏色。顏色就像前面所説的：

「不為追求真實，
只為表達情感。」

於是他畫的人體肌膚上經常會出現許多五顏六色的點。從寫實的角度看，這些點看上去有點兒像瘀青或青春痘，但有意思的是整個畫面又讓人覺得很和諧，彷彿那些點本來就應該在那兒似的。

我曾在一個電視節目裡看到，一個心理學專家透過一個人的畫，就可以判斷出畫者的性格。必須承認，我還沒有這種功力，也可能一輩子都無法達到這種境界。

但是，當我第一次接觸到席勒的作品時，卻對「他是個怎樣的人」產生了無限的遐想。

我們知道，**熟練**和**耐心**是成為一個好畫家的兩大基礎。古往今來，那些耐心爆棚，摳細節能

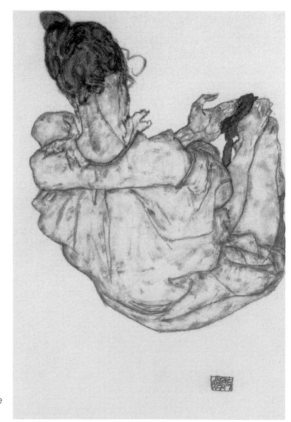

《坐著的女人的背影》 *Sitzende Frau von Hinten* 1917

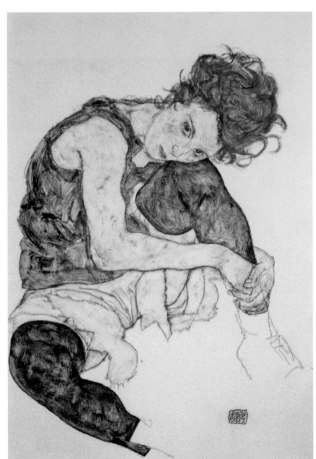

《弓腿坐著的女人》Sitzende
Frau mit hochgezogenem
Knie 1917

摳到把頭髮絲分叉都畫出來的大師（比如
杜勒）比比皆是。而缺乏耐心的大師卻不
多，然而這些人一旦成為大師，那多半都
是頂級的。

　　我猜，席勒大概就是個

沒耐心的大師⋯⋯

《自畫像》
Self-Portrait with Striped Shirt 1910

《海因利希‧貝奈許畫像》
Bildnis Heinrich Benesch 1917

相信大多數人看到這些作品，會和我有相同的想法吧：

「你敢把它們畫完嗎？！」

倒真不是我吹毛求疵，這些畫怎麼看都像是未完成的作品，給我的感覺是畫著畫著不耐煩了，隨便簽個名就作罷了的節奏。

當然了，這也只是我的個人猜想。因為席勒幾乎從不談論他的作品（這點倒和他的「老大」克林姆很像），所以這種畫到一半「急剎車」的畫法也可能是故意為之的。

誰知道呢？我們可能永遠都搞不懂這些**「瘋子」**們究竟在想些什麼。

當代的一些藝術家，為了更接近大師，也常愛玩這種畫一半就「急剎車」的畫法。大概，就是從席勒那兒得到的靈感吧。

3. 題材

關於席勒人體畫的題材，概括地說就一個字──**「性」**。

他的人體畫中，**十幅有九幅**含有性暗示的成分。剩下的那一幅連暗示都懶得用了，直接來……

《穿紅衣站立的女人》
Stehende Frau in Rot 1913

《兩個擁抱的女人》
Zwei sich umarmende Frauen 1911

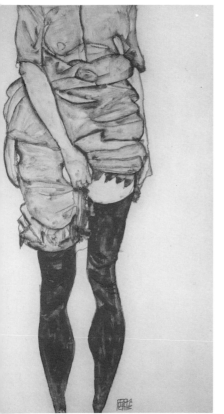

在聊這個話題之前，必須先介紹一個女人——

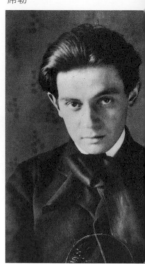

沃莉

（Walburga Neuzil，暱稱Wally）。

沃莉也算得上是一名奇女子了，她曾是克林姆的模特兒，也是他的情婦……之一。要知道，克林姆的模特兒中，**十個有九個**是他的情婦，剩下的一個是男的……

《沃莉》*Wally* 1912

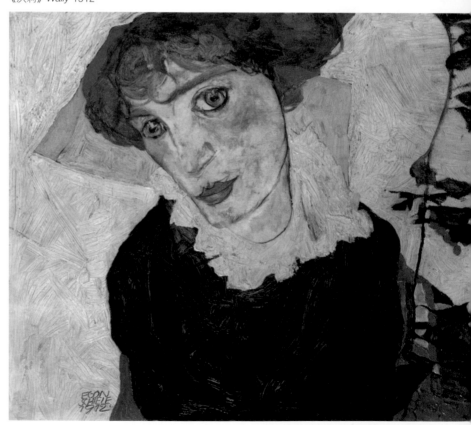

一九一一年，十七歲的沃莉遇到了二十一歲的席勒。當一個貌美如花、情竇初開的少女，遇上一個熱情似火的帥氣青年，會發生什麼？不用我暗示，看看《動物世界》就知道了吧……

就這樣，「老大」克林姆戴上了一頂淡綠色（顏色很淡，但還是綠的）的帽子。但是，在得知這段戀情之後，克林姆並沒有像瓊瑤劇中的「老爺」那樣暴跳如雷，反而由衷祝福他倆：

「沒什麼好抱歉的，埃貢。如花似玉的姑娘還是應該和年輕帥氣的小夥子在一起才般配呀！」

如果說，席勒的心裡原本存有一絲愧疚的話，現在則徹底煙消雲散，化為連綿不斷的感激之情：

「克大師真是太仁義了！」

其實要我說，克林姆確實也不缺沃莉「這一個」。說不定本來就忙不過來了，還不如做個順水人情呢……

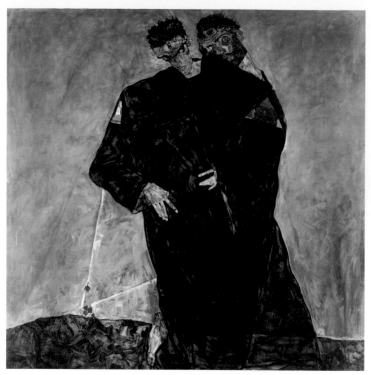

《隱士》 The Hermits 1912

一九一二年，席勒創作了上面這幅作品。這幅畫的是克林姆（後）和席勒自己（前）。它所傳達的意思至今依然沒有一個定論，有人認為它表達了席勒對克林姆的敬仰之情，也有人覺得恰恰相反。畫中的席勒依然是那副嚴肅的表情，而他背後的克林姆則閉著雙眼，看上去像一具屍體！再加上這昏暗的用色和表現主義一貫的恐怖情節，似乎還真像那麼回事！所以另一派觀點認為，這幅畫想傳達的是克林姆的時代已經過去了，現在是我，埃貢·席勒的時代了！

不管怎麼說，席勒和沃莉這對**「愛情小鳥」**就此過起了幸福的生活……可惜，好景不長，他倆很快又惹上了麻煩。

事情是這樣的，在正式牽手成功之後，他們離開了維也納，在郊區的一個小鎮租了一棟房子，做為席勒的畫室和他倆的愛情小窩，打算開始一段嶄新的生活。可是沒過多久，席勒再次展現出他那**「孩子王」**的本性，他的畫室很快變成了一個「熊孩子」（壞小孩）的聚集地。這期間席勒也創作了不少以兒童為主題的作品。

這聽上去似乎沒什麼，但其實是一件很麻煩的事情。試想一下，你居住的社區裡有一個這樣的「搗蛋鬼集會地」。治安衛生搞得髒亂差就算了，時不時還會被砸個玻璃，輪胎放氣什麼的。如果這些你還都能咬牙忍受的話，突然有一天，你會發現你自己的孩子也被這群「熊孩子」領到「熊」路上了，要怎麼辦？這誰受得了？

終於，忍無可忍的街坊鄰居報警了……他們為席勒加的罪名是——拐賣、綁架兒童。警察叔叔立刻就趕到了現場……

在此次突擊行動中，警方一舉搗毀一個「非法集會場所」，繳獲上百件「淫穢色情製品」（席勒的畫），該處負責人席某的行為嚴重擾亂了社會治安，造成極其惡劣的影響，警方依法將其抓獲並立案調查。

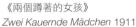

《兩個蹲著的女孩》
Zwei Kauernde Mädchen 1911

就這樣，席勒被捕了，他的「色情製品」也都被沒收了。可能你會覺得那時的人太過保守了，其實這事要放在今天，估計也是相同的結果。色情和藝術往往只有一線之隔，能不能劃入藝術圈，要看畫家的名氣有多響。許多畫家當初畫畫的本意其實就是**色情**，但後來出名了，成了大師，後人才「硬」把它們劃入藝術圈。

後來警方還是將那些畫悉數歸還給了席勒，如果他們要是知道這些「黃色圖片」日後會變成價值連城的藝術品，估計怎麼也得扣一兩幅下來。

然而事情到這裡還沒有結束，反而越來越有趣……

席勒雖然是入獄了，但也沒吃什麼苦頭，因為綁架誘拐的罪名根本就是子虛烏有，是鄰居編造出來的。對鄰居們來說，其實他們對席勒也沒有什麼深仇大恨，只不過想把他趕出去而已。他既然「進去了」，也沒必要「趕盡殺絕」。這樣一來，警察不就白忙了？那可不行！不管怎麼樣，也得往他頭上加條罪名。當地的檢察官經過冥思苦想後，總算擠出一條罪名來：「將含有色情內容的東西放在未成年兒童可以看到的地方。」（簡單地說，就是「亂放A片罪」……）席某對此供認不諱……

　　沒辦法，誰讓這是事實呢。

　　既然認罪，就要伏法。法官又經過冥思苦想後給出了一個判決──有期徒刑……二十四天！

　　一個月都不到，更厲害的是，因為席勒在等待判決期間已經在牢裡待了二十一天了，所以他又待了三天就出獄了……（幸好判了二十四天，如果判二十天的話法院還欠席勒一天。）而且，嫌疑犯在候審期間是不用幹活的，席勒還在這二十幾天裡創作了一套十二幅的牢房組畫……

　　時間走到一九一四年，這一年發生了兩件事，一件大事和一件小事……

　　大事是第一次世界大戰爆發，而小事則是……

《唯一的橙色光線》 *Die eine Orange war das einzige Licht* 1912

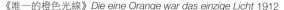

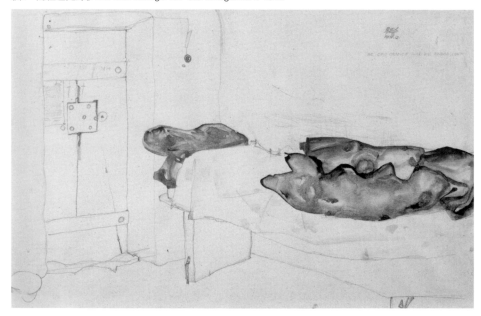

席勒移情別戀了！

可能是為了尋求更加穩定的生活，席勒愛上了鄰家女孩**伊蒂絲**（Edith）。

席勒倒是誠實地向沃莉坦白了這個事實，並且希望

「分手亦是朋友」。

沃莉的答覆也很乾脆：

「去你的！」

她毅然決然的選擇了放手，並且一直到席勒死都沒有和他再見一面（讓我情不自禁地為她按「讚」）……現在再回頭看看他們分手後，席勒以自己和沃莉為題創作的作品《愛人》，似乎轟轟烈烈的愛情故事，在現實生活中總難善終。

第二年，席勒與伊蒂絲成婚。三天後，席勒應徵入伍……如果這是電影中的情節，那絕對是個悲情故事的開始……最終席勒一定會倒在硝煙彌漫的戰場上，滿是鮮血的右手握著愛妻的照片，嘴裡艱難地擠出幾個字：「告……訴……她，我愛她……」

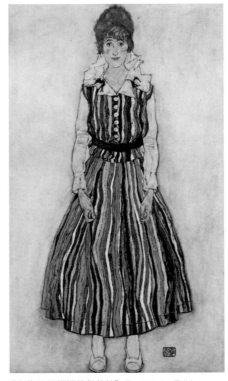

《穿條紋絲綢裙的伊蒂絲》*Porträt der Edith Schiele im gestreiften Kleid* 1915

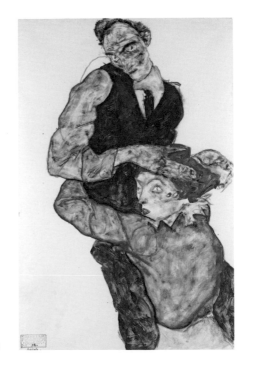

《愛人》或《席勒與沃莉》*Lovers (Self-Portrait With Wally)* 1914-1915

很可惜，或者説很慶幸，這不是電影。

對大部分人來説，當兵通常都是一件非常艱苦的事，特別是在戰爭時期。

但那只是對大部分人來説，不適用於席勒。

就和坐牢那幾天一樣，席勒的軍旅生活一樣沒吃什麼苦。那時的席勒，怎麼説也是個公眾人物，就和韓星參軍一樣，席勒「歐巴」參軍多少也會有點兒特殊待遇——他被特別允許……

帶著老婆參軍！

當然了，他也不會過分到當著其他阿兵哥的面抱老婆。當時席勒的部隊駐紮在捷克的布拉格，伊蒂絲就住在軍營附近的一家賓館裡，可以和席勒定期見面。而席勒每天在軍營裡做的事，也就是畫畫。

《俄國戰俘》 *Russischer Kriegsgefan-gener-Grigori Kladjischuili* 1916

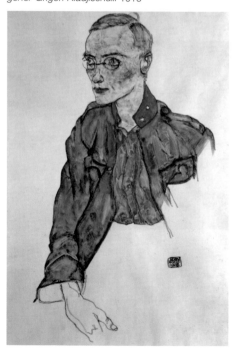

《下士》 *Freiwilliger Gefreiter* 1916

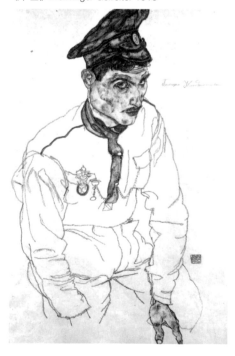

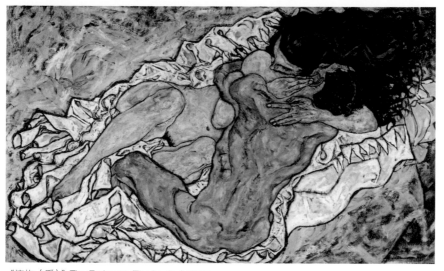

《擁抱（愛）》*The Embrace (The Loving)* 1917

　　畫畫戰友……畫畫戰俘……部隊甚至還特地為他找了個舊倉庫做畫室用。因此他可以本人在捷克參軍，同時還能在整個歐洲辦巡迴畫展。

　　當然席勒也是有軍務在身的，他的職責是看管糧倉，就是一個類似於國軍炊事班長的活，只是不用「背黑鍋」也不會「戴綠帽」，只要在門口看著行了。這個差事使席勒和他的太太在戰爭時期物資極其匱乏那幾年裡，完全不用擔心吃的問題。能做到參軍比不參軍過的還要好命的，估計也只有席勒了……

　　一九一七年，席勒光榮退伍，回到了維也納。那一年，他創作了上面那幅名作：**《擁抱》**。據說畫中的人物就是他與愛妻伊蒂絲，整個畫面讓人感到一種「小別勝新婚」的熱情。

　　第二年，伊蒂絲懷孕了，興高采烈的準爸爸席勒，又創作了這幅**《家庭》**。如果圖中這個女子是伊蒂絲的話，那她身前的這個孩子，應該便是席勒預想中自己孩子的樣子了。

《家庭》*The Family* 1918

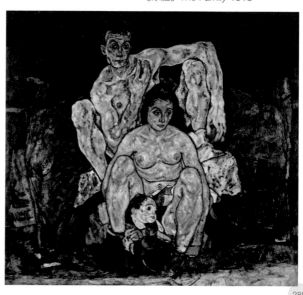

這時席勒的畫技已經是爐火純青了，名聲也早已傳遍了整個奧地利，甚至蓋過了克林姆。一個又一個的好消息，似乎將席勒推向了他

人生的最高峰

可是，只要心算一下就能知道——一九一八年，也是席勒生命的最後一年。

命運就是這樣愛捉弄人，懷著六個月身孕的伊蒂絲被一場流感奪取了生命……

這可不是一般的**流感**，可以說我們都親身體會過它的威力，因為有史以來它一共只出現過兩次，而第二次就出現在二〇〇九年，它的名字叫

H1N1……

一九一八年的那次H1N1一共奪走了兩千萬人的性命，伊蒂絲是其中一個。她去世的那一天，席勒為她畫了最後一幅肖像，這也是他畫的最後一幅畫。

三天後，席勒也隨她而去了……那一年，席勒二十八歲。諷刺的是，他的恩師克林姆也死於那一年……

記得我念中學時讀過一篇臧克家先生寫的課文，裡面有這樣一句話：「有的人死了，他還活著。」當初這篇課文是要求全文默寫的，所以這句話至今還記憶猶新（但也只記得這一句了）。

不過說實話，那個時候的我並不理解這句話的含義，隨著年齡的增長，似乎漸漸有一點兒領悟……

這句話當時是用來緬懷魯迅先生的，但我發現這句話其實適用於許多人，這些人曾經留下過許多經典作品和事蹟，感動過無數人，但他們卻早早地離我們而去……當然，英年早逝對任何人來說都是不幸的，但是如果換個角度想，**他們就這**

樣光榮地走了，卻把經典永遠留在了那裡，能把自己的生命定格在最輝煌的時刻，也未嘗不是一種幸福啊！

今天當我們再想起他們時，他們依然是那最經典、最美的樣子。這樣的例子古今中外比比皆是，相信任何人都可以隨口說出一兩個。

再回頭看席勒的油畫、速寫，甚至海報設計……即使放在今天，也不會有過時的感覺。而他在我們心中，也永遠是那副年輕、帥氣的樣子。

就像他曾經說過的一句話：

「藝術不是時尚，藝術應該是永恆的。」

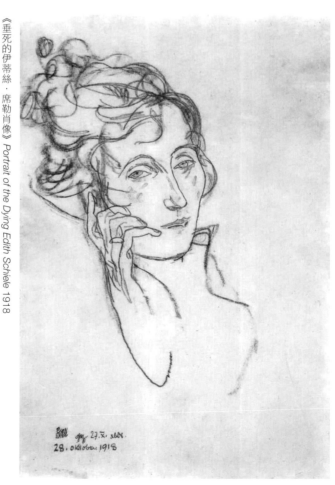

《垂死的伊蒂絲·席勒肖像》 Portrait of the Dying Edith Schiele 1918

這些謎樣藝術家，太有事

9大怪咖，神祕不可測，不可告人的，都藏在畫中？！

作　者	顧爺	
封面插畫	Betty est Partout	
封面設計	白日設計	
內頁構成	詹淑娟	
執行編輯	柯欣妤	
行銷企劃	蔡佳妘	
業務發行	王綬晨、邱紹溢、劉文雅	
主　編	柯欣妤	
副總編輯	詹雅蘭	
總編輯	葛雅茜	
發行人	蘇拾平	

出　版　原點出版 Uni-Books
　　　　　Facebook: Uni-Books 原點出版
　　　　　Email: uni-books@andbooks.com.tw
　　　　　新北市 231030 新店區北新路三段 207-3 號 5 樓
　　　　　電話：（02）8913-1005　傳真：（02）8913-1056

發　行　大雁出版基地
　　　　　新北市 231030 新店區北新路三段 207-3 號 5 樓
　　　　　24 小時傳真服務　（02）8913-1056
　　　　　讀者服務信箱 Email: andbooks@andbooks.com.tw
　　　　　劃撥帳號：19983379
　　　　　戶名：大雁文化事業股份有限公司

初版 1 刷　2023年02月　初版 3 刷　2024年06月

定　價　480元

I S B N　978-626-7084-60-1（平裝）
I S B N　978-626-7084-61-8（EPUB）

國家圖書館出版品預行編目（CIP）資料

這些謎樣藝術家，太有事/ 顧爺著. -- 初版.
-- 新北市：原點出版：大雁文化事業股份有
限公司發行, 2023.02
288 面；17×23公分
ISBN 978-626-7084-60-1(平裝)

1.CST: 畫家 2.CST: 繪畫 3.CST: 畫論

909.9　　　　　　　　　　111020810